U0136750

书画巨匠艺库

山水卷

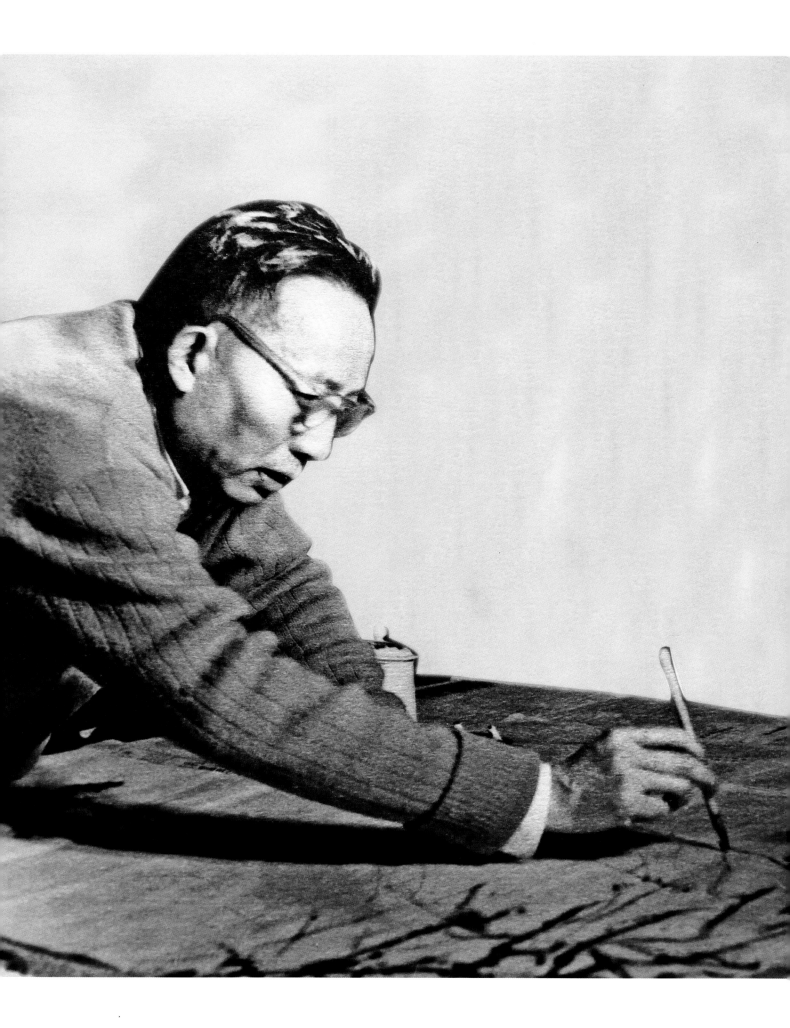

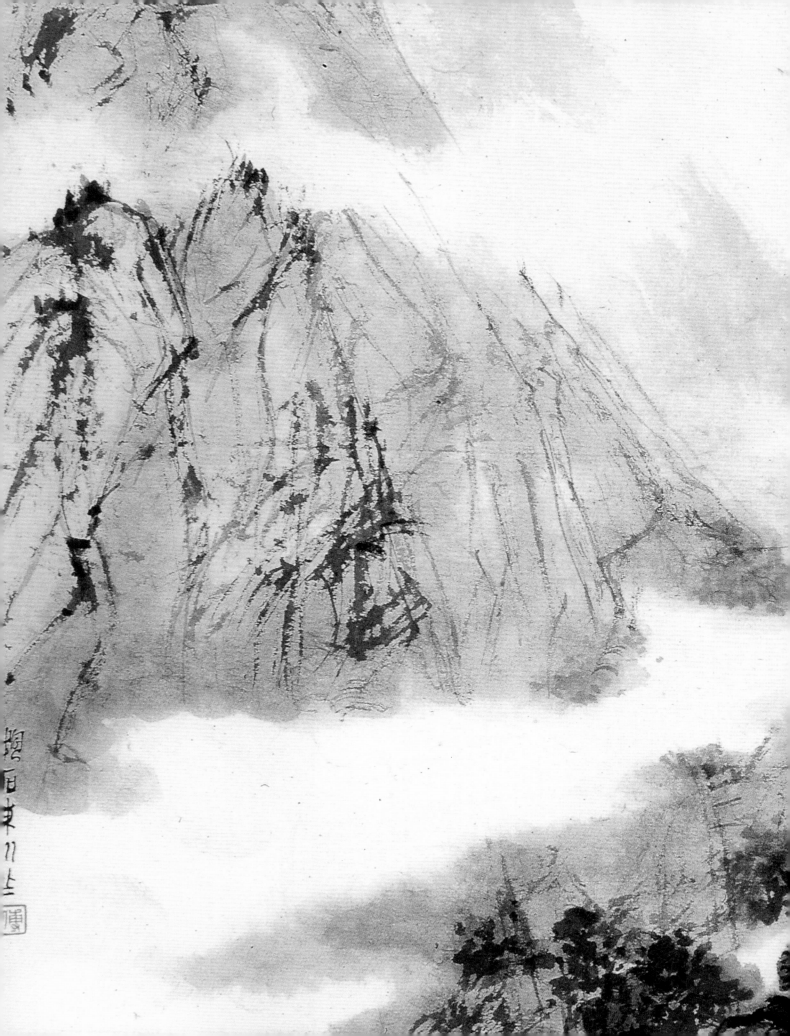

书画巨匠艺库·山水卷

傅抱石

傅抱石中国画法要论

傅抱石 著

本 社 编

上海人民美术出版社

前　言

　　傅抱石的艺术当以山水画的成就最为杰出，其次是人物画。他的山水约可分为五个时期，早期以师法古人、尤其是石涛为主，入日本三年而一变，入四川八年又一变，1950年代为适应新的社会形势而一变，1960年代在政治上春风得意后又一变。

　　傅抱石十几岁时开始学画，启蒙老师是自家西邻一家裱画店的左姓画工，专门负责复制石涛的作品。傅抱石常去画店看画，引起左师傅的注意，遂带他去看一些古代真迹，而且给他作了许多讲解，于是由石涛而渐入绘画之堂奥。当时的画坛，流行"四王"末流的一路作品，柔弱委靡，毫无生动之可言。而石涛的画则奇纵恣肆，生动郁勃，使他十分激动，从此一意于石涛，正如他后来在《石涛上人年谱》中所说："余于石涛上人妙谛，可谓癖嗜甚深，无能自已。"因此而自号"抱石斋主人"，后来干脆改名"傅抱石"。但他学习石涛，并不是恪守于石涛的技法，而是得力于石涛的精神，"师其心而不蹈其迹"，"师其意不在迹象间"。此外，对于梅清、程邃、董其昌、倪瓒、高克恭、米芾等，他也有所借鉴。直至1933年之前，他的作品主要是在传统中下工夫，传世作品如《秋林水阁》、《松崖对饮》、《竹下骑驴》、《策杖携琴》（均1925年）等，侧重于用线，笔路清晰，绝不模糊；但那种迅猛而乱头粗服的形态，显示了其小为传统所囿的个性精神，与其"往往醉后"的风貌是一种内在本质上的契合。

　　1933年，傅抱石在徐悲鸿的帮助下得以到日本留学，直到1935年归国，虽未正式毕业，但当时日本画的作风对他影响极大，成为他冲破传统的一个起点。尤其是横山大观、竹内栖凤、小彬放庵等画家，善于运用大片的墨色和飞动的线条，使画面显得生气勃勃，具有强烈的视觉效果。无疑，这正是后来傅抱石孜孜以求的"动"的艺术境界。他在这期间所画的作品大部分留在日本而没有携归，但他吸收日本画的方法却一直保持到他的晚年，如以大片墨色横刷纵抹，或勾线后略加乱皴，再以大片颜色覆

盖，都是从日本画中得到启示，并与传统的"骨法用笔"相结合，从而形成自己的独特风格。

1939年至1946年，入蜀八年，居重庆金刚坡下，是傅抱石艺术生涯中的第一个高峰时期，奠定了其个性风格的基础，其后的变化，都是在这个基础之上，只是因主客观条件的不同而稍有波动而已。因此，了解傅抱石这一时期的绘画，实际上也就基本上把握了他的整个绘画风格。他在这一阶段的绘画之所以能获得成功，除了少年时学习传统和留学日本的积累外，主要得力于两大时空背景：一是抗日战争的英勇壮烈对他的感染，二是蜀地山水的雄奇苍秀对他的熏染。

这一时期，傅抱石的著述颇丰，先后完成了《中国明末民族艺人传》、《中国美术史·古代篇》、《关于印人黄牧父》（均1939年）、《晋顾恺之画云台山记之研究》、《中国篆刻史述略》（均1940年）、《读周栎园<印人传>》、《石涛上人年谱》、《中国古代山水画史的研究》（均1941年）、《中国之工艺》（1943年）等一系列研究课题。需要指出的是，在当代画坛、乃至整个中国绘画史上，傅抱石对于美术史论的嗜好可谓首屈一指。这是与他崇尚文人画、轻视画工画的态度分不开的。例如，早在1929年所著的《中国绘画变迁史纲》中，他就开宗明义地提出，著述此书的目的在于"提倡南宗"，并反复申说："我以为，'人品'、'学问'、'天才'三项，可以概括。这就是造成中国绘画基本思想的三大要素。这就是研究中国绘画的三大要素"。"几千年来，士人之画，其价值远过作家的一切，这个道理，是非常简单的。""我所希望的研究者，当然不愿意造成一个画工，画而为工，还有画吗？"如此等等，不一而足。因此，终其一生，傅抱石始终在美术史论方面孜孜矻矻。当然，无可否认，黄宾虹、林风眠、潘天寿等，在美术史论方面也是颇有研究的，但是，相比于傅抱石，就用功之勤、用力之深、涉及面之广而论，毕竟有所不逮。此外，傅抱石对于美术史论的研究还有一个很突出的特点，就是始终密切紧跟形势，而不是为学术而学术，这一点，也是与黄、林、潘诸家有所不同的。需要指出的是，这样比较，并不意味着傅抱石在美术史论方面的建树要超出其他诸家，而主要是就治学的方式、方法而言。

傅抱石在重庆时寓居"金刚坡下山斋"，据其《壬午重庆画展自序》：门房采用

稀疏竹篱隔作两间，每间不过方丈大，高约丈三四尺，全靠几块亮瓦透点微弱的光线进来，写一封信，已够不便，哪里还能作画?不得已，只有当早饭之后，把仅有的一张方桌抬靠大门放着，利用门外来的光作画，画完，又抬回原处吃饭，或做别用。这样，必须天天收拾残局两次，拾废纸，洗笔砚，扫地抹桌。当他作画时，妻子儿女便被请到屋外竹林里，消磨五六小时或八九小时。作画的实际环境虽然如此，但若站在金刚坡山腰俯瞰，则这间仅堪堆稻草的茅庐，倒是不可多得：左倚金刚坡，泉水自山隙奔放，当门和右边，全是修竹围着，背后稀稀的几株老松，杂以枯干。山川的雄奇秀丽，足以启发画家的灵感。因此，傅抱石以其切身的体会，认为"着眼于山水画的发展史，四川是最可忆念的一个地方"，当他没有入川以前，只是悬诸想象，如吴道子、李思训的壁画嘉陵江故事等等，当他既入川以后，更明确地表示："画山的在四川若没有感动，实在辜负了四川的山水"。因此，他在一幅画中题跋说：

蜀道山水，既使山水画发达，故唐以来诸家多依为画本。观历代所著录名迹，剑阁栈道之图特多可知也。元季而还，艺人集江淮间，平畴千里，雄奇遂自画面退走，富春虞山，清初已挥发无余，而山水亦开始僵化，胸中丘壑，究有时而穷，识者诟病，岂无因也。

正是在这样的主客观条件的感应之下，一种新的山水境界在傅抱石的胸中笔下孕育起来。1942、1943、1944年三年间，他先后在重庆和成都等地举行个人画展，一举轰动画坛。综观他这一时期的作品，多写风情雨色，有飘摇之势，用笔横刷竖扫，迅猛激荡，凡此种种，既是其个性的流露，同时又是时局、地理的真实反映。

1949年至1959年，是傅抱石艺术生涯中的又一个高峰时期。这一时期的傅抱石，为了适应新的社会和新的时代，不得不经受痛苦的思想改造。众所周知，像傅抱石这样的性格，在当时的形势下是颇难适应的，虽因郭沫若的保护，每次运动他都得以顺利过关，但所写的"检讨书"亦已为数不少。这就不能不使他讲一些违心的话，做一些违心的事，画一些违心的画。开始时是勉强的，大约从1959年以后，逐渐变得习惯，从此而青云直上，一路荣华。1959年以后的内容当后论，需要指出的是，当他勉强地讲违心话、做违心事、画违心画的很长一段时期内，他的酒神精神和率真的本性其实并未消退，而是被压抑在内心的深处，发泄于一些聊以自娱的创作之中。正是这

一部分创作，因为得之于"往往醉后"，所以没有虚伪矫饰，没有阿谀逢迎，而是其率真本性的自然流源，所以构成了其艺术生涯中的第二个高峰时期。

1957年，傅抱石奉命出访罗、捷等国，以传统的笔墨，写异域的风情，虽然别有情致，但格调并不是很高。不过，这一次实践，却为他嗣后大规模的写生活动开了先声。

1959年以后，是傅抱石政治生涯中最为荣耀的一段时期，对于新的政治形势，他不再是被动地适应，而是主动地紧跟。他先后发表了《俗到家时自入神》、《关于中国画的传统问题》、《在毛主席的故乡》、《回忆片片》、《笔墨当随时代》、《中国绘画史的新页》、《北京作画记》(均1959年)、《思想变了，笔墨就不能不变》、《江山如此多娇》、《东北写生杂忆》(均1961年)、《在更新的道路上前进》(1964年)等一系列文章，提倡艺术的"人民性和现实主义精神"，号召画家"学习政治，自觉地要求改造……走出个人的小天地，到农村去，到工厂去，或者到伟大美丽的大自然中去，体验体验从来也没有接触过的新人新事，把它们一一收之画本"；并明确指出，艺术的创新"光靠笔墨，光靠传统，不解决问题"，"必须思想领先，政治挂帅"。至于他本人，则"初步明确了自己严肃的责任和伟大的使命"，这就是：

我们的艺术是为广大的人民群众服务的；是为社会主义革命和社会主义建设服务的；是为无产阶级的政治服务的。我们的作品应该具有鲜明的时代精神、现实的内容和人民喜闻乐见的民族形式。(《在更新的道路上前进》)

正是基于这样的艺术观，在当时的中国画坛，乃至整个中国美术界、艺术界，傅抱石带领江苏的国画家们，率先开始了以中国山水画反映现实生活并为现实生活服务的艺术实践。

这一段时期，傅抱石春风得意，创作精力特别地旺盛，产量极高。如作于1959年的《江山如此多娇》，作于1960年的《毛主席故居》、《枣园春色》、《红岩村》、《黄河清》、《雨花台颂》，作于1961年的《镜泊飞泉》、《老虎滩渔港》、《镜泊湖在建设中》、《镜泊湖水电站进水口》、《松花湖》、《松花江上》、《丰满道上》、《将到延边》、《煤都壮观》、《哈尔滨印象》、《长白山冰场》，作于1962年的《虎踞龙盘今胜昔》，作于1963年的《龙井初春》、《桐庐》、《城隍山》，作

于1964年的《长征第一桥》、《井冈山》、《芙蓉国里尽朝晖》，作于1965年的《中山陵》、《毛主席(沁园春·长沙)词意》等等，或写革命圣地，或写建设工地，点缀以新式楼房、大桥、工厂、卡车、游艇、红旗、工人、儿童等。在艺术处理上，四平八稳，如同水彩写生，无复传统山水结构经营和骨法用笔的特点，也无复傅抱石原有的气势奔放、满头风雨的特点，其艺术性显然是不足称道的。

对此，傅抱石本人似乎也是有所认识的，所以，在作于1960年的《漫游太华》、《飞泉图》、《待细把江山图画》，作于1962年的《不辨泉声抑雨声》、《满身苍翠惊高风》，作于1963年的《听泉图》等作品中，力图回复到原有的境界中去。但毕竟"思想变了，笔墨就不能不变"，这几件作品，即使在技法上更加成熟了，却无复再有原来那种打动人心的精神力量。

傅抱石不是专门的人物画家，但其人物画的成就实际上并不在其山水之下；而且，即使从整个古代人物画的情况来看，其成就也是十分引人注目的。据我个人的偏爱，若以傅抱石的人物与其山水相比，我更倾向于其人物；若以傅抱石的人物与其他画家的人物相比，我亦倾向于傅抱石。

傅抱石的人物多取古典题材，格调极其高古；而且，终其一生，没有多大的改变，而不是像山水那样具有明显的阶段性，可以分别看出时事形势对他情绪的影响。这就十分奇怪，撇开其早期的创作不论，从1950年代以后的情况来看，如果要谈艺术为政治服务、为人民服务，生活是艺术的源泉等等，当以人物画首当其冲，山水、花鸟画则不妨有所保留。可是，傅抱石却一反常规，他的山水画创作不遗余力地紧跟形势，他的人物画创作则依然停留在原来的思想基础之上，而与新的时代似乎"格格不入"；既不讲为政治服务，也不讲为人民服务，既不从生活中去汲取源泉，也不讲"思想变了，笔墨就不能不变"。这就说明，傅抱石的艺术观具有两面性，一方面是文人士大夫的艺术观，讲求的是"人品"、"学问"、"天才"，讲求的是去伪存真、直抒胸臆——这一观念根深蒂固，并一直反映在他直到晚年的人物画创作中，只是由于社会形势的变化，不便再像三四十年代那样公开地言明；另一方面便是革命的艺术观，讲求的是为政治服务、为人民服务，讲求的是生活是艺术的源泉——这一观念，主要是经受了1950年代风风雨雨的洗礼，从1959年以后才正式建立起来的。上文

提到，傅抱石晚期的山水成就并不是很高，原因固然是多方面的，但一个很重要的原因，也许正在于他的所谓"革命的艺术观"，并不是完全出于真心诚意的，而在很大的程度上不过是文人士大夫艺术观的一种扭曲。

据《壬午重庆画展自序》，傅抱石画人物一是为研究绘画史服务，二是为山水画服务的。他说：

我原先不能画人物薄弱的线条，还是十年前在东京为研究中国画上"线"的变化史时开始短时期练习的。因为中国画的"线"以人物的衣纹上种类最多，自铜器之纹样，直至清代的勾勒花卉，"速度"、"压力"、"面积"都是不同的，而且都有其特殊的背景与意义。我为研究这些事情而常画人物。其次，我认为画山水的人必须具备相当的人物技术。不然，范围必越来越小，苦痛是越来越深，我常笑着说，山水上的人物，倘永远保持他的高度不超过一时，倒无甚问题，一旦非超过这限度不可的时候，那么问题便蜂拥而来。结果只有牺牲若干宝贵题材。我为了山水上的需要，所以也偶然画画人物。

傅抱石的人物，由陈洪绶而上追六朝，形象伟岸，作风古雅。其题材以六朝和明清之际的典故最为多见。前者如《晋贤图》、《兰亭图》、《渊明沽酒》、《东山逸致》等，后者如《石涛上人像》、《半千先生像》、《江东布衣》等。此外，还画有大量《九歌图》及其作者屈原像，其中尤以《二湘图》特多也画得特美。这主要是受郭沫若的影响，因为在重庆时，郭沫若正研究屈原及其《九歌》，而且编写了这方面的戏剧。再外，便是李白、杜甫、白居易的诗意等唐人题材，也是傅抱石所爱好的。傅抱石曾自述其创作题材的来源可以分为四类：一、撷取大自然的某一部分作画面的主题；二、构写前人的诗，将诗的意境移入画面；三、营制历史上若干美的故实；四、全部或部分地临摹古人之作。撇开摹古之作不论，前二类主要是其山水的取材方向，而第三类正是其人物的取材方向。这一取材方向，本身就规定了他的人物是历史主义的，而且是唯美主义的。

就傅抱石的人物而论，又以仕女的形象最为出色，如作于1944年的《丽人行》，作于1945年的《擘阮图》、《阮成拨罢意低迷》，作于1946年的《山鬼》、《二湘图》，作于1954年的《九歌图》，作于1961年的《二湘图》，作于1965年的《湘君涉

江图》等，造型、服饰、衣着大体相同，都是来源于顾恺之的《女史箴图》和《洛神赋图》，所谓"迹简意淡而雅正"，意态神韵，极其娴美；但背景的处理，或如急风骤雨，有奔肆之致。此外，细观其线描，也与顾恺之如春蚕吐丝般的"高古游丝描"有所不同，而是笔势超忽，略有顿挫转折的变化，其基本的性格，是与山水中的"抱石皴"相一致的，显得灵动而有生意。

傅抱石的人物，虽是"营制历史上若干美的故实"，实际上还是有所寓意的。郭沫若是"古为今用"的老手，他与郭沫若交谊极深，当受其影响。例如《九歌图》的创作，当国势飘摇之际，发美人香草之思。正与郭氏对《九歌》的研究宗旨相吻合。至如各种高士题材，则无疑也是傅抱石文人胸襟的自我写照。他好画石涛，画龚贤，画程邃，画崔子忠，画恽南田，画倪云林……说是因为他们"都是一代艺人，他们不仅以笔墨传的"（《壬午重庆画展自序》），这就颇能说明问题。从原则上说，"历史上美的故实"，正是心目中的理想境界，而不是现实生磊中所可以找到其源泉的。这就必须借助于酒的力量切断与日常生活的联系。早在1944年，他就对《醉僧图》的创作颇感兴趣，并引怀素的诗云："人人送酒不须沽，终日松间系一壶；草圣欲成狂便发，真堪画入醉僧图。"而如前所述，从1959年以后，傅抱石的山水画上很少再有加钤"往往醉后"印章的，然而，在他的人物画上却依然还可见到这方印章，如作于1963年的《李太白像》、作于1965年的《湘君涉江图》等，这又颇能说明问题。

本书在上海人民美术出版社1962出版的傅抱石先生经典著作《山水人物技法》的基础上，增加了他《中国的人物画与山水画》以及其他有关山水人物画方面的精彩论述内容，全书集中了傅抱石大量的画作和画稿，内容丰富完整，文笔典雅与通俗兼具，深入浅出，易读易懂，是高水准的中国国画类读本。

徐建融

著名中国美术史论家

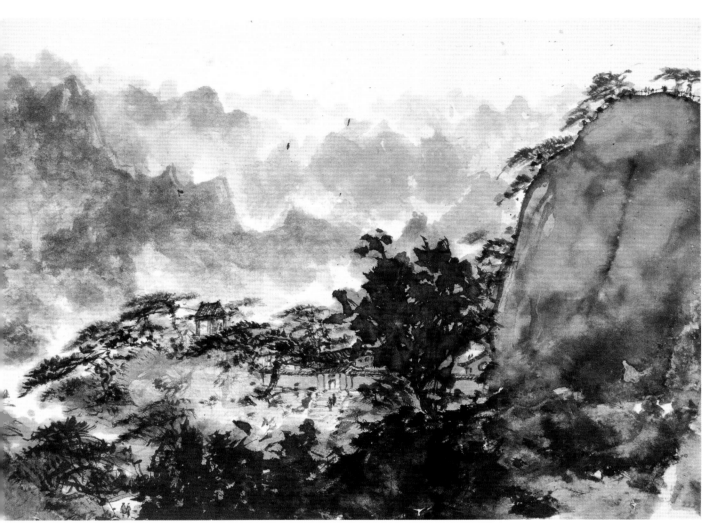

假日千山

目 录

上 篇·山水 人物	**1**
总论	2
一 用具和材料	2
二 用笔和用墨	6
三 表现技法	10
山水画技法	12
一 先以画松为例	12
二 树干起手式	17
三 丛枝	19
四 单叶	21
五 夹叶	23
六 丛树	25
七 染树法	32
八 丛竹、丛柳和大树	35
九 画石起手式	42
十 画山	44
十一 皴法	48
十二 岩脚和溪涧	54
十三 瀑布和流水	59
十四 三远	64
人物画技法	74
一 技法的基础——线描	74
二 线描发展的主流	77
三 两幅肖像画	81
四 一幅风俗画	84
五 白描人物	85
六 唐代两种不同的线描	87
七 线描的变化（一）	90
八 线描的变化（二）	92

目 录

九　近代三位有影响的人物画家　　　95
十　技法举例（一）　　　104
十一　技法举例（二）　　　105

下 篇·画史 画论　　　117

中国的人物画和山水画　　　118
　引言　　　118
　一　从东晋顾恺之的《女史箴图卷》读起　　　121
　二　应该谈谈六朝时代　　　124
　三　刻画入微的阎立本《列代帝王图卷》　　　128
　四　多彩多姿的唐代人物画　　　130
　五　民族本色的宋代人物画　　　136
　六　中国画家是怎样体现自然的　　　146
　七　水墨、山水的发展　　　156
　八　山水画的卓越成就　　　159

傅抱石山水人物画论摘选　　　170
　国画传统　　　170
　国画创作　　　182
　国画笔墨　　　191
　国画技法　　　196
　国画写生　　　204

作品欣赏　　　217

傅抱石常用印章　　　235
傅抱石艺术年表　　　237

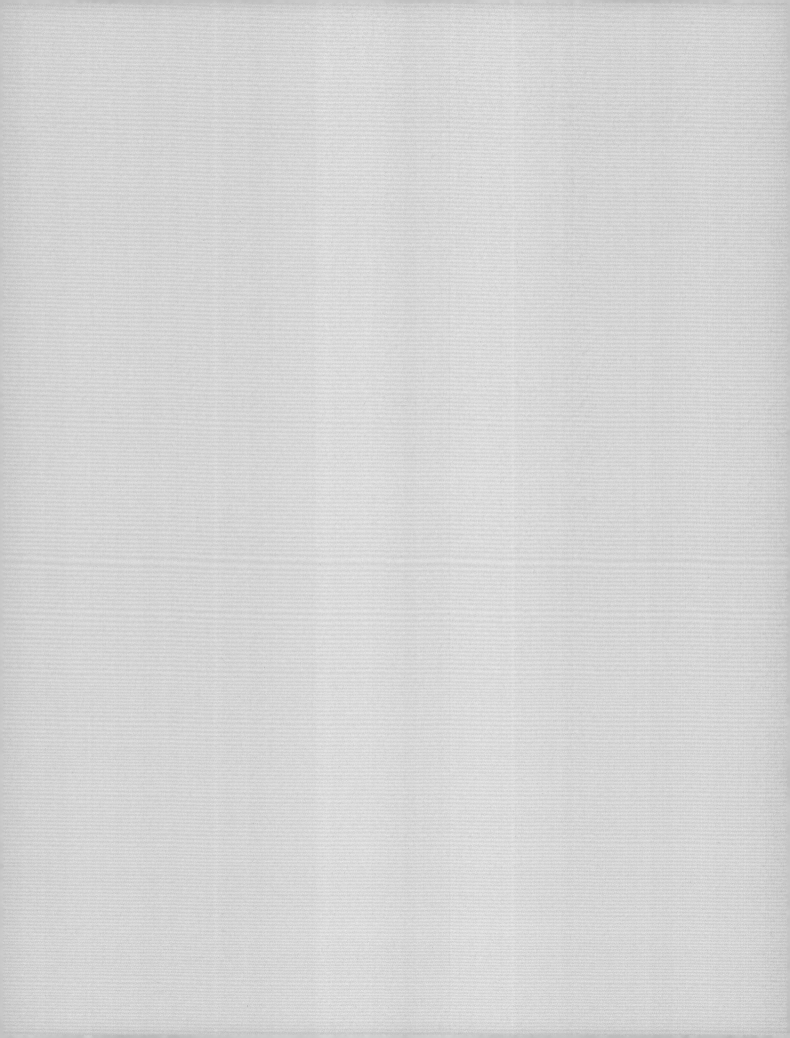

上篇 · 山水　人物

总论

一　用具和材料

中国画的用具和材料，对初学者说来是比较简单的。大致是下列四种——"文房四宝"：

1. 笔

2. 墨（颜料）

3. 纸（绢）

4. 砚（水盂、瓷碟……）

先谈笔吧。笔有种种，除形式上有大、小、长、短的差别，还有羊毫、狼毫、紫毫……的不同。因为它们的形、质不同，使用的效果也随着发生种种变化。例如长锋较短锋要难用些；羊毫较狼毫要吃力得多。哪种笔适宜用在什么地方？怎样用？虽没有（也不可能）机械的规定，可是必须要具有一定的理解和一定的掌握能力。

若是有兴趣研究，最低限度，请备四支毛笔，如图：①是狼毫做的，有的名叫"农纹笔"，有的名叫"叶筋笔"，是画细线条主要的工具。②也是狼毫做的，名称不一，是画较粗的线条用的。③和④都是羊毫（或主要是羊毫）做的，用处最广。

这不过是举出中国画上比较常用的笔为例，万一一时无法办到，或者长短大小有些出入，我认为全无关系。一般买得到的"寸楷羊毫"和"鸡狼毫"也未尝不可以画中国画。

其次是墨。墨的问题就需要注意一下了。近几十年来墨的制造，无论材料、技术方面，都比较差。而它在中国画上又是主要的唯一的材料，难怪许多画家为它而苦恼，大家竞藏旧墨。但是旧墨的好坏也不一定，并不容易辨别，加上一天少似一天，一天贵似一天。我们希望留心旧墨，不妨先买新墨，好在墨的消耗量一般很少。

要知道墨有"油烟"和"松烟"两大类。油烟是用桐油取烟和胶制成，一般的胶重些；"松烟"是直接以松取烟和胶制成，一般的胶轻些。因此，前者水磨之后，沉淀缓慢，由于胶重，凝结力强；后者水磨之后，沉淀较快，因为胶轻，凝结力弱。因此，可以适合于水墨画用的只是油烟的一种（着色的画有时需要一些松烟）：今天说

笔

墨

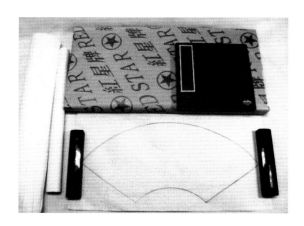

纸

来，墨上有"顶烟"、"选烟"、"贡烟"字样的，都是油烟。

光知道是油烟，还不能解决问题。最好的也是靠得住的试验方法就是磨它一次。大约一两重一锭的用水浸墨一厘米，将水研浓（以用笔写在宣纸上不渗为度），待墨干后，就可以进行检查：凡是浸水被磨的一面，光滑如镜，四边平正丝毫不变的，就是较好的墨；相反，被磨的一面和四边作膨胀状，而且有很多气孔（小眼）的，就是较差的墨。

新墨、旧墨，试验的方法俱是一样。

谈到颜料问题，我想首先从以水墨为基础的淡彩提几种主要颜料：花青膏、赭石膏、藤黄、朱磦膏、胭脂膏五种，这些都有成品可买，用水浸化后直接可用的。化青是监色，赭石是土红色，藤黄足黄色，朱磦是朱色，胭脂是红包。它们调用的原则和一般色彩一样，红、黄、蓝为三原色，例如：蓝加黄为绿色，蓝加红为紫色，黄加朱为橙（淡）色……

这样简单的颜色原是很不够用的，将来必须丰富它才好。我们初步建议：必要时水彩画的颜色可以代用（除了"花青"以外），因为它们都是胶性透明用水溶解的。

另外还有许多矿物质的颜料，其中朱、青、绿二种也是经常用的。朱分"朱砂"和"朱磦"；青分"头青"（深）"二青"（中）"三青"（淡），绿分"头绿"（深）"二绿"（中）"三绿"（淡）。旧货有像墨那样制成锭形的，不过较少，好的尤其难得。多数是粉剂，要画家自己细研，水漂和胶而后使用它，手续非常麻烦，没有一定的经验是用不好的。由于这种颜料不透明，画在画

面上会产生一种凝重而光滑的感觉，并且历久不变。

其次是纸（绢的用途较狭）。国画所用的宣纸，产于安徽省泾县，有生宣、熟宣之分。生宣是指没有经过加工的，吸水极快；熟宣是经过加工（用矾水或蛋青或豆浆刷过）的，抗水力强。前者以"净皮"、"六吉宣"等"单宣"（单层的，双层的叫"夹宣"）最为适宜，后者有"冰雪宣"、"云母宣"和一般的矾宣。它们的大小，通常分"四尺"、"五尺"、"六尺"、"八尺"、"丈匹"、"丈二匹"数种，现在"八尺"以上的比较少见。

此外，打两种纸，是便于初学的人。一种是通称"高丽纸"的，北京到处有卖，原是用为糊窗用的。一种是"皮纸"，全国都有，以贵州出产的最好，贵阳、重庆易买，原是做爆竹、蚊香及包扎之用的。这两种纸，麻料很多，很结实，吸水力适中，对水墨的反应也好，不过"高丽纸"帘纹太粗（即一格一格透叫帘纹），不宜画较工细的东西；"皮纸"比较好，没有这些毛病。

根据我们实践的经验，开始练习的时候，生宣纸比较难画，可是必须不断地画它，不断地从练习之中，逐渐熟悉并掌握它的性能（在水墨的反映）。这是每一位初学的人须付出足够的耐心来克服的困难。当含着水墨的毛笔在纸上接触的一刹那，特别是生宣纸，它的变化是多种多样出人意外的。

老实说，学习的第一步，就是练习如何来控制并掌握这些变化。应该以生宣纸为主要材料，结合带有中间性的"高丽纸"和"皮纸"进行。

最后是砚和水盂等等。砚只要一般的就行，为了工作的便利，第一要求墨池较深，第二要有盖可以保持清洁。大小倒不一定，最方便的是五寸到八寸的，方的圆的均可以。

水盂，是盛水器，一动笔就要用的，万一没有，茶杯、碗都行。瓷碟是预备调度水墨用的，至少要二三只（如着色时，还要多几只），四寸、五寸大小的小菜盘，只要是全白的就可以。颜色盘，有现成的，有盖。瓷的和宜兴陶制的若不易购置，酒杯也未尝不行。

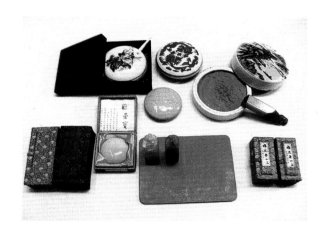

印章等

笔洗

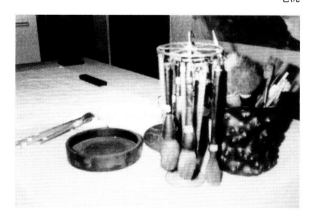

傅抱石晚年所用文房用具

二　用笔和用墨

中国画的技法问题，实质上可以说是一个用笔和墨的问题，而墨是包括了色彩在内的。大约11世纪以后，笔墨两个字的含义已经不是单纯的笔或墨的名称，而是成为了中国绘画的代名词。我们认为这个称呼—称绘画为"笔墨"—是符合中国绘画传统的发展和特征的。丰富的优秀的绘画遗产可以证明在传统的形式技法上实实在在也只是一个笔墨问题。

作为工具和材料来说，毛笔、黑墨不过是极其平常的两样东西，但它们是中国广大人民所熟悉所习惯了的东西。

作为技法的基本来说，如何发挥它们的性能，即如何灵活地使用它，倒是一个值得重视，同时还必须付出足够的劳动才可能逐渐体会的问题。因为它们是绘画构成的基础，怎样形成？怎样学习？就需要作一些必要的说明。先谈用笔吧。

所谓"笔"是描的线、点、面，而线条是主要的；所谓"墨"是描的浓淡深浅（包括色彩），而水墨是主要的。线条和色彩（水墨画是单包）原是构成中国绘画的主要条件。

怎样描画线条，即是怎样用笔；怎样掌握水墨（色彩），即是怎样用墨。用笔和用墨，我们古代许多杰出的画家们是累积了丰富的宝贵的经验的。

首先，要注意执笔的方法。像我们现在拿钢笔的方法是绝对不许可的，像握着油漆刷子粉刷墙壁那样也是绝对不许可的。

大致说，用笔的方式有两种：一种叫做"中锋"，一种叫做"侧锋"（又叫做偏锋）。很简单，笔管垂直和纸面构成接近直角的是"中锋"（如附图①）；笔管倾斜和纸面的角度小于八十度的是"侧锋"（如附图②），"中锋"、"侧锋"原来是书法上的名词，因为中国书画本是相通的。

所谓"中锋"，是用笔直下，上下左右，笔尖都在线（或点、或面）的中间；所谓"侧锋"，是用笔侧下，上下左右，笔尖都顶着线（或点、或面）的一边。同样画一条线，由于用笔的不同，线条的表现和感觉也随着不同。

从线条看，主要的当然是由于"中锋"、"侧锋"的关系。但用笔画的时候，速度、压力也是息息相关的一个重要环节。例如同是"中锋"或同是"侧锋"，速度

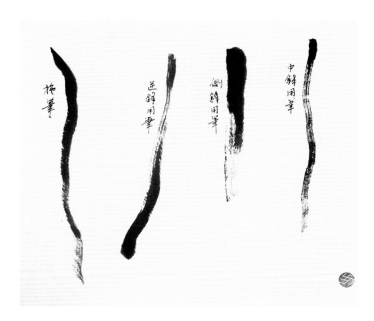

图①

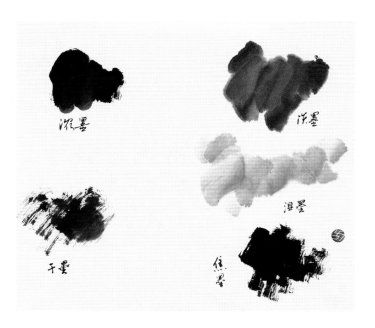

图②

快、压力大和速度慢、压力小的表现，结果也绝不相同。

中国绘画的形象构成是由线条起着决定的作用，而线条的变化基本上乃由于用笔的不同。所以学习的第一关便是练习用笔——线条。

谈到用墨，墨是不能孤立地来看的，它是用笔的一物两面。当我们准备的时候，必须注意并遵守两件事：

①磨墨要慢不要快，宁过浓，不可淡。

②每次练习之后，必须将笔砚洗涤干净。

古人对于用墨的要求是严格的，也是合理的。由于化学的变化，"宿墨"（即过夜的墨）一般是不许作画的。

用墨不外"勾"、"皴"、"染"、"点"四个过程，以"勾"最为基本。这四个用墨的过程，同时也是用笔的过程。

第一"勾"，以勾勒形象的轮廓线为主，在线条之中保持并控制着墨的浓、淡变化。这是无论画什么都少不了的。

第二"皴"，在"勾"的基础上用长短宽狭的淡墨线条初步地描出物象的明暗和空间关系，叫做"皴"。特别在山水和花卉是极重要的技法之一，缺少它或画得不好，都不能完成一幅作品。

第三"染"，"染"是用淡墨（或色彩）渲染、烘染的意思，看不出线条，是一片一片像黑云似的。它不能单独成面，必须在"勾"或"勾"和"皴"的基础上进行。因为它本身没有痕迹，为了强调空间和明暗的感觉，不妨多次地使用。

第四"点"，"点"原是山水画上重要的技法之一，多用较浓的墨（在工笔着色的山水、花鸟画上，则另加青绿）为之。但一般看来，它是用墨的最后手法，是起着总结作用的。

这四种技法，实在是描写物象，体现在用墨方面的有机部分。在我们练习的过程中，特别在写实的过程中，有时还会感觉不够用；有时也不必机械地搬用；重要的是，不妨在这些基础上创造性地来提高并发展它，从而创造新的技法。

古人说："有笔有墨"，"墨即是色"，的确是重要的中肯的话。作为水墨技法的学习和研究者，大家应随时随地重视和考虑这个用笔和用墨的问题。

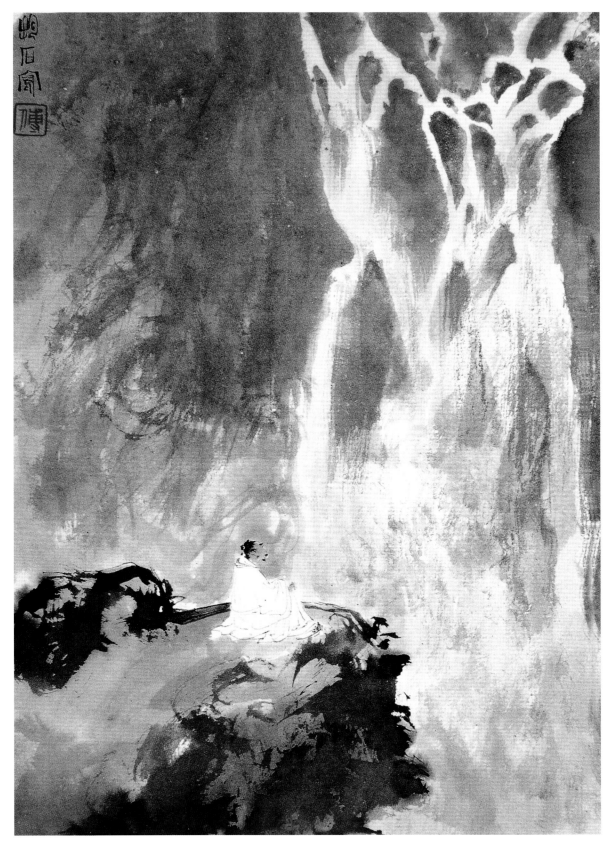

观瀑图

三 表现技法

中国绘画的表现技法是随着不同的主题内容所决定的不同的表现形式而发生、发展的。它不是一成不变的，是多种多样，日新月异的。根据遗产，结合资料，综合地看来，大致应如上表。

这个表，是为初学而设，还不够完整，也不够细致。目的是为了说明下面几个有关表现技法的重要问题。

①中国绘画以写实为基础，针对不同的主题内容提出了不同的基本要求。对于花卉、翎毛的要求是"写生"，对于山水的要求是"写意"，对于人物的要求是"写真"（即"传神"）。这"写生"、"写意"、"写真"的一个"写"字，就生动地具体地说明了中国绘画优秀传统表现技法的卓越成就。

②中国绘画是以笔墨为基础的。笔的具体内容是以线条为主，也可以说等于线条的，墨（色彩）是必须依靠笔才有所发挥。反映在具体的表现技法上，就形成了没骨、重彩、淡彩、白描—从色彩到水景、从纯色到无色、从多色剑单色的多种多样的表现形式。

③常识地来看，墨也是色彩之一种—黑色。在很早的时候，已经把墨看作是色彩的高度表现，所谓"运墨而五色具"，就是这个道理。常识告诉我们，色是由于光的关系而显现，同时随着光的变化而变化的。色彩有色彩的浓淡深浅，墨也同样可以分成浓淡深浅和很多层次，千变万化的作用。

④从内容和形式来看笔墨变化的反映。

花卉、翎毛部分，主要是：

（1）没骨花鸟（部分水墨的叫做"墨戏"）；

（2）双钩花鸟（一般叫做"工笔着色花鸟"或称"院体"）；

（3）写意花鸟；

（4）白描花鸟（一般指双钩不着色的）。

山水部分，主要是：

（1）没骨山水（没有墨的轮廓线条，纯用色彩画成）；

（2）青绿山水（一般叫做"工笔着色山水"、"重着色山水"）；

（3）浅绛山水；

（4）水墨山水（后两种基本用水墨画成，前者再敷淡色。又叫做"写意山水"）。

人物部分，主要是：

（1）勾勒人物（一般叫做"工笔着色人物"）；

（2）写意人物；

（3）白描人物（一般是不着色的。若用笔过简，又叫做"减笔人物"）。

总的说，从表现技法基础的笔墨来看，实际只是两种技法的不同及其发展，即是由色彩到水墨，由没骨到白描，由勾勒到写意的不同；也可以说是色与墨（重色与无色），繁与简（工笔与减笔）的不同。唐代一位书画批评家张彦远说过："若知画有疏密二体，方可议乎画。"（见张彦远《历代名画记》）我们认为这话是相当正确的。

秋江泛舟图

山水画技法

一 先以画松为例

山水画家有一句老话："石分三面，树分四歧。"这是最基本的要求，也是学习的第一步。所谓"树分四歧"，简单地说就是要把树画得有立体的感觉，像一棵活的树。

画树和画其他东西一样，首先要多观察、研究各种树木的形状和特征，我们古代许多杰出的山水画家都是这样做了的。因而他们长期累积起来的宝贵的经验是我们参考、学习的重要基础。现在试以松树的画法为例来谈谈怎样画它。

第一图①是三株苍老的古松。首先用淡墨勾出松树的轮廓，用笔都是从上而下，如②所示。其次，用淡墨画松针（松针是由基本相同的单元构成的，而单元又由于实物品种的不同而不同。如⑤仅是其中之一种）和初步的皴树干上的松皮，干了之后，再用淡墨染一次，就得③的结果。

这样还是不够的。因为还很平板，没有充分表现老松的特征和在日光中的感觉。于是必须用较浓的墨大致如②那样再画一次树干，如③那样再重点地加些松针；最后用最浓的墨点苔（树木的点苔，足表现绿苔、断枝、节疤等等的），就如④完成了。

②③④三个过程不只是画松树如此，其他树木，十分之九也离不开这个过程。希望反复练习。

第二图和第三图，表现了两种基本上不同的风格和画法。第二图①②④是一类，画的优点是比较生动自然，同时注意了水墨（或淡彩）的韵味。水墨（或淡彩）山水或写意人物画里面多用这种画法。第三图①②是一类，画的优点是工细严整，如松针、松皮都不能随便，笔笔要有交代。一般说，这种画法多表现在工细或重着色的画面，或是作为工笔人物画的背景。

两种画法各有优点和缺点，我们都要练习。特别像第三图②那样表现了光，值得细细地研究。

我们认为，在世界风景画中，中国山水画上画树的高度成就是最突出的富有现实精神的表现技法之一。

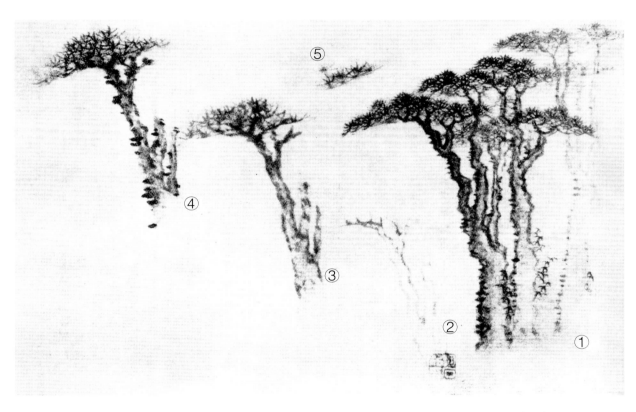

山水技法图一①②③④⑤

山水技法图二①　　　　　　　　　　山水技法图二②

山水技法图三①

山水技法图二③

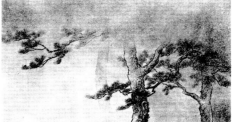

山水技法图三②

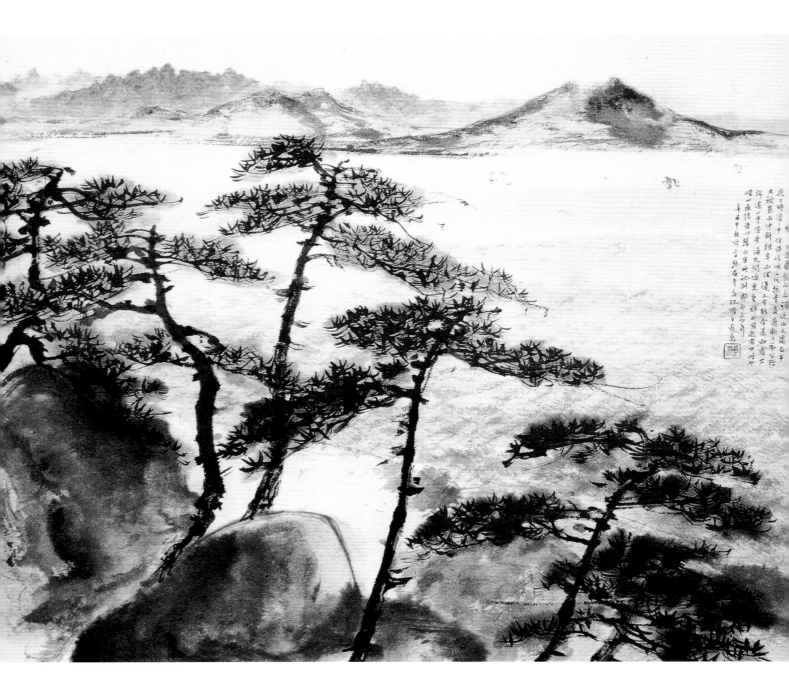

大连海滨

二 树干起手式

这是画树干的起手方法（当然，不是说只有照这种方法才可以画，而是说这种方法是经过画家们实践后多数认为较好的一种）。

第四图，是几株没有叶子的树干，用笔的方向和顺序如图中箭头所表示的那样，这是一般的画法；凡树干的下部或左边的枝条都是从上向下（或由左向右）画的；反之，凡树干的上部或右边的枝条都是由下向上（或由右向左）画的。这几乎可以看作是画树干某种规律，其中是包含着非常重要的道理的。请特别注意。

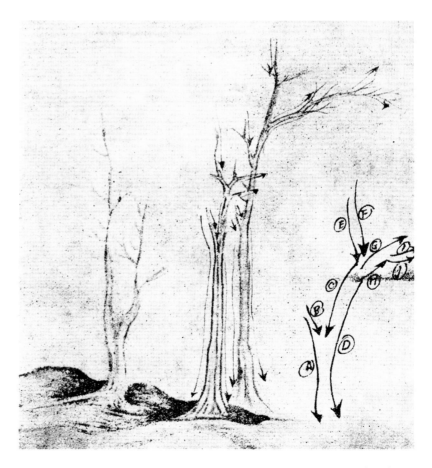

山水技法图四

　　第五图，是一丛尚有残叶的树干，基本上主要的干枝都是从上向下画的。为了强调空间的感觉，往往（不是刻板的，应该随时观察、研究）近的用浓墨，远的用淡墨，因为水墨山水画对用墨的处理规律是近的浓远的淡的。至于每一树干（特别是近的）的画法则和第四图相同。

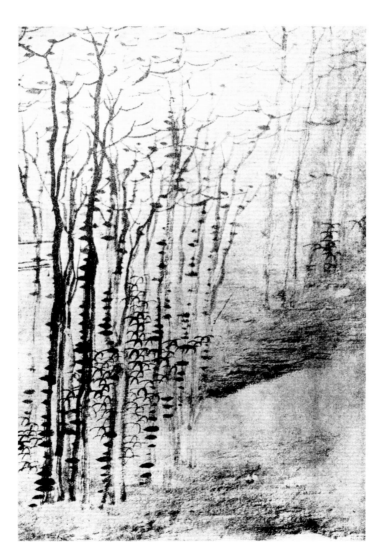

山水技法图五

三　丛枝

树枝特别是丛枝的画法，是比较不容易画好的，需要不断地写生。

第六图①是一丛梅树［明末恽南田（寿平）的作品］，在表现技巧上看是非常有功夫的。画这类成丛的树枝，既怕一棵棵的各不相关没有成"丛"的感觉，又怕乱画一气看不出树与树的交代，主要关键在于画树枝。

②是落叶后大树的一部分。主枝用浓墨，细枝用淡墨。用笔也和①不同，显然这树不是梅树而是落叶较早的枫树、乌柏之类。

③是画树枝几种基本的用笔方法。可以细细地观摩一番。大体说来，①②的丛枝基本上无非是它们的发展。

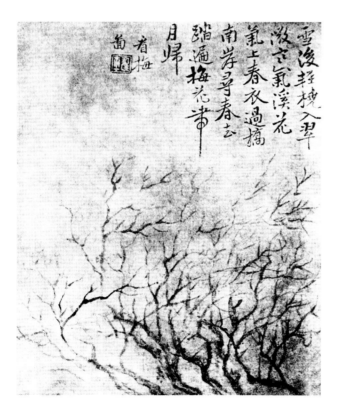

山水技法图六①

山水技法图六②

山水技法图六③

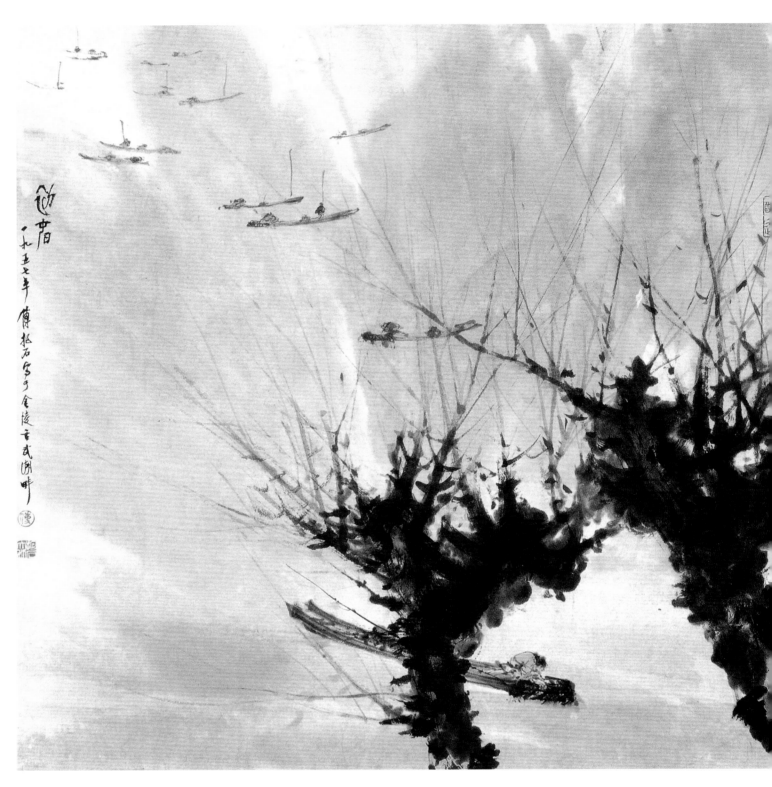

初春

四 单叶

画树叶的方法大致可以分为两种：一种叫做"单叶"，一种叫做"夹叶"。一般的除针叶树外，"单叶"和"夹叶"也体现了中国绘画两种不同的表现手法（和花卉、翎毛一样），即没骨的画法和双钩的画法。

第七图、第八图的四种画例，都是单叶的画法，它们在很大程度上是比较典型的。

第七图①是由"★"的单元构成的（可能是冬青树）。不但每一个单元要自成节奏，还要一枝、一树自成节奏，而节奏又是根据空间和光线的关系来决定的。看图上的两株树吧，前者较浓、后者较淡，同时每枝每株又自成浓淡（浓淡是节奏的一部分）。这是动手的时候，应该考虑并加以掌握的。画的顺序是据枝干画起，向外展开。

②是由点点成的。用笔要中锋直点，先淡（水分不可过多）后浓，最好是一枝（至少的情况下）一株的点完，先点近的，后点远的。如画"松树针"的多用此法。

第八图①是梧桐树，它表现了中国梧桐的特征。树皮的皴要用笔横画，树叶是基本上每三笔成一单元。它根据传统的规律用浓淡不同的单元表现了有生气的三株梧桐。

②是清初金冬心（农）的作品。值得注意的是纯用彩色没骨的办法画树干，而且画得那样地生动。点叶和第七图②的用笔也不同，因为它是另一种树。尤其那树干的浓淡充分表现了树的空间和光线，这是不容易的。

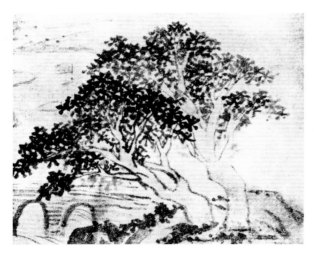

山水技法图七①

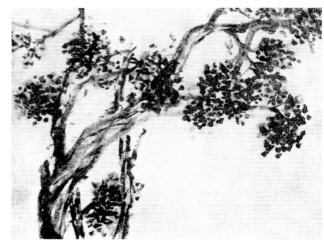

山水技法图七②

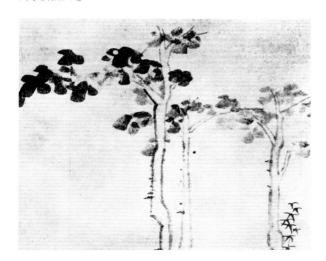

山水技法图八①

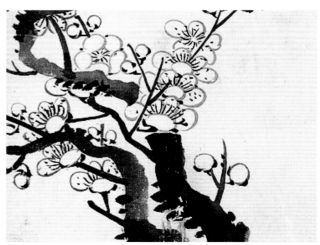

山水技法图八②

五　夹叶

夹叶的不同，应该是树的不同，也可以说由于不同的树叶采取了双钩画法才产生不同的夹叶的。在一定程度上，夹叶的形式又是表现技法上概括和集中的高度收获。

夹叶是由同一类型的单元构成的。第九图①所举一些例子仅仅是一部分，实际上把任何一种树叶双钩画山来都可以称为夹叶的。

练习夹叶必须注意的是了解某一单元某一种树叶的组织和发展的规律（例如枫树有三角、七角的不同，同时它的叶是对生的……），其次观察它和枝干的自然关系，最后根据树的整体观念来画并突出重点。第九图②（是清代王石谷的作品）的几株是画得比较成功的，A、B、C所示的单元组织都很简单，可是画得像树上长的不像剪贴的却不甚容易。

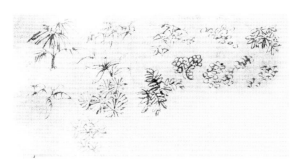

山水技法图九①

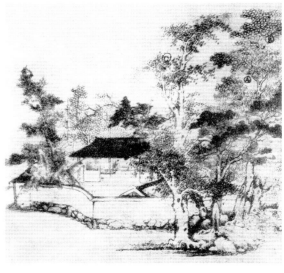

山水技法图九②

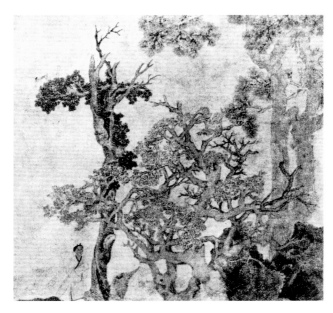

山水技法图十①

山水技法图十②

　　第十图也是夹叶的树。①是明代文徵明（璧）的作品，②是明代沈石田（周）的作品。显然①所画的是古老苍虬的枝干，夹叶和点叶参差互用（有苍松、古柏），构成一种静穆的感觉；②是梧桐，可以和第八图①对照研究。

　　一般的画法是先紧靠着枝干画起，渐渐向外展开。主要的是要心中有数，考虑俯、仰、正、侧和疏、密、轻、重等等关系，必须多多写生，自有体会。

六　丛树

　　丛树是自然界中最容易看到的，也是最不容易画好的。可以先从两株画起，慢慢增加，左右远近，要特别注意。随时画些草稿（速写），画得勤画得多自然会有进步的。《芥子园画传》初集里面，有两株到五株的画法，即文下第十一图的①～⑥。①两株分形，②两株交叉，③大小两株，④⑤二株交叉，⑥五株交叉。这些画法可供写生前后的参考。

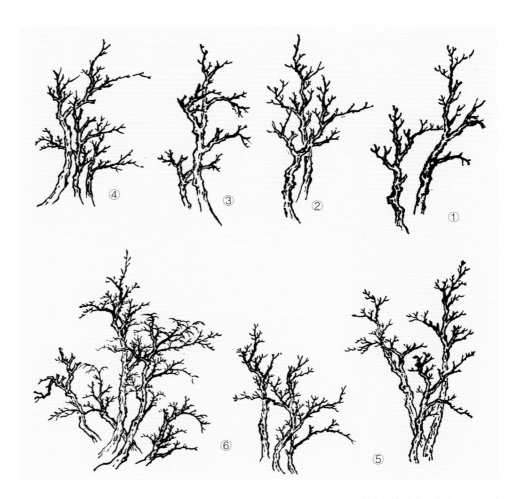

<div align="right">山水技法图十一①②③④⑤⑥</div>

山水技法图十二①

山水技法图十二②

　　丛树有同种成丛（如松林、枫林……）和多种成丛的不同。在画面上，即使是同种成丛也往往加上一二种别的树木使有变化些。第十二图的①～⑤和第十三图〔是清代王石谷（翚）的作品〕基本上都是同种丛树，细细观察（除第十二图④因为是全幅的一小部分），却各有变化。

山水技法图十二③

山水技法图十二④

山水技法图十二⑤

山水技法图十三

第十四图是明末石涛和尚（朱若极）的作品，第
十五图是明末梅瞿山（清）的作品，都是非常精彩。他
们完全用水墨浓淡的方法将一丛杂树画得那么自然，那
么有生气。

山水技法图十四

山水技法图十五

四季山水——冬

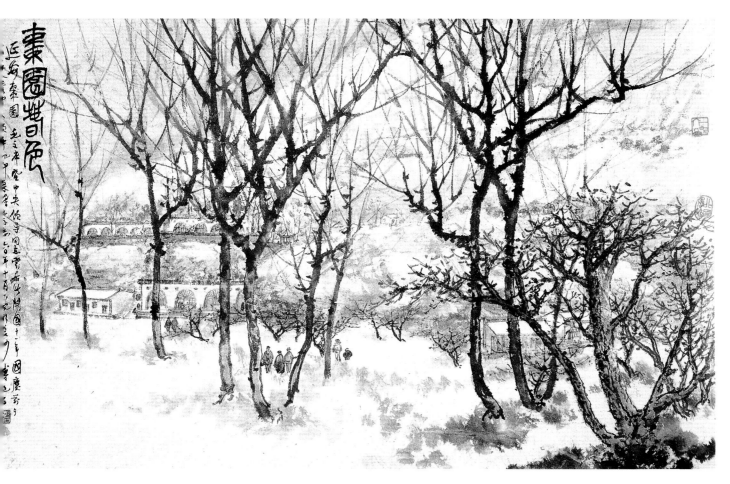

枣园春色

七　染树法

我们在夏季晴天上午六时到八时（或下午五时到七时）阳光变化较快的时候走进树林里面，静静地观察，就会看到由于光的变化对于树干、树枝和树叶的影响。中国画的渲染方法，在一定程度上对于画树主要的作用就是企图有机地来表现光和整个画面的季节和气候。

一般说：背光的部分是暗的，用浓墨；向光的部分是明的，用淡墨或利用空白。但在具体的表现技法上必须加以统一，同时又必须予以变化。当基本上掌握了这一关键的时候，最初用淡墨（或淡色）小心地加以渲染，一次不够，再染一次，有时染五六次、七八次，只看需要，都可以的。切不可贪图便捷，希望一次就解决问题，这是办不到的。

第十六图是五株树干的染法。最近的那株浓叶的，是渲染了三次的结果，最右的一株也如此。

第十七图是明末龚半千（贤）的作品。那三株树实在画得精彩之至。请细心观察树叶的染法，既生动而又富有变化，这完全是从自然的观察中得来的、值得学习。

山水技法图十六

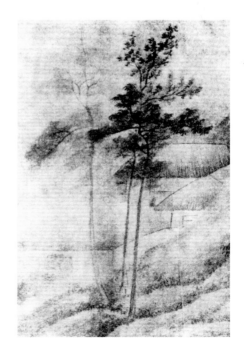

山水技法图十七

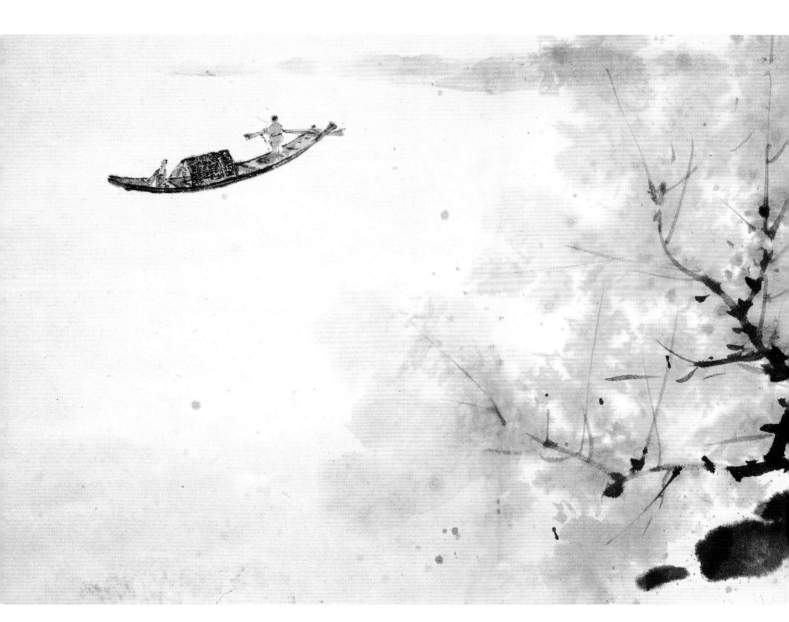

春江泛舟

　　简洁空灵是这类作品的特色。梅花着笔不多，很粗放；轻扬的小艇衬出辽阔的水面，但人物通常很精心，着意描绘。率意而不潦草，颇具匠心。

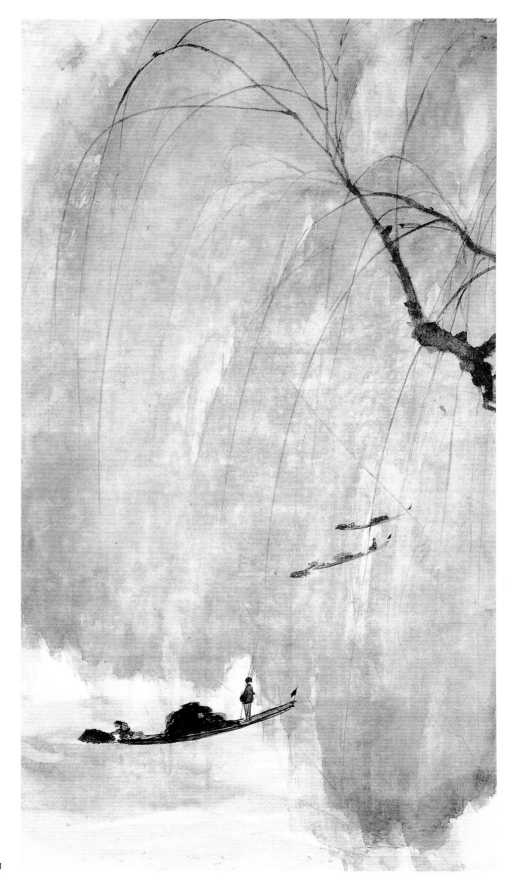

春分杨柳

八　丛竹、丛柳和大树

画丛竹最忌（也最容易）画成竹篱笆，要求每一根都像土里长出来的，同时整个的一丛又要自成姿势。第十八图①是竹径的一部分，在径的两边，参差地长着修竹，可以令人想到竹阴深处。

柳是耐水的乔木，所以它和堤岸、池塘、湖沼的关系非常密切。又由于它生长最快、树阴对农作物生产的影响，每年总是保持相当高度地进行整枝。年代久了，就形成干部特别粗大苍老，枝条（因为是新发的）却细嫩修长，这是柳树极常见的姿态。因此，古人就根据这些现实的观察体会，教我们画柳树要当作画枯树那样来画（表现它的老干），然后在枯树的枝干之上画细长枝条（表现它的新枝），即成柳树。"画树难画柳"，这方法充分说明了古人的用心处，也说明了中国画的卓越成就。

②是水边丛柳，③是宋人的作品，表现了老干新枝的典型。

大树是不容易画好的。因为它有无数的枝蔓，既要画得苍老雄壮，又要枝枝叶叶交代清楚。④是比较好的一例，足供参考。

山水技法图十八①

山水技法图十八②

山水技法图十八③

山水技法图十八④

　　第十九图是清代吴渔山（历）的《仿赵大年湖天春色》。通幅由柳树构成，表现了江南水乡的气氛，有春风拂面的感觉。

　　第廿图是宋人（佚名）的作品《寒林秋思》。在这幅画上，我们可以看到古代画家高度的智慧和卓越的技术，特别是各种不同的树木的描写，充分地显示着宋画谨严不苟的精神。

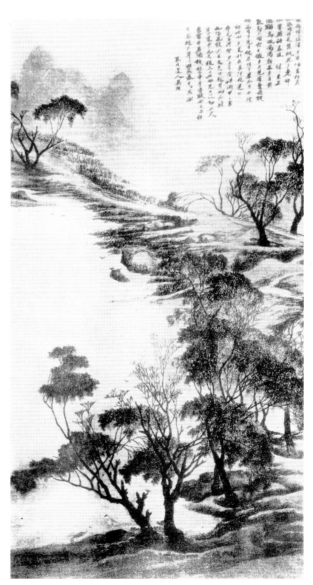

山水技法图十九

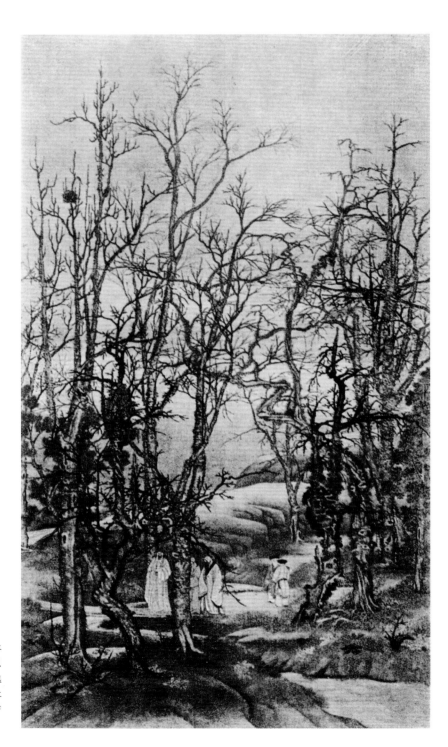

山水技法图廿

　　宋人（佚名）的作品《寒林秋思》，在这幅画上，我们可以看到古代画家高度的智慧和卓越的技术，特别是各种不同的树木的描写，充分地显示着宋画谨严不苟的精神。（傅抱石语）

对牛弹琴图

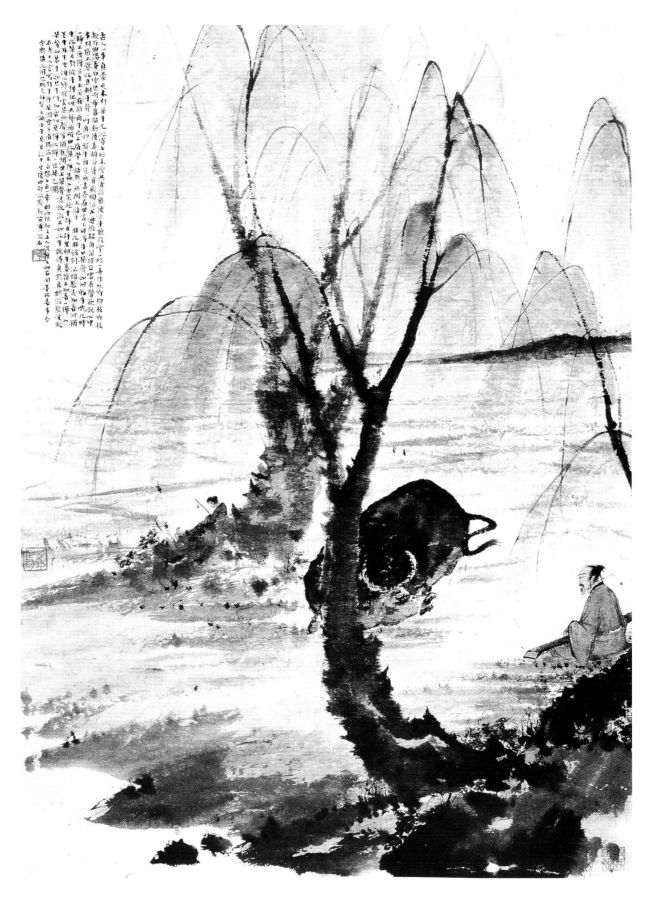

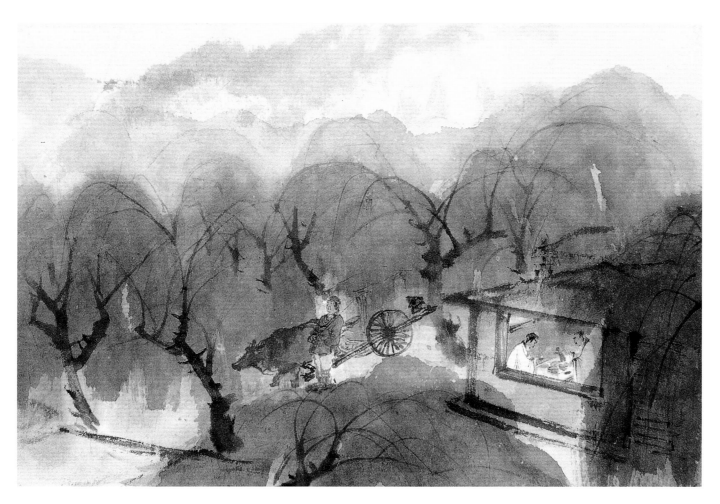

唐人诗意

　　此图不同于抱石先生的狂放纵逸画风，体现出较为内敛古雅之风。以大片温润绿色渲染出杨柳之飘然身姿，远处则以极淡之墨信笔抹出，垂柳掩映下一茅亭之中，两人对弈，意境淡然出尘。

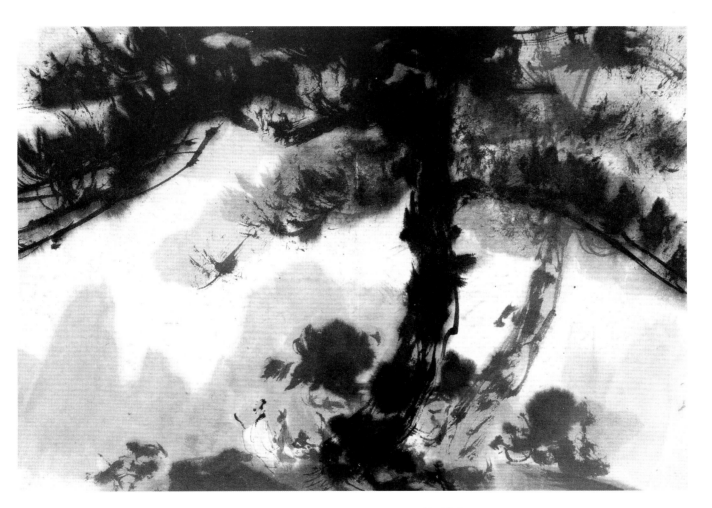

松下高士

　　此图线条飘逸劲健，松树渲染，气势逼人，高士神态生动，傅抱石画古人之神态气韵，根源出自他对艺术史理解之深，包括对古人画研究之精透，他能真正做到和古人神游，画亦因之。入蜀八年，是傅抱石画大变的时代，也是他的绘画成熟即风格形成的时候。

九　画石起手式

画石是画山的第一步，要表现它的立体感，这个基本的要求都反映在古人"石分三面"的这句话里。

所谓"石分三面"，主要是初步地通过轮廓线条的轻重转折来表现它。

第廿一图①～④是几种基本画法，在技法上以①为起手。换句话说，②③④无非是①的发展和延长。而①的构成，在一般情况下最好一笔（像A-E的顺序）画成它。

希望根据这图（特别是①）反复地练习，用笔是中锋、侧锋并用。中锋的线条多半是圆劲有力，而侧锋的线条则便于转折。具体说，①是以中锋为主的，④是以侧锋为主的。

不要以为简单而忽视画石，古人常常警告山水画家的就在这儿。

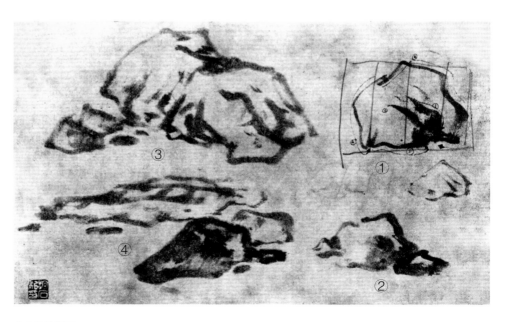

山水技法图廿一

南京速写·燕子矶

南京速写·燕子矶

十　画山

画山，是山水画中主要的部分。

由于地质的构成不同，所以表现的方法也不同。现在就一般的画法程序来介绍画山的基本技法。

在技法上，画山大约有"勾"、"皴"、"染"、"点"四个主要阶段。这四个阶段也不是机械的非如此不可，而是希望学者在描写真山水的时候，综合它来灵活运用，从不断的写生实践中来达到运用和掌握各种不同形质的表现。

现在从描写部分的山崖为例。如第廿二图①把主要的轮廓线用淡墨（从上而下地）画出来。在这个阶段中，确定山的外形和主要的轮廓（即古人所谓"分合"），这是第一步，一般叫作"勾"。

在"勾"的基础上，用淡墨的线条或长或短地画出其中的明暗面，这是第二步（如②），叫作"皴"。"皴"是中国山水画突出的表现技法之一，是学者最困难的一个阶段。

皴了（干透了）之后，用淡墨一次或多次地染出山形的光（明暗），如第廿三图①，这是第三步，叫作"染"。

染的工作，如前面所谈到的，不是一次可以解决问题的。每染了一次以后，原来的轮廓线条被冲淡了，当这时候，须用较浓一些的线条再勾一次，或多次（如第廿三图②和第廿四图①），最后（第四步）在较暗的地方加以浓墨的皴、点，就叫作"点"（如第廿四图②）。

这四个阶段——勾、染、皴、点——及其顺序，初学时，最好不要违反它。

山水技法图廿二①

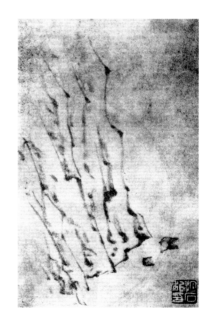

山水技法图廿二②

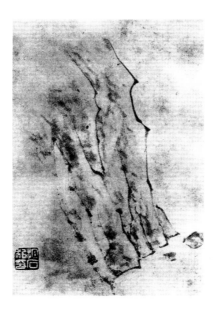 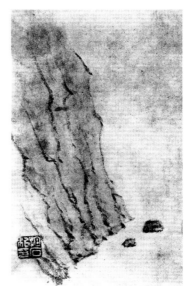

山水技法图廿三①　　　　　　　　　山水技法图廿三②

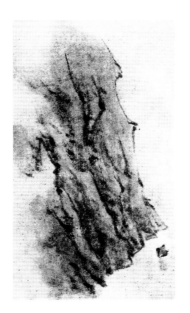 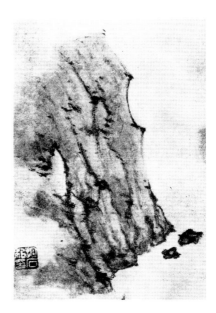

山水技法图廿四①　　　　　　　　　山水技法图廿四②

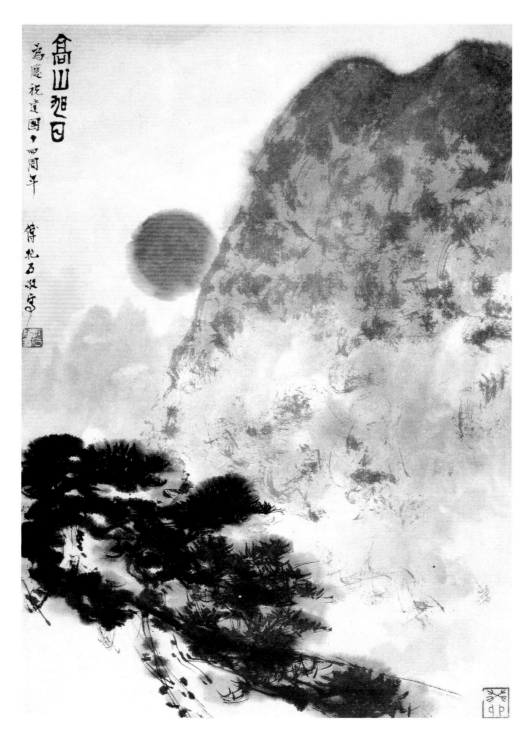

高山旭日

　　画中山势巍峨挺拔，红日鲜艳，山石结构体积多凭皴法表现，散锋勾皴，钝笔点染，以气取势，似无章法却自然天成。傅抱石作画偏好淡雅的墨色，此幅则更为素净，墨气浑润。

苦瓜炼丹台诗意

全作以散锋乱笔的"抱石皴"表现山石结构，山头则大笔濡浓墨写出，辅以重墨勾勒的草树，形成大胆落墨、小心收拾的对比，墨色与线条的对比，气势与韵味的对比。

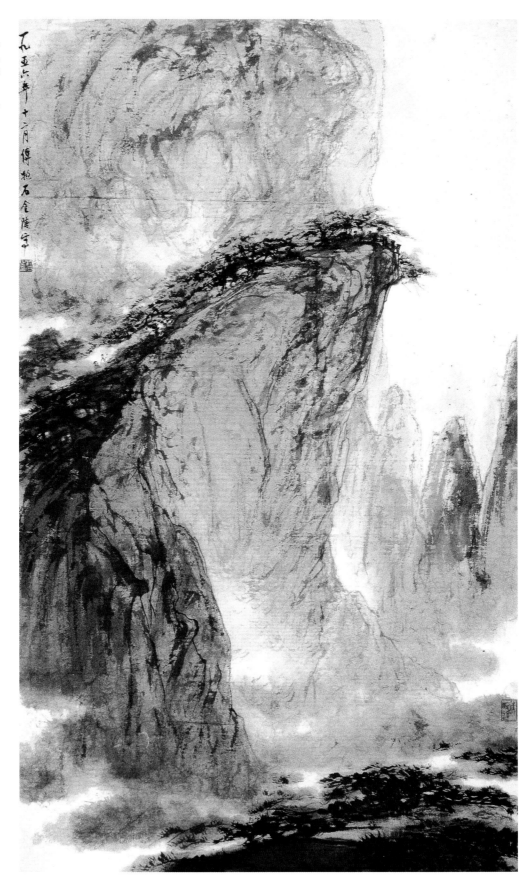

十一　皴法

皴法在山岳的描写上是具有特殊重要性质的技法之一，也是历代杰出的山水画家们富有创造性的表现手法之一。由于后来特别从明代中期以后画家逐渐脱离了生活、脱离了现实，把原来发生发展于真山水的活的皴法当作形式看待，于是往往为一些不正确的说法所束缚，只守着一两种皴法来写祖国姿态万千的山水了。

大约在元明之际就有了皴法的名称，如披麻皴、云头皴等。到了明末清初，皴法的名称越来越多，实在没有很多的道理，我们可以暂不管它。

实际来说，皴法不过是用线条为基础来表现山岳的明暗（凹凸），因为地质量的构成不同，所以表现在山岳的外形上自也不同。长时期以来，画家们从不断的创作实践中逐渐地取得经验并掌握到种种不同的表现的规律，这原是合理而可贵的极为优秀的传统技法之一，可是还有不少的人对皴法的重视是很不够的。

从表现技法和实际应用两方面来看，主要的是下面六种皴法系统（括号内是同种、异名或近似的）：

1. 披麻皴系（长披麻皴、短披麻皴）

2. 卷云皴系（云头皴、弹涡皴）

3. 雨点皴系（米点皴、芝麻皴）

4. 荷叶皴系（解索皴、乱柴皴）

5. 斧劈皴系（大斧劈皴、小斧劈皴、长斧劈皴）

6. 折带皴系（泥里拔钉皴）

由于地质构成的关系，某种场合必须两种皴法相间使用。

第廿五图至第三十图是几种比较常见的皴法。第廿五图是清代王椒畦（学浩）的作品，一般说是属于"披麻皴系"的。这种皴法，主要是表现土山的外貌。相传五代董源、巨然多用此法，因为他们写的多是江南山水，是符合自然的实际的。

第廿六图是明末梅瞿山（清）的作品，一股说是属于"卷云皴系"的。这种皴法，主要是表现古老的山峦，别具一种苍莽而又遒劲的感觉。

山水技法图廿五

山水技法图廿六

　　第廿七图①一般说是属于"雨点皴系"的。这种皴法，主要是表现空气迷蒙地处多湿的山岳，原是宋代画家米元章（芾）最擅长的，所以又名"米点皴"。②一般说是属于"荷叶皴系"的。这种皴法主要表现花岗岩山岳的内廓。

　　第廿八图，一股说是属于"斧劈皴系"的。这种皴法，主要是表现火成岩诸山岳（崩坏或突出部分），并且往往和披麻皴结合起来使用。唐代李思训、李昭道，南宋马远、夏圭都属此系统。这图是表现雪山（近花岗岩）的典型画法，山中多崩坏的岩石，初雪未久，苍翠相连，是画家颇难下手的。

山水技法图廿七①

山水技法图廿七②

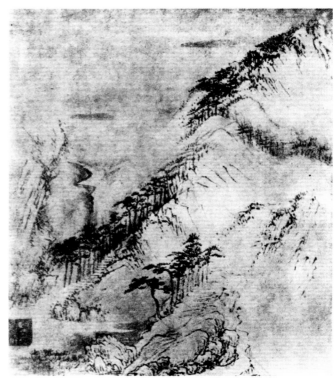

山水技法图廿八

山水技法图廿九①

山水技法图廿九②

　　第廿九图，一般说是属于"折带皴系"的。这种皴法，主要是表现水层岩的山岳特别是崩断的斜面（如②）和坡石（如①）。它是用侧笔画的，转折的地方非常自然，好像折带子一样。元代倪云林（瓒）的画多属此种。

　　第三十图都是画的土山，但①④和②③的皴法不同。这又说明了同属一种地质的山所表现的皴法在一定限度之内是可以变化而且必须变化的。

　　上面的几个图例，仅是参考性的皴法介绍，目的在说明皴法是形成于古代山水画家们长时期艺术实践的经验的累积，某种程度上是描写山岳的形象规律，是具有充分的现实性和科学性的。在我们实际运用当中，和第廿二图至廿四图所说的"勾"、"皴"、"染"、"点"四种技法是不能分割开的。

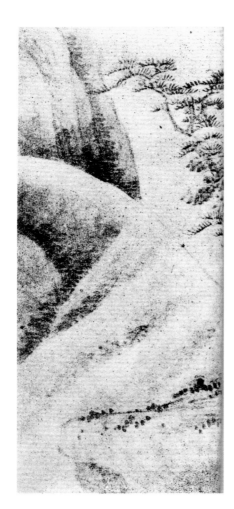

山水技法图三十②

山水技法图三十①

山水技法图三十③

山水技法图三十④

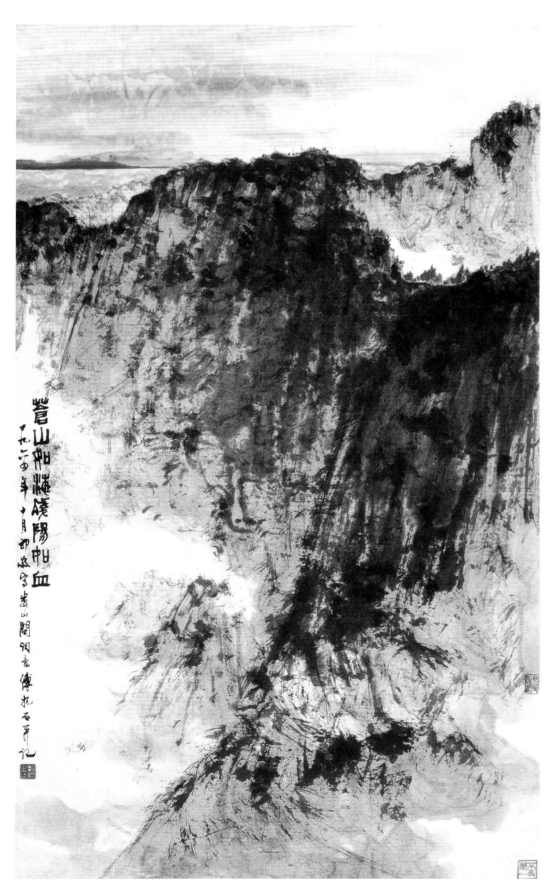

苍山如海 残阳如血

　　此作写毛泽东娄山关词意。
画笔亦激昂壮阔。前后两山峭然
耸立、势摩云天。多次渲染使得
画面浑然一气，高大雄厚。山头
红旗星星点点，远处云海残曙，
是画中点睛之笔，中间云气流
荡，打破画面沉闷之势，更显山
川之高华。

十二　岩脚和溪涧

岩脚和溪涧的关系是非常密切的。所谓岩脚，是指的山岩的脚部，它是随着山岩自然的形势而形成的。因此，它的用笔（主要的是皴法）就必须和山岩一致。

第三十一图的①②③，就表现了溪涧的深度、广度的不同，特别是①和②，前者显然是高山之下的流水，后者是小小的木桥连接了湖沼的断堤。两种画法表现两种景象。③是浅水峰旁水草丛生的一角，和①②又有所不同。

④是远山岩的坡脚，容易表现比较辽阔的水面，这是江南山水中最常见的景色之一。⑤就不同了，完完全全是相当高的岩底，底下有涧，虽没有画水而水是流着的。

我们的要求，不只是分别描写它们的形象轮廓，十分重要的还是通过不断的写生，结合传统的技法逐渐能够表现不同景色的不同意境。一般的多用侧笔画它。

山水技法图三十一①

山水技法图三十一②

山水技法图三十一③

山水技法图三十一④

山水技法图三十一⑤

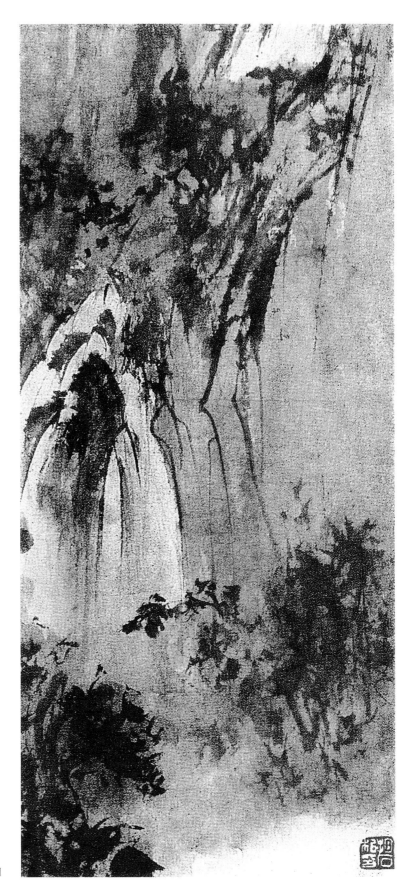

岩脚溪涧图

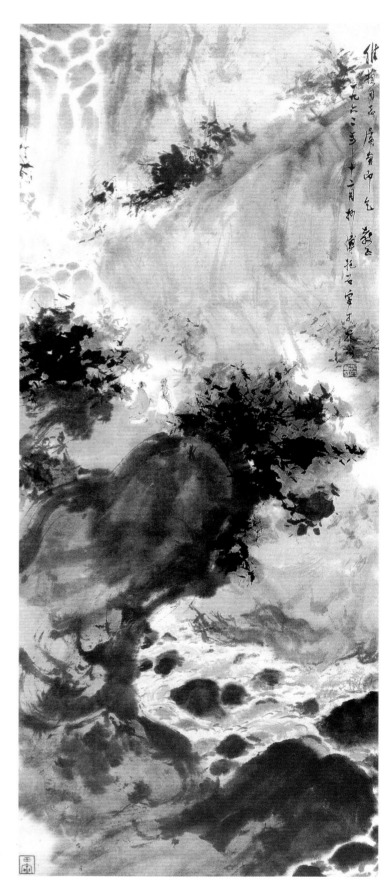

观瀑图

　　画面构图险峻奇特，章法新颖，作者用浓墨、渲染等法，把水、墨、彩融合一体，达到翁郁淋漓、气势磅礴的效果。

十三　瀑布和流水

和岩脚、溪涧一样，瀑布、流水也是山水画技法中重要的一部分。

第三十二图①⑤⑥恰好表现三种不同的瀑布。首先用淡墨将轮廓勾得相当准确，当两边山岩深到一定程度的时候，再用较浓些的线条尽可能随着轮廓重勾一次（若是着色的，就再用赭石勾一次）。①的三叠是很简单的；⑤的两叠冲力相当大，岩脚非染得恰到好处小可；⑥就需要一层一层地画清楚。不然，就不会像活的水了。

②③④是三种曲折缓急不同的流水。③最缓，可以用线条来直接描写。这方法，只适用于小部分，面积过大，纯粹用线条来画流水是比较困难的。②的水相当干枯，大大小小的石块都露住水面，这种情况要格外留心那些石块的浓、淡、高、下，加以不同程度的渲染，使小桥下面的流水尽在乱石下面流过。④的水是汩汩流着而且是相当急的，主要在石块的上面和下面用功大，一面是在画石头，更重要的同时也是在画流水。例如第三十二图。

问题就是如此，当你画水里的石块，切不要专心在石块的上面，要严格注意的倒是石块（上、下、左、右）周围的空白上面。④是比较典型的，值得研究、学习的一例。

山水技法图三十二①

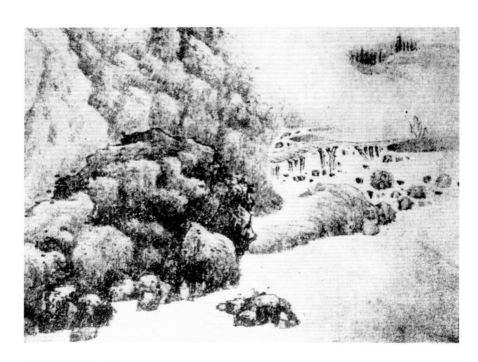

山水技法图三十二②

山水技法图三十二③ 山水技法图三十二④

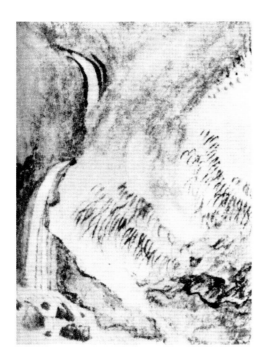

山水技法图三十二⑤ 山水技法图三十二⑥

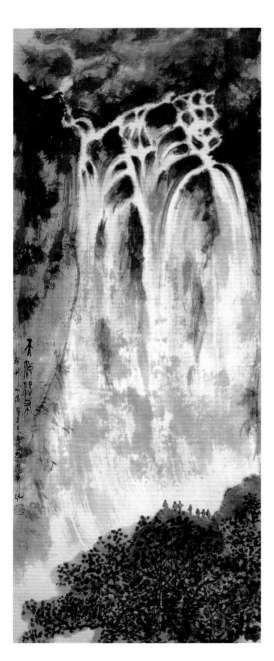

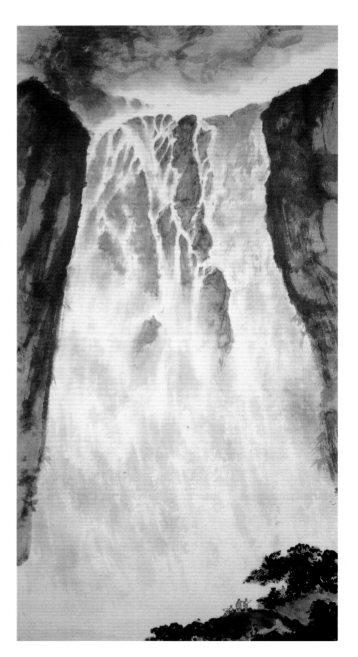

天池瀑布

天池瀑布

　　绘高山流水，雅士观瀑，傅抱石以其前无古人的笔墨将
壮观山色由近及远往上画去，而流水出涧，汹涌而下，一上
一下之间，画的气势豁然眼前，令人有置身画中之感。

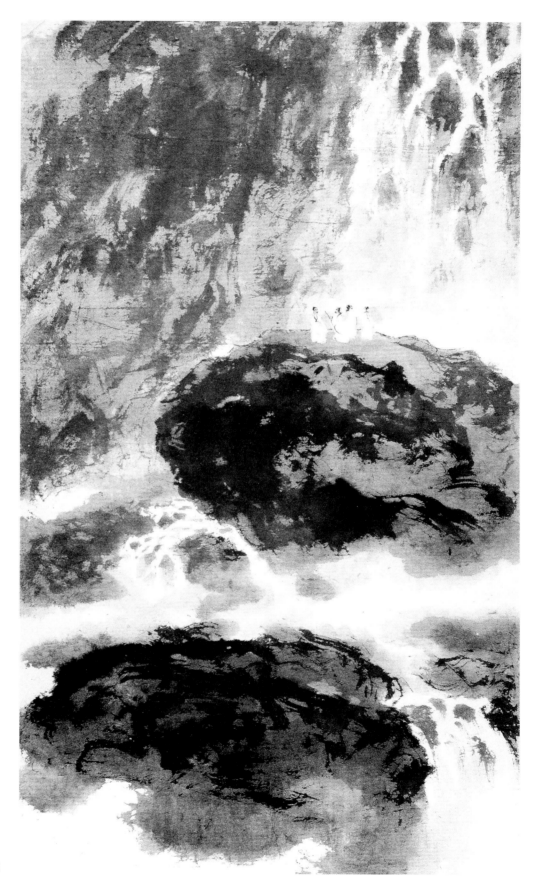

观瀑图

山水技法图三十三①

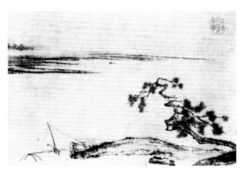

山水技法图三十三②

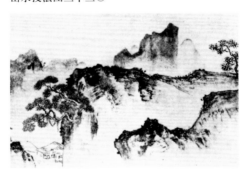

山水技法图三十三③

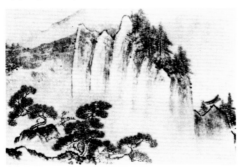

山水技法图三十三④

十四　三远

中国画家对于空间的表现手法，大约在10世纪以前就完成了"三远"的画法。"三远"画法的创造及其综合地运用，出色地成为中国绘画富有现实主义精神的创作方法提供了极为有利的条件，打破了空间的限度，能够更好地生动地为主题服务。

我们站立在大自然的面前，除了平视之外，不外仰视和俯视。这是常识也是合乎科学的。一般说，平视就是"平远"，仰视就是"高远"，俯视就是"深远"，请参考第三十三图①。

第三十三图②③④是南宋杰出的山水画家夏禹玉（圭）《江山胜概图卷》的几个部分，作为"三远"的说明资料，原是不很完整的。但由于它是一个长卷，就更能看出在一幅画面上如何灵活地综合地来使用它。②是接近"平远"的，③是接近"深远"的，④是接近"高远"的。

第三十四图是清代华新罗（岩）的作品，画的是"雪山"，第三十五图是清代黄端木（向坚）的作品，画的是"贵州开龙场"，都极富有参考价值的。

山水技法图三十四

山水技法图三十五

傅抱石山水画手稿一

傅抱石山水画手稿二

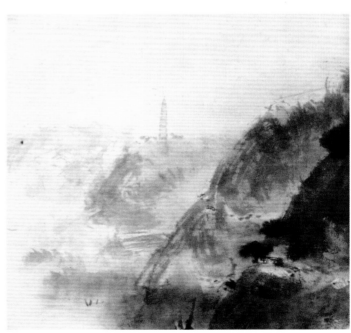

傅抱石山水画手稿三

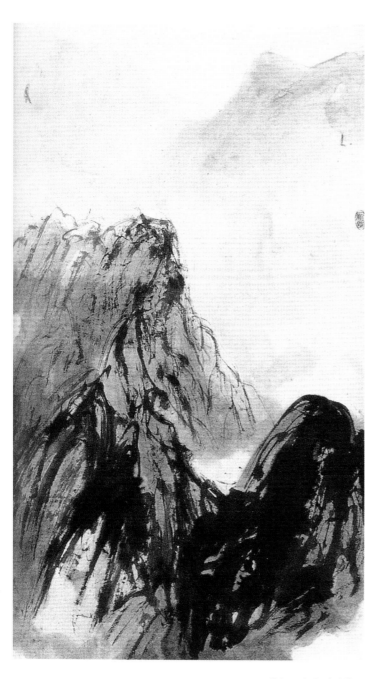

傅抱石山水画手稿四

傅抱石山水画手稿五

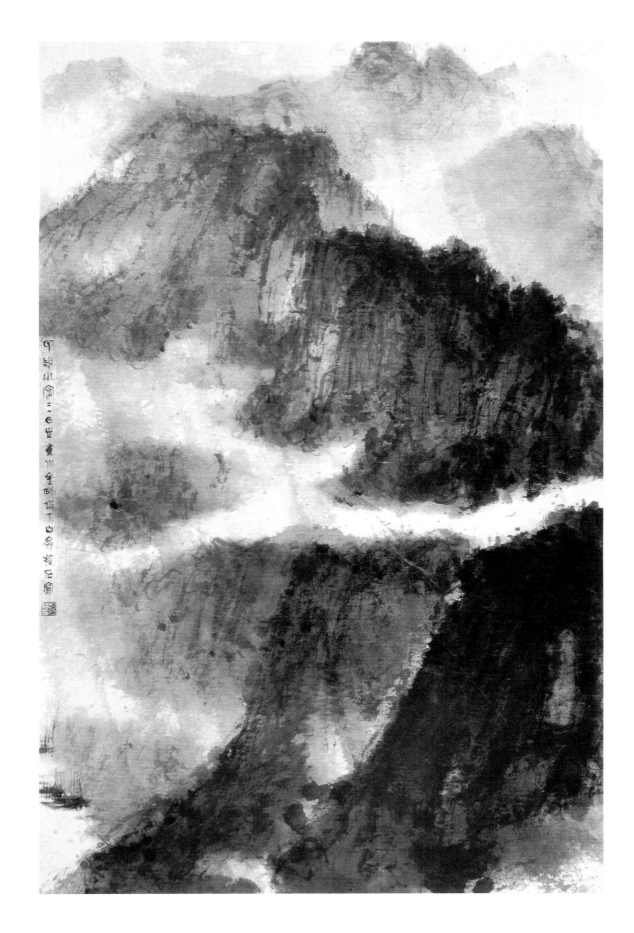

巴山夜雨

　　此图表现金刚坡下、成渝道上的秀美景色，反映巴山夜雨的情景意趣，成了傅抱石在重庆时期的山水画创作的主题。他继承宋画的宏伟章法，取法元人的水墨逸趣，畅写山水之神情。而他的画法也一变传统的各种皴法，用散锋乱笔表现山石的结构，形成了独特的"抱石皴"。这种皴法以气取势，磅礴多姿，自然天成。

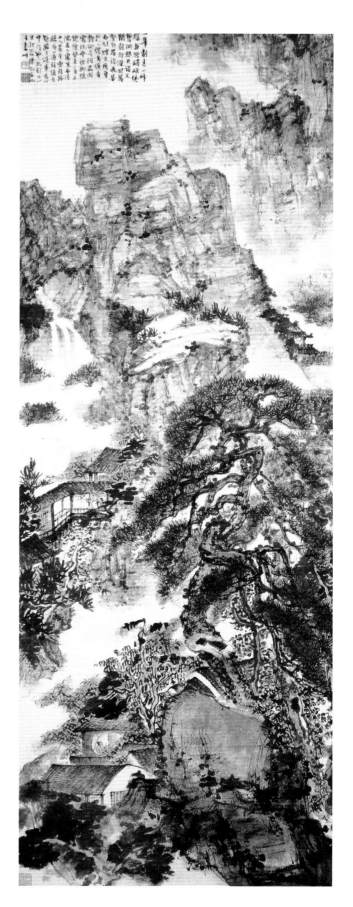

仿石涛山水

　　此幅作品是傅抱石早期山水精品，是对石涛《游华阳山图》的临作，印证了其效仿石涛的创作痕迹。傅抱石用极其流畅的笔法画山、瀑布、流泉、点树，留云。山石以方硬细挺、转折分明的线条勾勒皴擦，略施淡彩渲染，显得水墨淋漓，滋润浑厚。近处以浓墨破笔点出，枝叶纷披，丛树之后，屋宇掩映，高士读书，诗意昂扬，总体笔墨风格粗中有细。

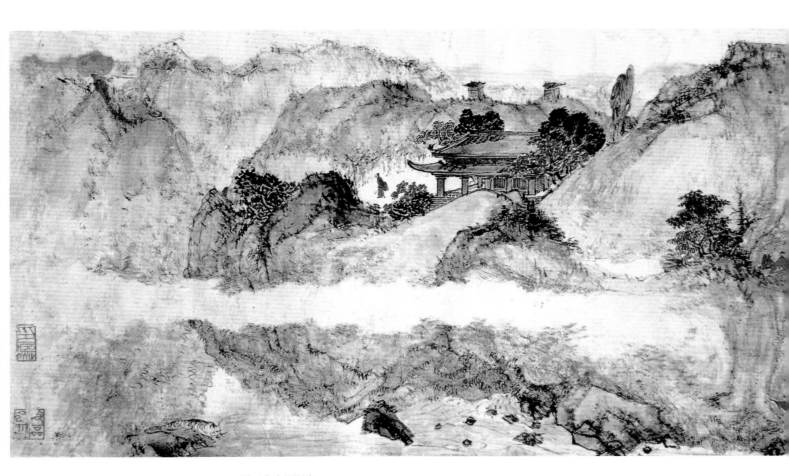

画云台山记图卷

　　全画以淡墨渲染山体，把线条、皴法统一成体、面，整个画面浑然一体，突破了传统山水画琐碎堆砌的通病。从画面效果来看，作品在气势上没有了早年的猛烈，用笔也少了一些锐利，更呈现出沉稳、厚重与平和的特点。

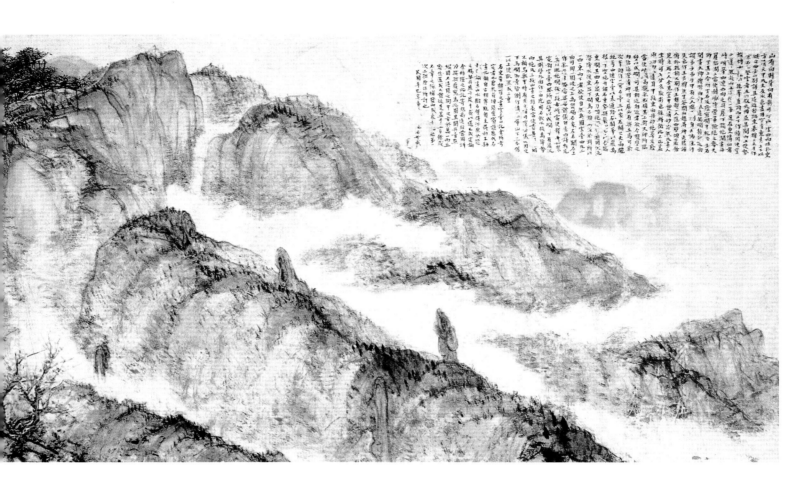

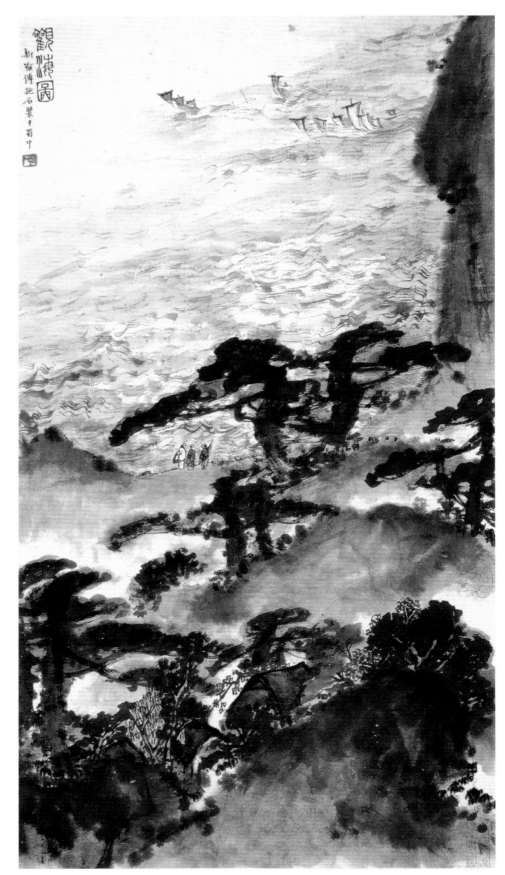

观海图

　　采用半仰视的角度，侧身观望海中的船帆，波涛汹涌，气势磅礴。

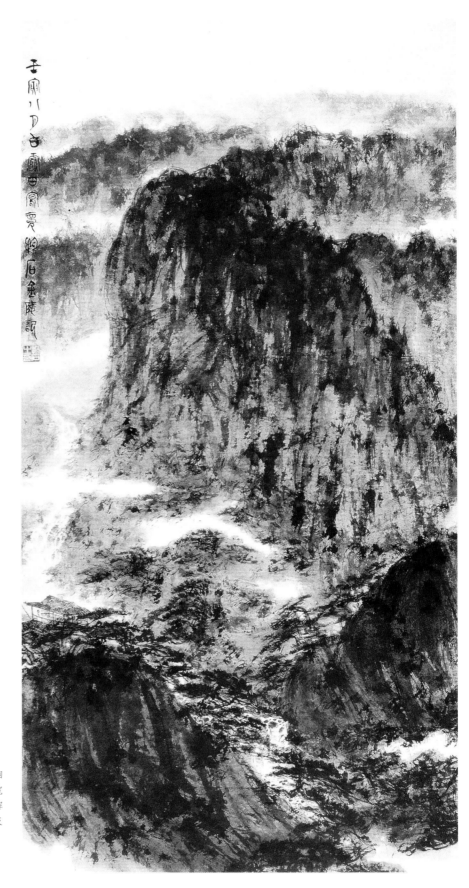

山高水长

　　图中松林群峰,飞泉直下,烟
云四起,此画大胆吸取了北宋范宽
《溪山行旅》的构图,但他又发挥
了范宽"真山压面"的处理手法,反
将画面下部的松林人物加重加深,
越是空处,越是谨严。

人物画技法

一 技法的基础——线描

中国的绘画特别是人物画，在技法上自始就是以线描为形象构成的基础的。

第一图是传为东晋顾恺之《女史箴图卷》的一部分，也是驰名世界的中国古典绘画名迹之一。顾恺之是中国绘画理论的建设者，同时又是伟大的杰出的人物画家。这部分是描写女性的化妆场面，比较现实地把当时的贵族女性生活传达了出来。从画面的表现看，尤其是线描的古朴厚重，是继承并发展了汉代绘画的传统的。古人说他的线描像春蚕吐丝一样，似乎可以得到一定的证明。

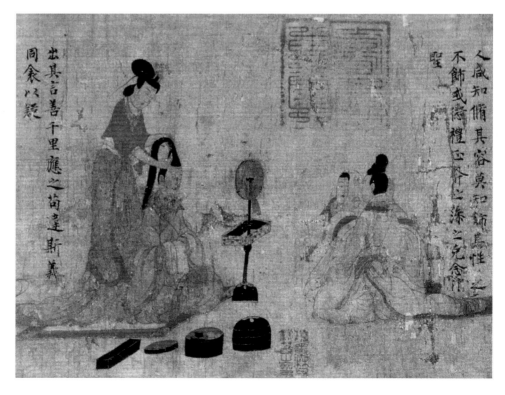

人物技法图一

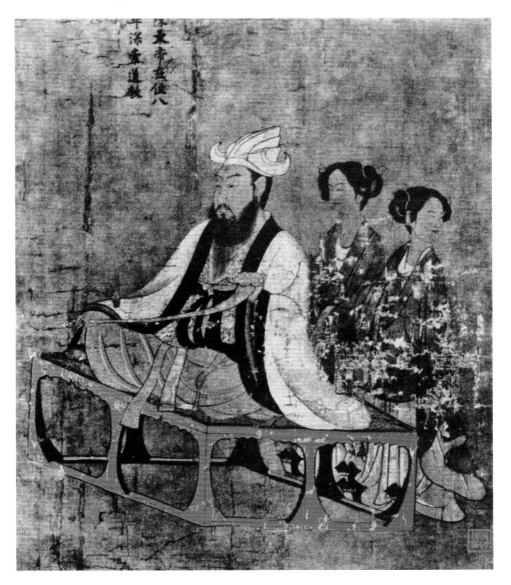

人物技法图二

通过六朝时代，由于外来的和兄弟民族的影响，人物画在技法上起了很大的变化，主要是色彩的愈加丰富、复杂和晕染方法的逐渐被重视起来。第二图唐代阎立本画的《陈蒨像》（《历代帝王》的十三像之一），就恰好表示了初唐时代人物画的典型面貌。把它和第一图联系起来研究，很显然——即使单纯地从线描看是大大提高了一步的。

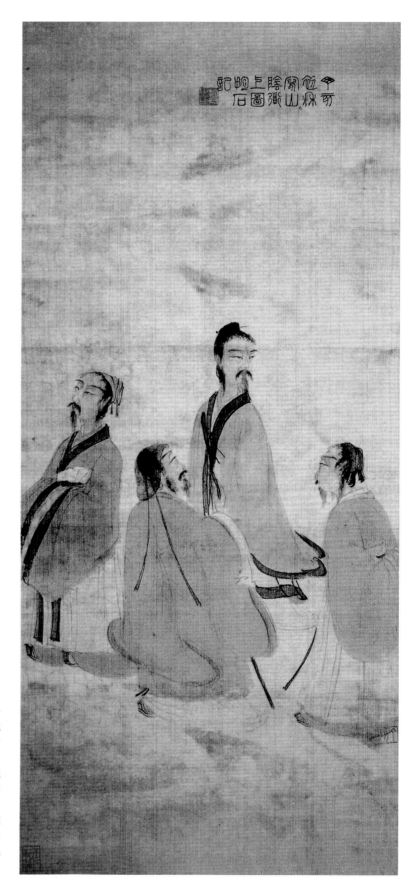

山阴道上

　　"山阴道"位于绍兴西郊一带，以风景优美著称，体现了傅抱石早期人物画的造诣。他笔下的人物，造型严谨，线条随意挥洒。这类线条，脱胎自顾恺之《女史箴图》中纡徐悠畅的"游丝描"，而显得灵活准确，爽朗明快，创造出画家独特的风格和时代感。傅抱石此类题材所描述的应为南朝时文士雅集的场面，魏晋名流的风采，显露无疑。

人物技法图三①

人物技法图三②

二 线描发展的主流

从人物画的遗产研究，线描的发展是多种多样，多彩多姿的。但它的发展却是一贯地保持着它的正确性和现实性，能够很好地、生动地服务于对象。这种正确的和现实的创作态度是中国人物画技法的主流。

通常所谓"工笔人物"，是指的在一定程度上细致地刻画形象的人物描写。当然，其间变化也是很复杂的。具体地说，它和"写意人物"或"减笔人物"具有显著的距离。

第三图①是五代贯休（号禅月大师）《十六罗汉》之一，在形象刻画上，所谓"胡相梵貌"，具有浓厚的外来影响；②是传五代周文矩《宫中图卷》的部分（传为宋摹）；③是传五代顾闳中《韩熙载夜宴图》的部分；④是宋赵佶（徽宗）临唐代张萱的《捣练图》的部分。从内容看，三种都是描写封建贵族的现实生活。特别值得注意的是③和④的两幅。从线描技法的发展论，我们认为：它们有共同之处，谨严工丽，妙到毫巅；但也有不同之处，③比较④（虽然是通过赵佶的临摹）究竟流利生动多了。

⑤是元代张叔厚（渥）《九歌图卷》的《湘君与湘夫人》，虽是以写意为基础的，而人物的线描仍谨守着传统的规矩。

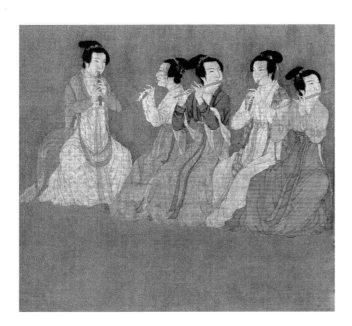

人物技法图三③

人物技法图三⑤

人物技法图三④

山鬼

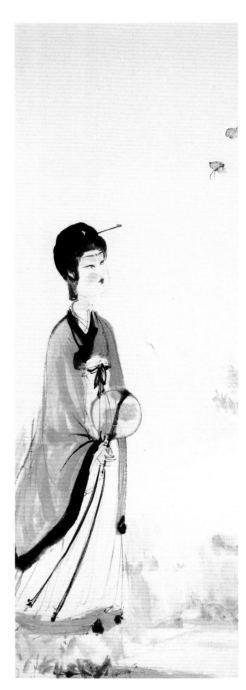

湘夫人

　　湘夫人为民间传说中的湘水女神，既有人的情感，又有神的灵性，曾被作者反复描绘。湘夫人的形态，傅抱石参照了顾恺之的作品，是典型的传统美人，古美而娟秀。线描劲健洒脱，是顾氏春蚕吐丝描的解放和超脱，成为典型的傅家样式，色彩淡雅，明净高洁。

仕女图

　　此图描绘一仕女婷婷立于花圃之前，手持纨扇，凤眼微斜，傲然独立。傅抱石描绘人物专以表现人物内心气质见长，此图将仕女柔而不弱，隐含傲骨的气质，表现得淋漓尽致。

人物技法图五

三　两幅肖像画

第四图是传为宋代张思恭《不空三藏像》部分，是一幅精彩的肖像画。

我们看它面部的画法，全部的线描变化很缓，刚劲而强有力量，和衣服、道具（背垫）构成了高度的调和。

最值得注意的是发、眉和胡须的画法，非常写实而又笔笔清楚。同时，内衣和外衣也使用了不同的线描表现出不同的质感。

第五图是一般的传为元代钱舜举（选）画的《桓野王图》。这是一幅充分代表"工笔人物"线描的杰作。它和第三图③在技法上是可以媲美的。恒野王，名伊，是晋代的名臣，和谢安一道在有名的"淝水之战"中打败了苻坚。他又精于音乐，善吹笛，那腰间斜插着的便是有名的"柯亭笛"。我们不管这画是不是钱舜举的作品或是另一个主题，我们需要认识的是那干净利落无法增减毫发的线描的艺术。

这两幅肖像画，对于练习人物写生的参考是富有启发性的。

人物技法图四

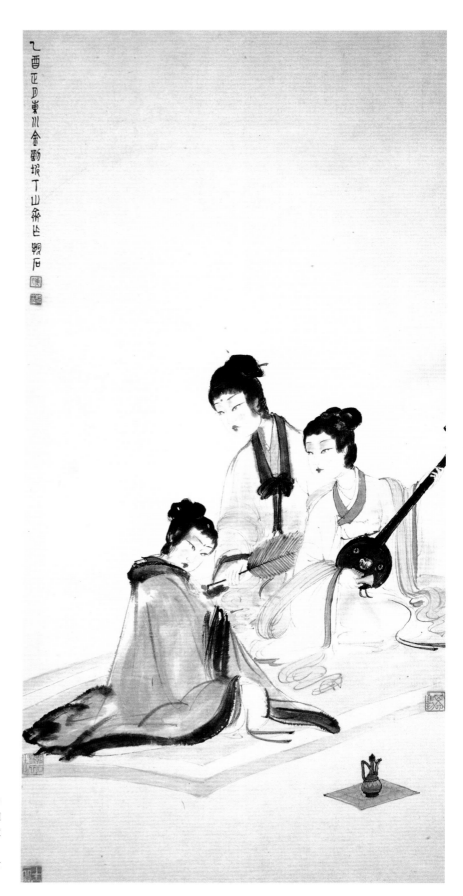

擘阮图

　　此图造型上将陈洪绶的变形与
石涛的洒脱融汇一体，笔墨上效法顾
恺之的高古游丝描，运笔上追求速度
与力度，富有弹性，使人物动感十足，
临风摇曳，服饰自然飘逸，展现出女
子的婀娜身姿和妖艳容颜。

李太白像

李白是傅抱石特别欣赏的诗人，此图是傅抱石创作的精品，取"花间一壶酒，独酌无相亲"诗意，突出李白旷世独立的人格魅力。

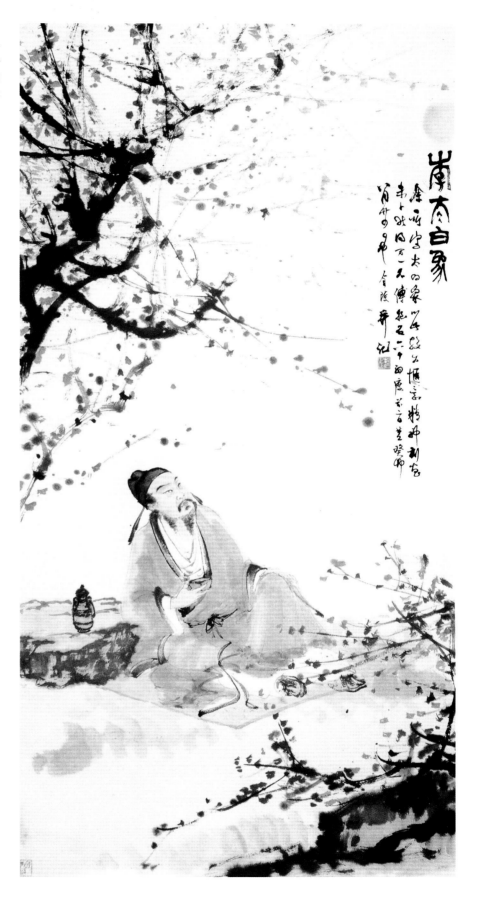

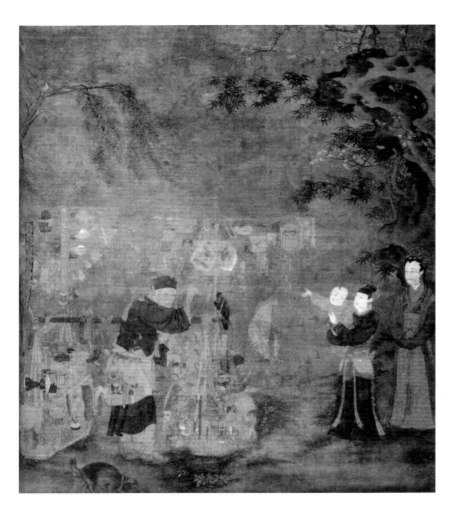

人物技法图六

四　一幅风俗画

第六图是传为元代王朋梅（振鹏）的《乾坤一担图》（货郎担）。这是一幅较典型的工笔人物画。

这副担子所有的东西，真是无所不包，应有尽有，最富有现实意义。从整个画面看，那老头儿画得多么出神，伸出右手和（右边的）小孩相呼应，小孩背后站着的是"高贵"的母亲。就在这一副担子上，老头儿全身的披挂上，每一件东西，每一个细小的部分，都作了工细、正确的描写，一点也不显得杂乱。

从这幅作品可以证明，工笔线描的技法，是特别适宜于人物较多、场面较大的主题内容的。

五 白描人物

第七图是宋人《朝元仙仗图》（又称为
《八十七神仙图》）的一部分，充分地表现了
白描人物的高度性能及其成就。

请先看每个人物面貌的刻画，肃穆有神，
表现了"朝元"行列进行中的气氛，特别靠左
边的那老头儿，神采奕奕，右手托一透明的玉
盘，盘上放着像宝石一类的东西；头上带状的
冠，由于行动的关系而飘举有力……在这幅作
品上面，每一笔（线条）的变化虽不是很大而
却是有生命、有组织和有节奏的，真是毫无遗
憾，令人有观止之叹。

云冈石窟

人物技法图七

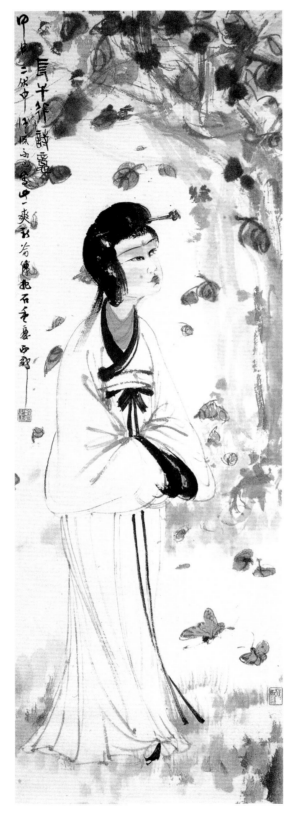

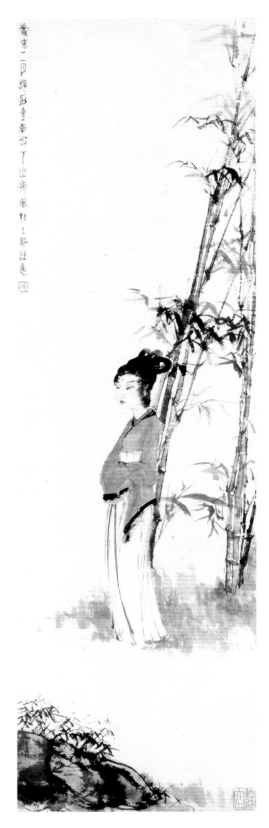

长干行诗意

杜甫诗意图

　　傅抱石重庆时期的人物画以形求神，刻意表现人物的内在气质，虽乱头粗服，而矜持恬静。

人物技法图八①

人物技法图八②

六　唐代两种不同的线描

第八图是两幅典型的唐代人物画，说明了两种不同的线描。

①是画的菩萨，线条的变化虽然不大，而由于它的圆熟却表现得相当有力。因为古代一般的佛教绘画中，颜色使得很厚重（多半又是矿物性的），因此线条不能不保持它一定的宽度，不能过于强调浓淡。描写肉体部分的轮廓线，往往使用朱色的线条；描写衣纹，则往往使用较深些的同色线条，使描线和色彩得到调和。

②的描法显然和①不同。请特别注意头的各部，几乎每一笔轻重、浓淡都非常得当。例如鼻，是两笔勾成的，鼻梁的一笔，实在是充分表现了立体感。眼、耳、口也一样。发髻和口唇最浓，瞳子和眉毛次之（眉心那个心形和耳根那一笔，是古代女性的化妆样式，通常用朱色画），全部线描，既富于变化而又非常和谐，特别耳际和后颈那儿笔疏疏的细发不但出色地刻画了这位盛装的女性，而且在技法上也极其生动地表现了头发和肌肉的有机联系。

这两种不同的线描画反映的是两种不同的主题，我们认为古人这样处理是经过慎重考虑的，值得仔细研究。

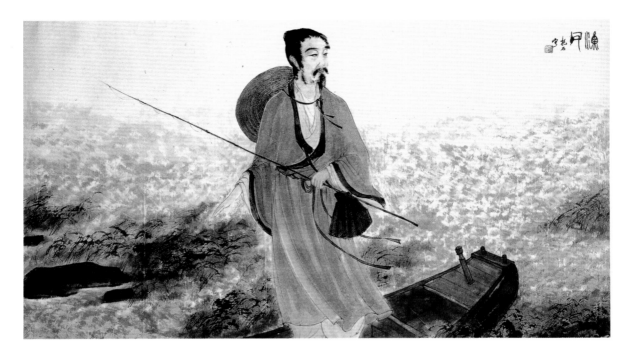

渔父图

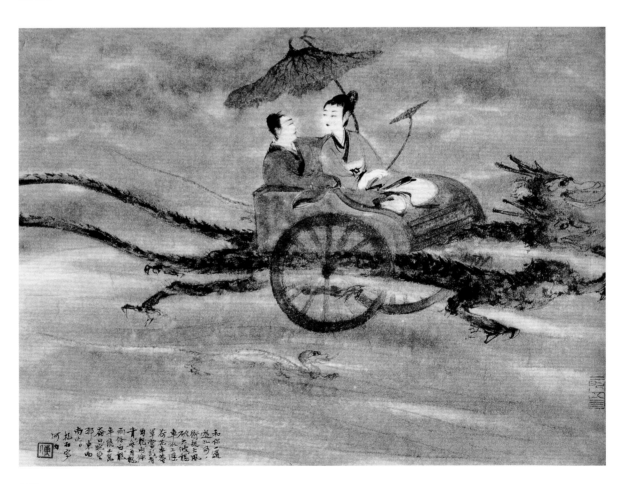

河伯

云中君

画面云雾迷朦，气势磅礴，人物刻画
细致典雅，颇有六朝遗风，充满了富贵浪
漫的气息。

七　线描的变化（一）

第九图是《送子天王图卷》的一部分，相传是唐代吴道子的作品。根据资料，吴道子对于线条是有过创造性的提高的，所以画史上有"吴带当风"的说法。

看那高冠坐着的人物，右边两个女性和左边两个"神"，从人物面貌起……任何一部分的线描都是富有变化地作了突出的表现，不仅它每一笔的本身完整地自具轻重起落，而且画得那么美妙流畅，转折有情；就是从全体或者某一部分（如袖、带或道具）看，也有机地构成了它的节奏和神韵。

它是一首诗，又是一部乐章，这是中国人物画描法上影响最大的一种，有人曾称之为"兰叶描"，可是我们不必去管它。我们只觉得这种线描较之仅仅完成轮廓任务的线条是大大不同的。

不过这类线描也有一定的局限性，它们可以独立（即不加色彩）而成画——"白描"，最多是敷些淡彩，不适宜复杂浓厚的着色。

第十图，是北宋石子专（恪）画的《二祖调心图》之一。它的线描——一种泼辣、生动的挥洒，是"减笔人物"的典型例子。

人物技法图九

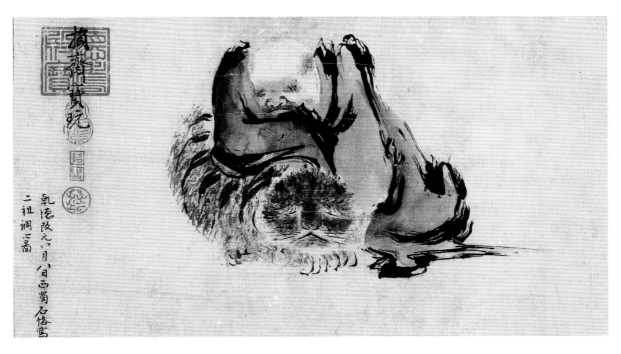

人物技法图十

92 傅抱石

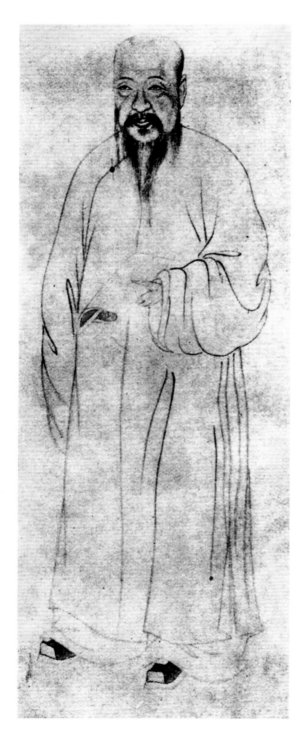

人物技法图十一①

八　线描的变化（二）

第十一图是表示线描的变化（距离较大）的三个画例。

①是清人画的《王士禛像》，是当时流行的"工笔写真"的画法；②是明代张梦晋（灵）画的《牧羊人》；③是宋代梁楷画的《李太白像》。三种画法，各有优点也各有难易。我们必须充分认识到它们形式、技法的距离虽然那样不同，而基本的还是一切从写实出发，通过了长期不断地实践创造性地由繁入简（即高度的概括和集中的过程）而逐渐形成的.

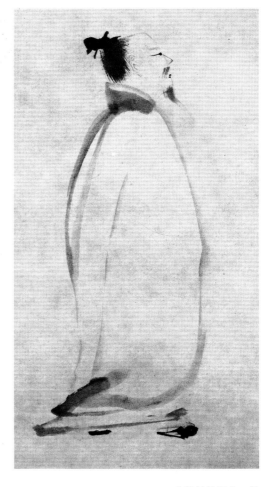

人物技法图十一③

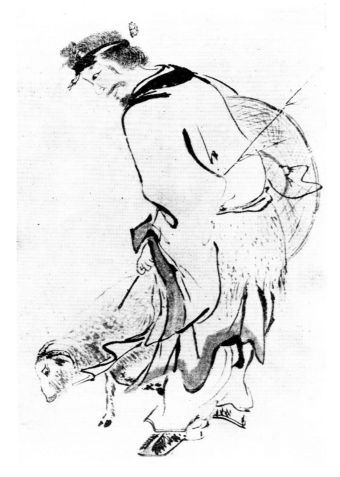

人物技法图十一②

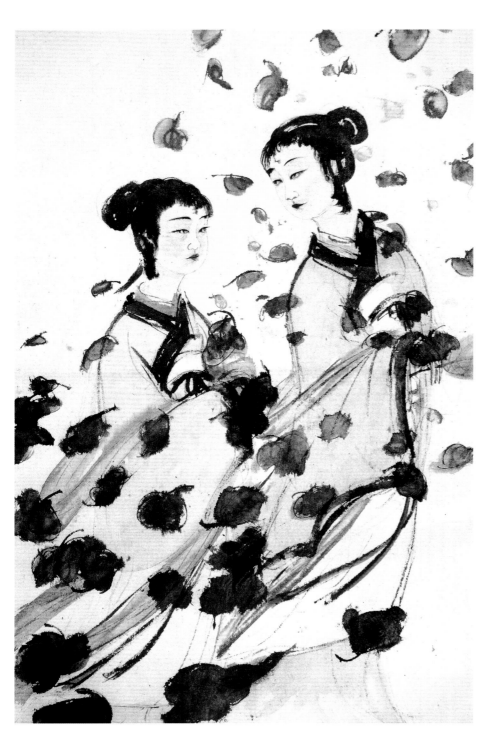

二湘图

　　二湘指湘君和湘夫人，为楚辞中的神话人物，相传是舜帝的两个妃子。巧妙的构思，空间处理极为简洁，造型典雅，有十分典型的东方仕女所特有的美。线描挺秀飘逸。作品笔简意远，潇洒入神，风格高古。最勾魂摄魄处在于眉眼处所传递出的神情，这使傅抱石的人物画技巧与山水画中的"抱石皴"一样，显示出旋律与节奏之美。

九　近代三位有影响的人物画家

前面的一些画例，简略地介绍了人物线描的变化及其发展。大体上，一种是刻画工细的，一种是用笔较简，予以更高的概与集中的。前者线描本身的用力、速度的变化不大，多用之于着色或重着色；后者则变化比较大，多用之于淡彩或白描；总的说，线描发展的基础是写实而它的变化却是多种多样的。

我们切切不可把线描看作是简单的，所谓"单线平涂"没有什么了不得，这样想便是极大的错误。

现在想就近代对人物画最有影响的三位画家——陈老莲（洪绶）、上官竹庄（周）、任伯年（颐）的一二作品来研究、分析一下，谈谈它们的线描技法或者某些有关的创作方法。

第十二图是明末陈老莲的作品。①是写他的朋友名叫"北生"的弹阮咸（占乐器）的场面；②是宋江；③是吴用，都见他的《水浒叶子》；④是《屈子行吟》。

人物技法图十二①

人物技法图十二②③④

　　这四幅，对不同人物（一位朋友，两位英雄，一位伟大的诗人）的性格思想气质作了不同的刻画。②③④尽管是木刻的，看不到浓淡，可是由于他高度的才能，抓住了人物的特征来刻画形象，特别像④表现那泽畔行吟的人民诗人，实在是毫无遗憾的。

　　请看①吧，使我们充分理解画家的线描是通过如何苦心地观察、思考然后下笔的。面部简而有力同时又极其中肯的线描，把这位冒雨问病的朋友的精神气度活现在纸上。在技法上，线描的简劲厚重以及浓淡深浅，也给了我们极大的启发。他不是盲目地、形式地为线描而线描、为浓淡而浓淡，而是观察和研究了不同的物象，创造性地发挥了线描及其变化的效果。例如靠椅、乐器的框和长柄是木质的，描线就粗些；外衣和内衣质的不同，描线就分别浓淡。左边一块大石头，用笔既不同，而石面上的一壶一豆，由于高度的表现力，使人一见便容易认识那壶是瓷质的，还可能是有名的"哥窑"呢。

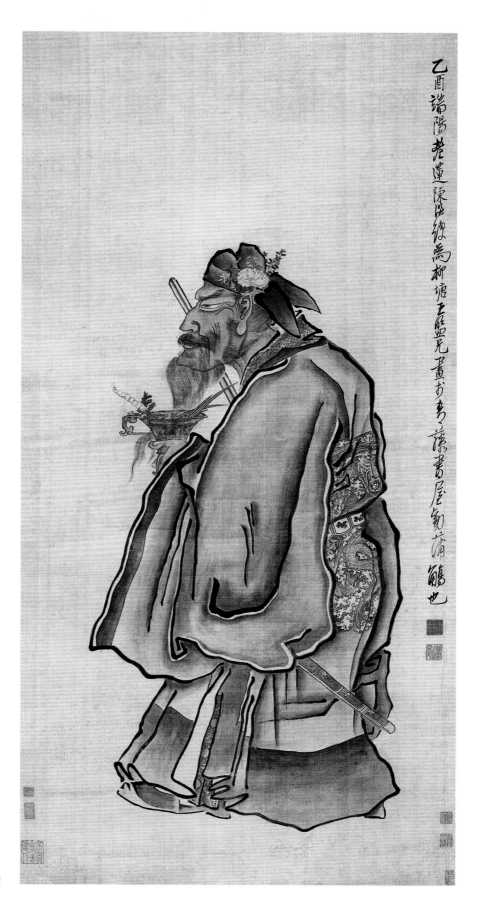

钟馗 明 陈洪绶

《水浒叶子》　明　陈洪绶

人物技法图十三

　　第十三图是清初上官竹庄的作品（俱见上官周《晚笑堂竹庄画传》）。虽画的是四位历史人物——欧阳修、苏洵、李长吉、白居易，却极富于参考研究的价值。

　　我们知道《芥子园画传》（初、二、三集）是没有人物画的。后来有各种的所谓《芥子园画传》四集，都是临自他的《晚笑堂竹庄画传》（一百二十幅）或加点别的东西。因此，可能有不少的人不知道其人及其书，但他所创作的人物形象则很多是大家非常熟悉的。

　　当然画历史人物是无法写实的，好像容易，实在这是最难的创作过程。他刻画这一百二十位历史人物几乎倾了一生的心血，自少时画到七十九岁才完成刻板。他是通过长期地"欣慕之，想象之，心摹而手追之"（见1743年白序）的经营构思的过程，"精神所往，结而成象"（同上）才刻画了每个人物的性格特征的，真做到他自己所说的"其人在焉，呼之或出"的境地（例如本图各像，虽采自极普通的本子，但神情奕奕，感人俱深）。

人物技法图十四①

第十四图是清末任伯年的作品。①是纺纱女，②是仕女，③是近代画家吴昌硕的肖像。他是受陈老莲影响较重的一位人物画家，也是陈老莲以后影响较大的一位人物画家。

①是画一个正在纺纱的妇女，正因为是信笔挥来草草画成，我们可以更好地来研究这画的线描——每一笔的起落转折和轻重疾徐的关系。通过②的一幅再看③的一幅，细细观摩，就可以充分地了解他是怎样使用不同的线描表现不同的物象（例如裸身、衣着、道具、芭蕉……），不但如此，当他描写某一部分的时候，又极其生动地从实际出发创造了线描的优美感（组织和节奏）。如裤子、竹床、芭蕉、葵扇等，分别来看，它们各个自成节奏，总的来看，却又在高度的和谐中形成了独特的风格。

我们认为像上面对三位画家的作品初步的研究和分析，对于初学者说来也应该是基本的要求，只要多多练习，是不难汲取和发展他们的长处来为今天服务的。

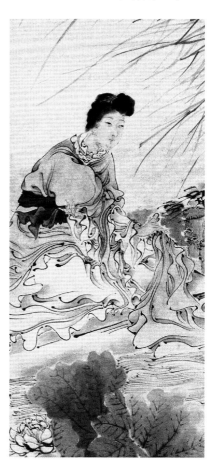

人物技法图十四②

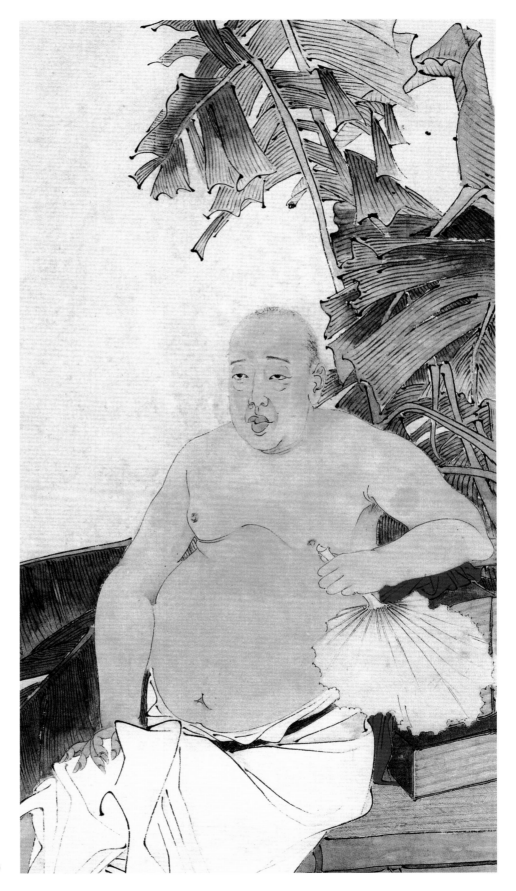

人物技法图十四③

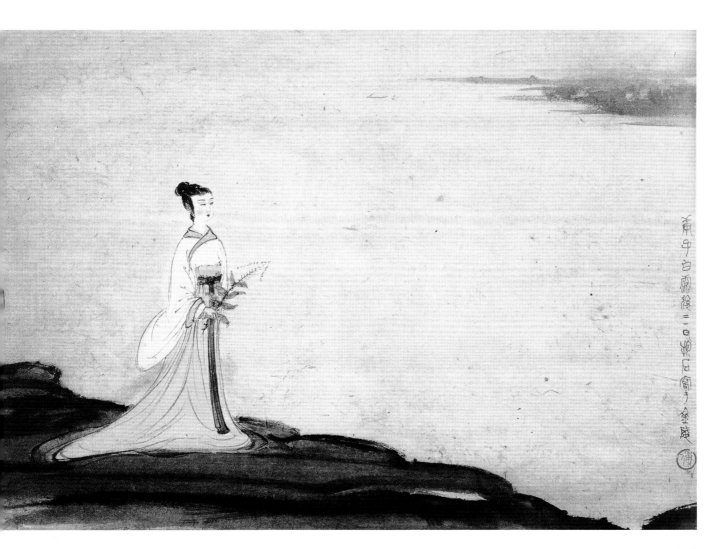

湘君

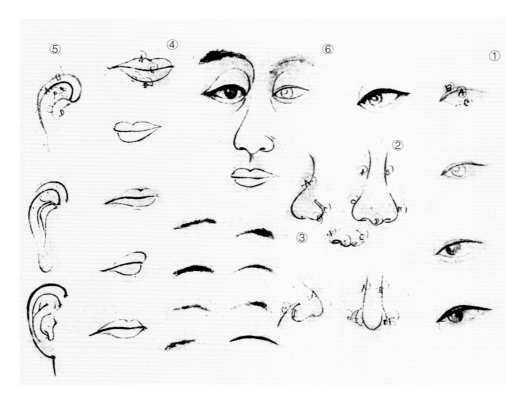

人物技法图十五

十　技法举例（一）

为了便于初学者对线描技法的参考，介绍一下人物面部各部分的一般画法（但请注意，过去的一些画人物的方法如"三停五部"、"立七坐五"和"十八描法"等等，都只能作为研究的资料。通过研究，才能运用。我认为今天必须在一定的素描基础上结合优秀的传统技法来进行人物写生）。

第十五图是眼、鼻、眉、口、耳的画法，其中重要的是眼的画法。①是画眼的五个过程，这是水墨画画人物的起手阶段。ABC是开始的三笔，接着勾出眼珠的轮廓，加以淡墨渲染，再用浓墨勾一遍，最后完成眼的全部。

②是鼻的一般画法。鼻是比较难画的，须对不同的鼻子使用不同的画法，既要画得轻淡，又要有起伏。

③是眉的一般画法。这仅是几个例子，仍须从对象出发。最初，用淡墨把形象位置勾好，然后，用浓墨抓住特征描写。

④是口、⑤是耳的一般画法。这两部分也比较麻烦，特别是口。画口必须随着整个的姿态、表现来勾定它的轮廓。画耳必须随着大、小、厚、薄的不同来决定线描的轻重浓淡不同。

⑥是把眼、鼻、眉、口联系起来，希望细心研究它们的关系。

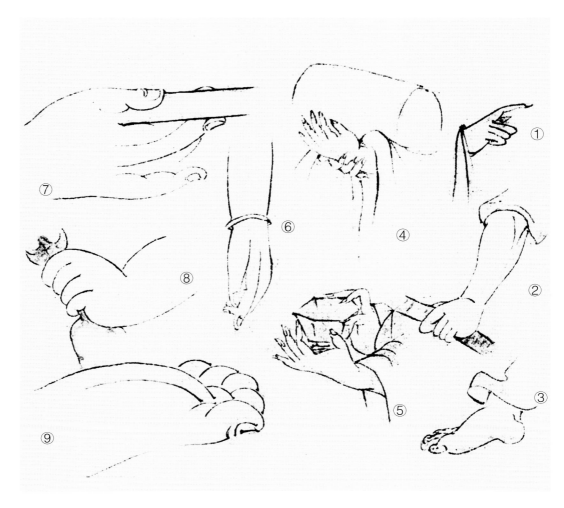

<div align="right">人物技法图十六</div>

十一 技法举例（二）

"画人难画手"是中国画家们经验有得之言。

第十六图①至③是摹自宋人画《八高僧故实》，④⑤是摹自唐孙位《高逸图》，⑥至⑨是摹自佛画。从表现手法看，①至⑤和⑥至⑨代表了不同的两种典型，前者是一般的人物故事画，基本是以写实为基础的。后者是画的菩萨之类，为了企求宗教趣味的"庄严"感，于是线描更加洗练些，甚至有某种程度的夸张。

两种手法，初看好像不同，实际只是程度上的差异，都是经过了画家们的概括加工的。我们进行写生的时候，应该充分考虑它在整个形象和整个构图上的关系和要求，多多参考既有的优秀作品，研究分析它的技法规律，然后下笔。

中国古代绘画里的人物形象

① 天王送子图　唐　吴道子

② 北齐校书图卷　唐　阎立本

③ 五马图　宋　李公麟

④ 五星二十八宿图部分

⑤ 维摩诘　唐　敦煌画像

⑥ 红衣和尚图 元 赵孟頫

⑧ 东方朔偷桃图 明 吴伟

⑦ 钟馗提鬼图 清 任伯年

⑨ 晞发图 明 陈洪绶

仿桥本关雪访隐图

　　傅抱石是写意高手，他用线用笔意到即止，潇洒俊逸，大气磅礴。此幅画古意浓郁，颇具六朝人物画之风范，元气淋漓，构图大胆、简练。

阮弦拨罢意低迷

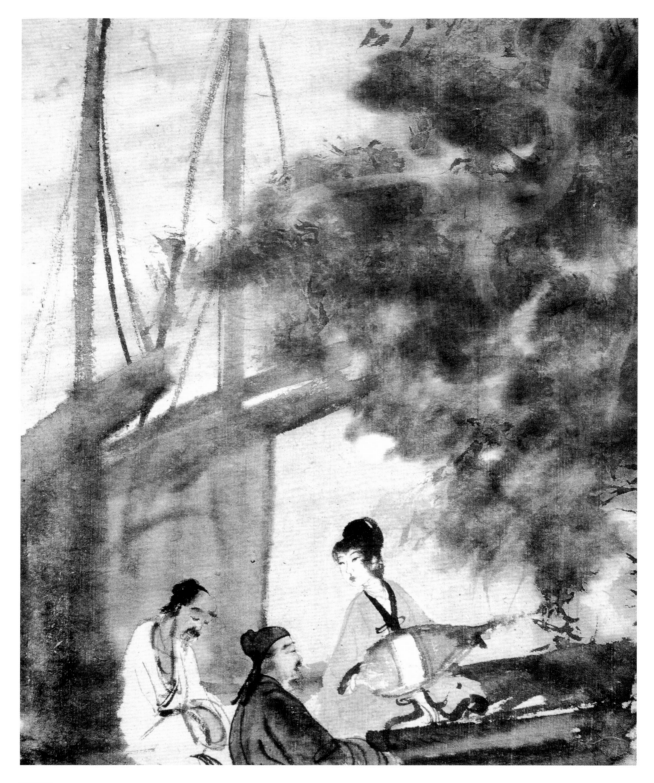

琵琶行

 仙媛高士是傅抱石一生最擅长也是最喜爱的题材之一。傅抱石之所以不厌其烦地描绘古代的高人逸士,可说是有很深刻的寄托的。人物用线劲爽迅疾,虽寥寥几笔而造型生动传神。整个画面气息高古,格调清奇,显示了傅抱石人物画的高超水平。

人人送酒不会沽

　　此图的题材渊源于唐代怀素的故事。傅抱石常常以此为题，并形成了典型化的人物样式。正如图中所描绘的那样，怀素一手持笔、一手执杯，葫芦系于松树上，人物坐于蕉叶之上，做出了最大程度上的删繁就简，将创作的焦点集中于怀素神情的刻画上。

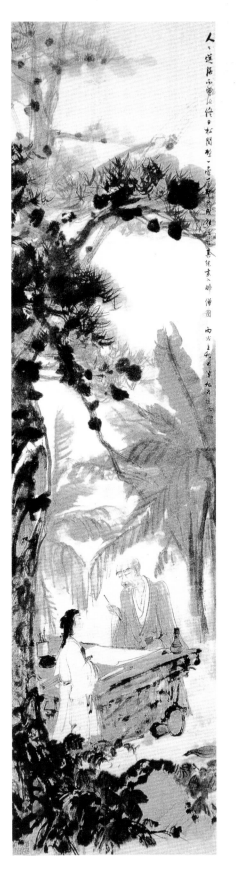

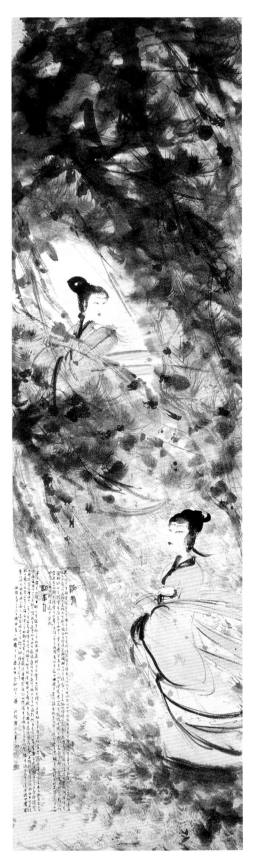

二湘图

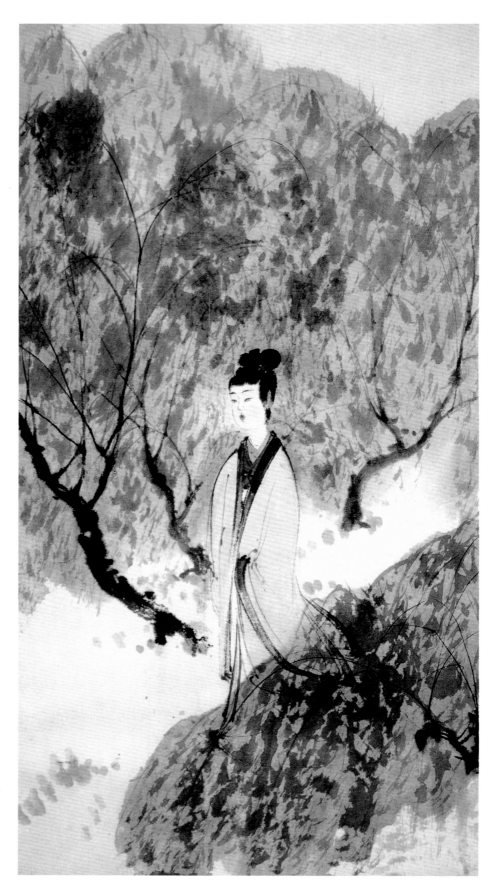

柳荫仕女

　　傅抱石画仕女画，是抗战入蜀之后才开始的。傅抱石的仕女画是在这个环境中诞生的，用笔洗练，注重气韵，以形求神，擅于表现人物的内在气质,矜持恬静,线条劲健，极为凝练，勾勒中强调速度、浓淡和力度的变化，不同于传统画谱的画法，一改清代以来人物画风，显示出自己独特的个性。

游赤壁图

此幅则融傅抱石山水画与人
物画长处于一炉。取斜势的山石
造成奇崛而惊险的视觉效果，而
同样取斜势的小舟，则又因其与
山石的强弱对比而加强了这一效
果。用笔用墨，干湿浓淡，而人物
则以细线空勾，有唐人遗韵，设
色淡雅，秀雅中有苍劲的气骨。

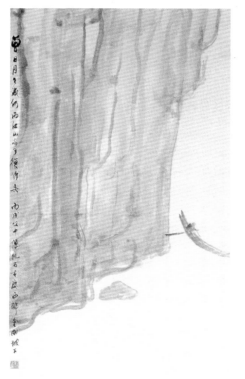

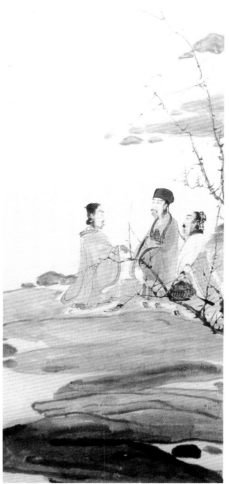

仿陈洪绶人物

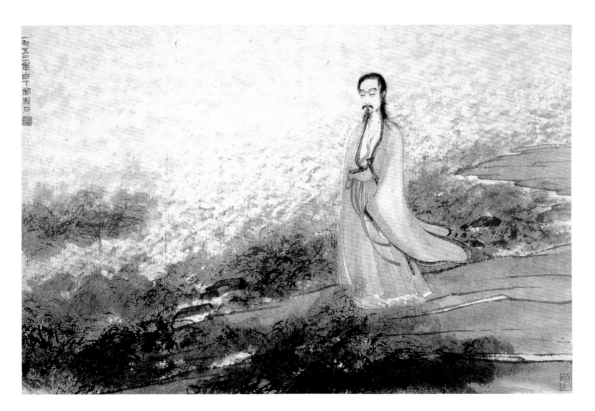

屈子行吟图

　　画面上，面容憔悴、形容枯槁的屈原行走于浩森的烟波旁，似乎可以听到屈夫子惊天地、泣鬼神的吟咏，表达了"百代悲此人，所悲亦自己。中国决不亡，屈子芳无比"的主题。傅抱石的屈原明显有陈洪绶遗风，中锋用笔，挺劲刚健的长线条表达其动态，这种充满动感的表现手法，完美地反映了画家激烈澎湃的心理状态。

屈原 横山大观（日本）

　　日本画家横山大观的屈原以没骨法为之，突出色彩表现，画面朦胧飘渺。

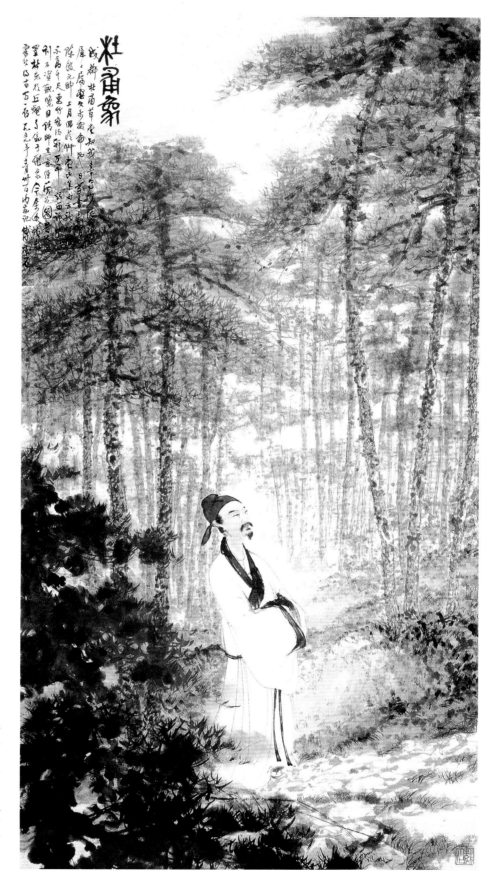

杜甫像

　　杜甫像是1944年创作的精品。取"新松恨不高千尺，恶竹应须斩万竿"诗意，突出杜甫愤世嫉俗的高尚情怀。在傅氏的精神世界里，李、杜的影子同时存在着。与此同时，他还创作了以杜诗《丽人行》为蓝本的作品，以手卷的形式，表现"三月三日天气新，长安水边多丽人……炙手可热势绝伦，慎莫近前丞相嗔"。

下篇·画史　画论

中国的人物画和山水画

引言

中国绘画的优秀传统是富有现实主义的精神和它的人民性的。这种现实主义的精神和它的人民性，是构成中国绘画发展主要的基础。现在想站在这个基础上，根据遗迹，结合资料，简单而有重点地谈谈中国人物画和山水画发展的痕迹及其辉煌伟大的成就。因为，从中国绘画的主题内容看，大致是：五代以前，以人物为主，元代以后，以山水为主，宋代是人物、山水的并盛时期。从中国绘画表现的形式和技法看，五代以前，以色彩为主，元代以后，以水墨为主，宋代是色彩、水墨的交辉时期。为了说明的便利，先谈人物画，再谈山水画。

我准备从东晋顾恺之的《女史箴图卷》谈起。顾恺之是中国绘画理论的建设者，同时是一位划时代的杰出的人物画家。《女史箴图卷》虽是摹本，而就现存的古典绘画名作看来，它的内容和形式却比较具体而时代又比较早，是极富有研究的价值的。我们从这幅作品中，很大程度上可以看到它和汉画的关系，可以看到中国绘画以线为主的人物画的发展和提高，特别值得提出的是在一定的程度上看到了一千五百年前东晋时代贵族女性生活的侧影。六朝时代，由于外来的和以西域地方为中心各民族的影响逐渐深化，内容和形式都有新的展开，特别是在表现形式和技法上色彩的重视和晕染方法的采用，从而产生了像张僧繇那样杰出的大家。阎立本是初唐人物画的典型，刻画入微的《列代帝王图卷》，显然说明了唐代人物画（包括肖像画）的高度成就。开元、天宝前后，宗教人物画上四种不同的表现形式先后辉映，形成了唐画的多彩多姿，健康、有力，最富有现实的意义。通过五代的半个世纪，我们在宋代的画面上看到了民族的本色风光，绚烂夺目的色彩、生动流丽的线条、淋漓苍劲的水墨，辉映于各种画面。不但如此，罗汉和观音，已不再是"胡相梵貌"，而不少是道道地地的中国形象。更重要的，是不少伟大的画家倾心现实风俗、生活的描写，典型的如张择端的《清明上河图卷》，证明了中国画家无限的智慧卓越的才能，因为它不是形象的记录，实在是高度的艺术创造。风俗生活的描写到此境界，我们没有理由不引以自豪。

九老图

傅抱石对白居易的诗境颇为向往。"九老"是指退隐香山后的白居易及其所结交的八位老寿星，他们"诗吟两句神还王，酒饮三杯气尚粗。鬼峨狂歌教婢拍，婆娑醉舞遣孙扶。"傅氏1946年至1952年作过三幅《九老图》，描绘入微。

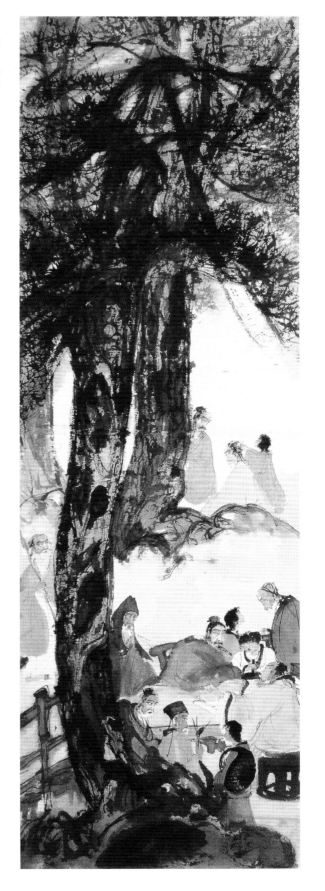

　　山水画是人物画的同胞弟弟，年纪比较轻，大概在宋代它们俩举行了胜利的会师而"分庭抗礼"。这就充分说明了中国人民是如何热爱、歌颂祖国的锦绣河山，同时也充分说明了中国画家们创造性地解决了——至少是基本上解决了——怎样现实地、形象地来体现自然的问题。这不是一个简单的问题，这是有关山水画的命运也即是中国绘画发展的问题，而我们古代优秀的画家们确是天才地并相当完整地把它解决了。后来，由于水墨技法在山水画上飞跃的发展，不但丰富了山水画的精神内容，并为其他兄弟画种的发展提供了有力的武器，使整个中国绘画的面貌从此起了变化。对世界造型艺术的发展来说，这是中国人民伟大的贡献。当然，元代以水墨、山水为主流的发展，我们不能遽认为完全是主观的产物，它是和当时的社会关系具有密切的因缘的。请看文学（特别是诗、跋）、书法在画面上构成为有机的一部分——不可缺少的一部分，不仅仅是使得主题思想更加集中、更加丰富，并从而形成了中国绘画的特殊风格。一般说，绘画、文学、书法，是应该有机地结合起来而成为一个艺术整体的。明代以后，变化渐减。特别是明、清之际，形式主义的倾向渐趋严重，不少的画家——尤其是山水画家脱离现实、脱离人民生活，盲目地追求古人，把古人所创造的生动活泼的自然形象，看作是一堆符号，搬运玩弄，还自诩为"胸中丘壑"。我们必须承认这是一种恶劣的倾向。但这并不等于说，中国绘画现实主义的优秀传统便因

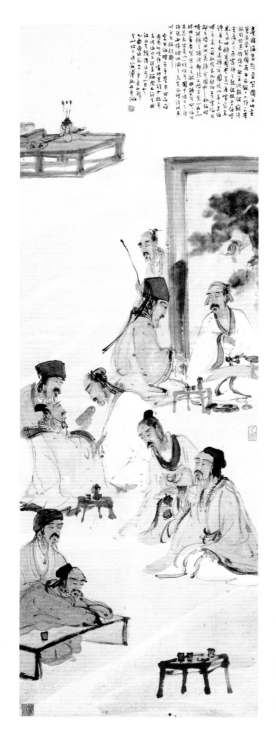

此而绝。实际上形式主义这玩意儿，各个时代都是有的，不只是明、清的产物，若是脱离生活、脱离现实、因袭模拟的勾当，都应该属之。我们不但有丰富的遗产证明，明、清两代有过不少的画家不断地和形式主义者进行剧烈的斗争，并取得了一定的胜利；即当年封建社会绘画上的形式主义最嚣张的清末——咸丰、同治时代，我们仍可以在南京堂子街太平天国某王府的壁画上，就可以瞻仰到现实主义的伟大杰作——《望楼》。

晋贤图

全作赋彩清丽，铺陈有序，诗意入画，取自北宋文人雅士会集饮酒、赋诗、谈笑或作画作之雅聚题材《西园雅集》之意。作品中傅抱石用笔也变化多姿，人物充分体现中国人物画"传神"的精髓，运用了许多破锋飞白的线条，生动地表现出所有对象丰富、复杂与微妙的情感和心境。

一 从东晋顾恺之的《女史箴图卷》读起

传为顾恺之所作的《女史箴图卷》，是世界名画中杰出的作品之一（伦敦大英博物馆藏）。1900年在八国联军的暴行中被英人掠去以后，许多国家的学者、专家们，尤其是英国和日本，对这幅划时代的中国人物画家的杰作，进行了不少相关的研究。截至20世纪50年代为止，对于《女史箴图卷》不是真迹而是摹本的看法是一致的。比较有力的意见，认为很可能是7世纪初叶即隋末唐初所临摹的。

原来《女史箴》是晋代张华所作的一篇文章。据李善《文选》注："曹嘉之《晋纪》曰：张华惧后族之盛，作女史箴。"顾恺之根据了张华原作的主要内容采取了书画相间的横卷形式，一书一画地表现出来（前半已失，现卷自"玄熊攀槛"起）。从文字的主题思想看是反动的，完全是为了拥护封建统治而对女性的一种说教，目的是叫女性学习历史上的"典型"和生活上的规范——如化妆、说话等各方面都要"规规矩矩"，不可乱来，乱来就要犯法。若从图卷的创作手法——它的精神和方法——看，我以为至少有两点值得注意。

第一，是表现了生活。张华《女史箴》原文所涉及的尽是些有关女性的历史故事和一大堆教条式的格言，而顾恺之《女史箴圈卷》所表现的则是结合了当时的现实生活来创造画面，充分地传达了活生生的气息。今天我们若要考察4世纪贵族女性生活的若干场面，它无疑是值得注意的比较近于真实的资料，这也就足以说明画家高度的富有现实精神的创作手法。全卷有两段最突出最精彩，一是"人咸知修其容而莫如饰其性……"的一段，描写三个正在化妆的贵族女性，右边一女席地而坐，左手执椭圆的镜子右手作理鬓的姿势，镜中现有面影；左边一女袖手对镜而坐，身后一女俯立，左手挽坐女之发，右手执栉而梳，席前还置有镜台和各种化妆用品，一种所谓"宁静肃穆、高闲自在"的气氛，读了之后恍如面对古人。另一是"出其言善，千里应之……"的一段，意思是一切要满口仁义道德，否则，即使同被而睡的人也会怀疑你的。画一张床，右向，周围悬有帐幔（帏），下截有屏风一类的东西，向右有门及和床的高度相等的榻（几），榻的两端各承以五柱之脚。女性坐床上，男性坐榻，两足着地，面向左，作与女谈话状。这是一段私生活的描写，男女的神情，表现得相当生动，特别是那个男性似乎表现了非常满意的样子。这是顾恺之在创作主题要求上积极

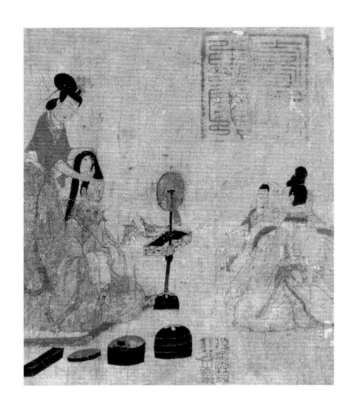

女史箴图卷（局部）东晋 顾恺之

　　全卷有两段最突出最精彩，一是"人咸知修其容而莫如饰其性……"的一段，描写三个正在化妆的贵族女性，右边一女席地而坐，左手执椭圆的镜子右手作理鬓的姿势，镜中现有面影，左边一女袖手对镜而坐，身后一女俯立，左手挽坐女之发，右手执栉而梳，席前还置有镜台和各种化妆用品，一种所谓"宁静肃穆、高闲自在"的气氛，读了之后恍如面对古人。(傅抱石语)

　　的一面，充分表现了那位女性在听到"善言"那一刹那的情景。

　　第二，是发展了传统。我曾经这样想过，倘若顾恺之不从现实的生活描写，那么——我主观的推测——面对这个主题只有一条路可走，就是取法汉代画像石的办法，把原作的历史故事主观地来设计、来描画。倘如此做了，对中国绘画现实主义传统的发展，损失固无可衡量，但顾恺之也就并不是怎么伟大的一位画家了。由于他进行了现实生活的传达，首先便说明他所以能够这样做，是实践了他自己所主张的形神兼备的理论，同时也发展了既有的优秀的传统。根据最近关于古画的情况，东晋以前的绘画遗迹是相当有一些的。如长沙附近出土的战国时代的帛画（在北京）和漆奁（在南京），营城子、辽阳等地汉代的壁画，朝鲜出土的彩箧和朝鲜大同江附近汉墓的壁画，加上为数甚丰以山东、河南、四川为主的画像石、画像砖等，都是足以证实和启发现实主义传统的绝好资料。我们从这些作品当中，很明显地看到一个事实，即是中国人物画上线的运用始终没有改变，并且不断地有了发展和提高。特别是画像石和画像砖（大多数是属于后汉时代的作品），武梁祠和孝堂山因为经过了雕刻家的加工，还不能遽认为是直接的资料，可是武梁祠，比较起来还是迈进了一步。至于画像砖，就线描的活泼生动来看，又不是武梁祠和孝堂山的画像石所能比拟的。可惜三国和西晋时代现在还没有发现较为典型的作品。这就是说，《女史箴图卷》的表现，在一定程度上体现了人物画优秀传统的继承和发展，毫无疑问是大大超越了汉画的。

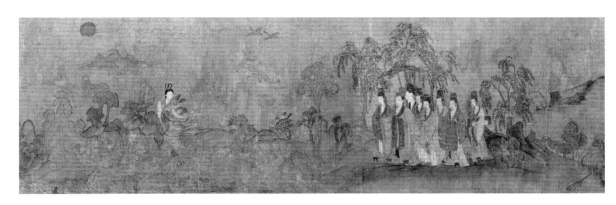

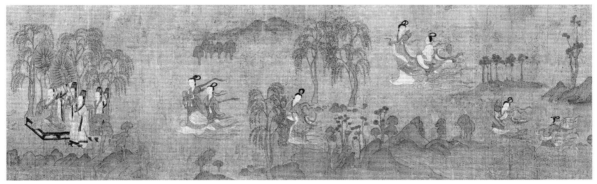

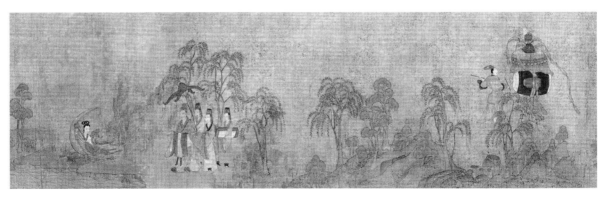

洛神赋图卷（局部）东晋 顾恺之

　　翩若惊鸿，妙入毫巅—画面开首描绘曹植在洛水河边与洛水女神瞬间相逢的情景，曹植步履趋前，远望龙鸿飞舞，一位"肩若削成，腰如约素"、"云髻峨蛾，修眉联娟"的洛水女神飘飘而来，而又时隐时现，忽往忽来。此卷设色浓艳，画法古拙，系魏晋画风。乾隆皇帝见到此画后拍案叹服，在引首处御书四字："妙入毫巅"。

二　应该谈谈六朝时代

由于顾恺之能够从现实出发，继承并发展了人物画的优秀传统，我们认为他是尽了而且是出色地尽了一定的历史责任。次一阶段，据我肤浅的见解，应该谈谈六朝时代。具体地说，即是说从顾恺之《女史箴图卷》到阎立本《列代帝王图卷》之间的一个阶段。

从顾恺之到阎立本，大约有三百年。在中国绘画历史上，在顾恺之所发展了的以线为主的优秀传统的基础上，这三百年间中国文化的变化是相当巨大的。东晋之后，经过南北朝的混乱到隋的统一，是封建经济获得恢复并开始发展的时代，同时也是外来文化影响不断加强、不断刺激和逐渐融化的时代。这些影响应是通过中国西部和南部而来的诸种外来影响，特别是佛教及其艺术的影响。首先在雕塑方面：黄河北岸敦煌以东，麦积山、天龙山、龙门、云岗……直到山东的云门山，印度犍陀罗式和笈多式的影响是在不同的洞窟里面不同程度地存在着。但我们今天亟须指出的是它们对于中国绘画的影响，主要是对于人物画的影响。就东晋时代论，在顾恺之当时，他的老师卫协，曾画过佛像，这在当时是新的题材和新的创作，对人物画是有过一定的丰富和启发作用的。后来由于佛教经典的译布，大乘佛教如《维摩诘经》、《法华经》、《药师经》……诸经典及其有关的艺术形式，在绘画上都有很大的发展和辉煌的成就。更重要的还在于佛教绘画表现形式和表现技法的影响，例如"经变"、"曼陀罗"、"尊像"、"顶相"等等，对于中国人物画（内容和形式）都引起了很大的变化。特别是佛教雕刻里面流行最普遍的"三尊像"的形式，也给中国肖像画以相当重大的影响。

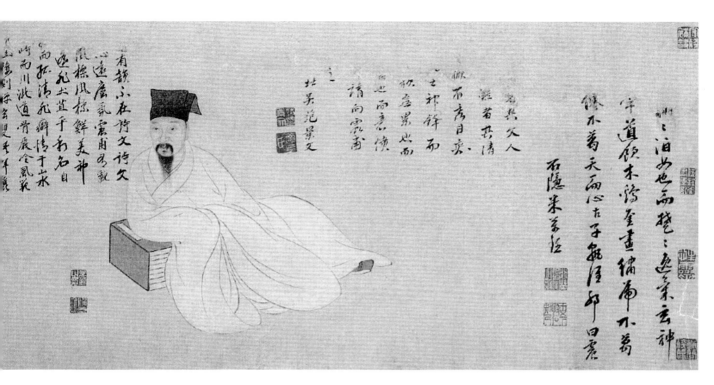

葛一龙像卷 明 曾鲸

> 曾鲸字波臣。他长期居住南京,而当时的南京,正是西方传教士来华传教的中心。传教士们在传教的时候,也带来了逼真如生的描绘,在中国的士大夫中间引起极大的惊异。曾鲸本以人物肖像为业,于是尝试将西洋的画风融化到传统的写真术之中,居然别开生面。评者以为"如镜取影,妙得精神",一时学者甚众,画史上称为"波臣派",其影响一直延续到清代中期。这种中西合璧的画法,当时仅仅局限于画工的肖像画创作之中,所以对于整个画史的发展,影响不大,但它预示了中西绘画交流的新动向。

　　总的说来,从表现形式看,佛教艺术(主要是绘画)输入中国之后,在以线为构成基础的中国人物画的表现技法上,被提出了两个相当重要的新的问题,一个是色彩的问题,一个是光线(晕染)的问题。

　　中国人民自始就是非常喜爱色彩的,在文献资料和绘画遗迹中都有充分的证明。如上面提到过的漆奁、漆箧、辽阳和朝鲜汉墓的壁画……都应该说是富丽绚烂,发挥尽致。不过在表现形式和技法上有一点值得注意,那就是不管怎样鲜艳、复杂的色彩,在画面上必须接受线的支配,和线取得高度的调和,即色彩的位置、分量,一一决定于线(多半是用墨画的)。试就顾恺之《女史箴图卷》研究,它突出的是遒劲有力、所谓如"春蚕吐丝"般的线和薄而透明的色彩,为了不致使线的负担过重,色彩

被处理得很淡而大部分采用胶性水解的颜料。这样，画面便富有恬静柔和的气氛，以《女史箴图卷》为例是更适宜于主题的。这是中国绘画优秀传统基本的特征之一——线和色的高度调和。

到了南北朝后期，由于外来和以西域为中心各民族艺术复杂、强烈的色彩刺激，现实的生活影响，逐渐产生了以色彩为主的新的画风。这种画风，非常受人欢迎。同时在重视色彩之外，还不同程度地采用了晕染的方法，企图解决画面上的光线问题。我们试就南齐谢赫的《古画品录》和陈姚最的《续画品》进行研究，即可显著地了解到这一点。《续画品》原是紧接着《古画品录》而写的，在谢赫尚居"六法"之一的"随类赋彩"，到了姚最时代，色彩（丹青）便一跃而代表了绘画。姚最在《续画品》序言里，劈头就说："夫丹青妙极，未易言尽，虽质沿古意，而文变今情"。这四句话的意思是说：绘画（丹青）是非常精妙的，不容易说得彻底，但现实的情况变了，传统也得变呀。大约齐、梁之际色彩在画面上有了飞速的发展，所以《续画品》所评介的二十位画家，举出了张僧繇、嵇宝钧、焦宝愿和三位印度的画家，并指陈他们最大的优点在于能够结合现实的要求——包括对色彩的要求——来进行创作。他评张僧繇说："朝衣野服，今古不失。"（姚最《续画品》，下同）评嵇宝钧、聂松说："无的师范，而意兼真俗，赋彩鲜丽，观者悦情。"评焦宝愿说："衣纹树色，时表新异，点黛施朱，轻重不失。"从这些评语，我们不难想象姚最时代较之以前，特别是晋、宋时代的生活，是显然起着不少的变化，所以在绘画上必然的也要求有相应的变化。

张僧繇便是这时期的代表人物。因为他在既有的传统基础上，一面结合了现实，一面又从现实发展了色彩。可惜的是他没有可信的作品存留，只有根据后来某些传为模仿他的作品（如《洗象图》）和若干文字资料加以研究。他的重要性是在丰富了中国绘画的色彩和一定程度地使用了晕染方法，使画面美丽富瞻，同时又适当地强调了形象的立体感。这种进步的手法，对于传统的以线为主以色为辅，是一种带有革命性质的改变，是面目一新的东西。他主张色彩是不须依赖任何别的东西而可以独立成面，即使取消了线也是未尝不可的。所以他从长期的实践中，创造了一种"没骨"的画法。所谓"没骨"，就是没有轮廓线的意思，完全用色彩画成

的。这种画法——把"线"的表现引向"面"的表现，曾大大地影响并丰富了后来山水画特别是花鸟画的发展。

我们试将顾恺之的《女史箴图卷》和阎立本的《列代帝王图卷》并观，非常显然地可以观察出它们的不同，它们中间是存在着若干具有桥梁性的画家的。我想张僧繇应该是这若干桥梁性的画家中重要的一位。此外还有曹仲达和尉迟跋质那，他们现实地、有机地把外来的某些好的成分（色彩和晕染方法）吸收、融合起来，从而丰富了中国绘画的优良传统和为传统的发展特别是为唐代的发展创造了更多更好的条件。

今天看来，这个时代外来的影响特别是兄弟民族的影响，对于中国绘画的发展是起了很大的丰富和推进的作用的。同时也产生了不少外来和兄弟民族的伟大画家，如融合印度笈多式雕刻形式创造新的画风的曹仲达、隋唐时代善于重着色的大小尉迟（尉迟跋质那和尉迟乙僧）和"驰誉丹青"的阎氏一家。

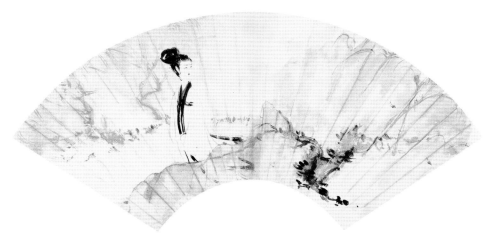

柳荫仕女

三 刻画入微的阎立本《列代帝王图卷》

阎立本是非常佩服张僧繇的，唐裴孝源的《贞观公私画史》就有过"阎师张，青出于蓝"的话，可见张僧繇对他的影响特别深刻。现存的《列代帝王图卷》，是画的刘弗（汉昭帝）、刘秀（汉光武帝）、曹丕（魏文帝）、刘备（蜀主）、孙权（吴主）、司马炎（晋武帝）、陈蒨（陈文帝）、陈顼（陈宣帝）、陈伯宗（陈废帝）、陈叔宝（陈后主）、宇文邕（后周武帝）、杨坚（隋文帝）、杨广（隋炀帝）等十三个帝王的像。除了侍从人物，没有背景。一般说，是采用了自顾恺之以来富有现实精神的传神为主导，以紧劲的线条和适度的晕染方法，将每个帝王的历史生活和思想活动生动地刻画出来。如画曹丕，刚愎自负，"威严"之中而尚有咄咄逼人的气概；画陈叔宝，这位"风流天子"，好像举起右手正准备拭眼泪，活活地刻画出一副曾经荒淫无度到后来无可奈何的样子，足令观者发笑；更入木三分的是画那位迷恋扬州死于扬州的杨广，充分刻画了他那好大喜功、劳民伤财的应有下场。

像这样刻画入微的描写，是中国人物画高度的卓越的成就。我们不要忘记这是7世纪（初唐）的作品，较之《女史箴图卷》，因为两者之间经过了三百年的发展，接受了许多新的营养的缘故，无疑是提高了一大步的。特别是《列代帝王图卷》的构图和它的表现手法。若从主题看，《女史箴图卷》是描写了历史上关于女性的故事和生活，《列代帝王图卷》是刻画了每一个不同人物的心理状态并从而体现了不同的生活历史；形式的构成和处理的手法是应该有分别的。《列代帝王图卷》所描写的十三人中，多数是立像，余为坐像，各有侍卫（男的或女的）自一人至数人不等，但以两人的为最多。侍卫的形象，略微小些，这决不能意味这是远近的关系，而是作者意图突出的强调主题人物的一种手法。这种"一主二从、主像大、从者小"的构成形成，我以为很可能是受了佛教雕刻"三尊像"的影响。例如最流行的"释迦三尊像"，释迦居中（主位），文殊、普贤也一般是被处理得较小些的。

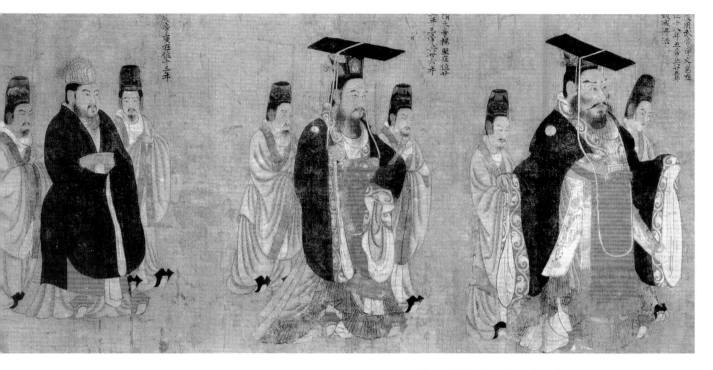

历代帝王图卷（局部）唐 阎立本

现存的《列代帝王图卷》，是画的刘弗、刘秀、曹丕、刘备、孙权、司马炎、陈蒨、陈顼、陈伯宗、陈叔宝、宇文邕、杨坚、杨广等十三个帝王的像。除了侍从人物，没有背景。一般说，是采用了自顾恺之以来富有现实精神的传神为主导，以紧劲的线条和适度的晕染方法，将每个帝王的历史生活和思想活动生动地刻画出来。(傅抱石语)

此外《列代帝王图卷》比较突出的一点是画面上采用了一定程度的晕染方法，比较富有光的感觉，这是《女史箴图卷》所没有的。像陈顼（陈宣帝）一像（12世纪起就有人认为这像是阎立本的真迹），整段的气氛格外融和，衣服道具（扇、舆等等），则适度地施以晕染，这也充分说明了表现技法的发展的痕迹和提高的程度。

四　多彩多姿的唐代人物画

阎立本《列代帝王图卷》的成就，在只有卷轴物可凭的今天，我们不妨看作是顾恺之以后中国绘画现实主义传统发展中的一个重要收获，这个收获对于东晋以后的发展来看，是相当的具有总结性质的。我们知道，唐代（618-907）是当时世界上文化最发达的帝国，它继续扩展了自隋代已开始发展的社会经济，农业、手工业、商业和对外贸易，不断有显著的提高，增加了许多商业都市和新兴的富商大户。加上对外交通频繁，外国商人也大量到中国来做买卖，于是都市生活的方面就恣意享受、贪图逸乐，极尽豪华之能事。这样，也就必然地刺激着文学艺术的变化。特别是所谓开元、天宝时代，已经达到了饱和状态。从造型艺术之一的绘画看，这个时代确是有如满月的成熟时代。

不妨先站在初唐前后来检查一下。在人物画（宗教画占着重要位置）方面，准备过渡到新的社会的是些什么呢？恐怕会出人意料的，它不是一成不变纯粹以线为绝对主位的旧的形式，而是能够吸取外来影响（主要是色彩）丰富和发展了的新的形式，因为时代变了，社会的关系变了，人民的生活变了，客观的要求也随着变了。所以只有新的富有创造性而又能反映现实的绘画形式，被欢迎、被发展起来。作为既有的——即是继承前期的，首先是梁的张僧繇重视色彩和晕染方法的形式，其次是北齐的曹仲达有关佛教绘画的形式；前者大致影响着一般性质的绘画，后者由于诸种宗教并存的唐代，曹仲达采取了印度笈多式雕刻的表现手法而移之于佛教的绘画。在当时，前者称为"张家样"，以色彩为画面的主要构成，它的极致，能够发展到可以不利用线而只要色彩；后者称为"曹家样"，主要特征是在人物的衣服，质软而薄，紧紧地、侧叠地贴着丰腴的肉体和没有穿什么的差不多。这原是印度笈多式佛像雕刻的特点而把它移之于绘画的。所谓"曹衣出水"，就是指的这种新的绘画形式（关于"曹衣出水"，历来颇有异说，我认为应该是北齐的曹仲达而不应该是三国时代的曹弗兴）。

"张家样"和"曹家样"在初唐看来虽是比较新的，但还不足以满足日新月异的时代的需要。由于社会的变化和要求，伟大的画家们面向现实又创造地发展了两种画风，一种称为"吴家样"，是吴道子从线的传统发展而来的"吴装"画

法；一种称为"周家样"，是周昉为了服务都市豪华生活而发展的"绮罗人物"和肖像画。

这四家——张家、曹家、吴家、周家的样式，色的、线的、宗教的和贵族的全备，于是组织成唐代人物画的多彩多姿，成为传统上健康有力而又富有现实精神的光辉阶段。

吴道子是一位卓越的画家，在中国绘画史上是被称为无所不能、无所不精的"画圣"的。他所处的时代正当唐帝国的灿烂时期，客观上这新的时代也就为他的发展准备了许多有利的条件。可是遗憾的是没有遗留可信的作品。现藏日本传为他的几幅作品如《送子天王图卷》（东京山本悌二郎藏），就艺术——特别是线的感觉论，是有优点的，但值得研究的地方很多；"释迦"、"文殊"、"普贤"三幅（京都东福寺藏）和两幅山水（京都高桐院藏），问题就更多了。这并非说他没有可信之作就贬低他在中国绘画史上的重要性，这是另一回事情。因为就中国绘画的创作、鉴赏和使用的形式说，整个唐代，基本上是属于壁画的时代，卷轴物还不是一般的普遍的形式。他一生在长安和洛阳画了三百多间（幅）壁画，卷轴作品，传到唐末张彦远撰著《历代名画记》的时候，却只记录了《明皇受篆图》和《十指钟馗》两幅。

步辇图 唐 阎立本

他给中国绘画特别唐以后的中国绘画以巨大影响的是对于线的发展和提高。他认为应该根据不同的主题要求把画面上的线提高到头等重要的位置，色彩应该服从线，甚至不加色彩而只用墨线也可以独立成画——"白画"（白描）。我们知道，汉晋六朝以来线的传统，一般说虽是画面构成的基本，但线的本身——如它的速度、用力——却还没有如何考虑应该怎样来予以充实和变化，例如顾恺之和阎立本。吴道子则不如此，他特别重视线的变化和力量，天才地把线发展成为一种富有生命、独立而自由的表现。他认为绘画的创作，线的速度、用力和节奏的有机进行是传达内容、情感的主要关键。相传他每次作画，往往把酒喝得醺醺然；又曾向当代大书家张旭学写草字，更喜欢欣赏裴旻将军的剑舞，目的都是为了帮助作画时使线能够活泼生动、变化多方。这样，线的内容丰富了，线的效果也大大地提高了。资料中称他画中人物的衣饰，有迎风飘举的感觉，我以为原因便在于线的变化，也便是所谓"吴带当风"的真正意义。他曾说过："于焦墨痕中略施薄彩，自然超出缣素。"这种保证墨线成为主要表现技法的形式，当时称之为"吴装"，即是"吴家样"。它和张僧繇以包彩为主的"张家样"，从发展看，本质上是并立的也是矛盾的。张僧繇是色彩的发展者，他是线的发展者；"没骨"的画法代表了色彩，"白画"（白描）的画法代表了墨线。

周昉是学于杰出的人物画家张萱的。张萱在盛唐已负盛名，精于"鞍马贵公子"，是一位善于描写现实人物的画家。所谓"鞍马贵公子"一类的主题，实质是盛唐前后随着政治、经济的迅速发展而产生的新的题材和新的表现形式，和"绮罗人物"实际是一致的，都是为封建贵族、大地主商人服务的。宋赵佶（徽宗）摹过他的《虢国夫人游春图》（沈阳东北博物馆藏）和《捣练图卷》（美国波士顿博物馆藏）。两画都是描绘唐代贵族女性——前者是封建贵族的有闲生活，后者是劳动生活——的典型作品，也是中国人物画现实主义的优秀作品。看那生气充沛、健硕丰满的女性们，前者是悠然地、得意地游玩着，后者是紧张地、集体地工作着；但"浑身绮罗者，不是养蚕人"，豪华的气氛，不啻是时代的写照。

张彦远评周昉："初效张萱画，后则小异，颇极风姿。"（《历代名画记》）所以"周家样"是张萱的延长和发展，我们只要看传为他的名作《听琴图卷》和《簪花仕女图卷》（沈阳东北博物馆藏），很容易理解他们的关系。但是在肖像画，周昉是

高逸图卷（局部）唐 孙位

当时最称拿手的。有一个小故事：郭子仪的女婿赵纵，曾先后请过韩干（当时大画家，以画马著名）和周昉画像。一天，郭的女儿回家了，郭子仪就把韩干和周昉两幅画像分别前后陈列起来，问女儿："这是谁？"女对曰："赵郎也。"又问："哪一幅最像呢？"答："两画皆似，后画尤佳。"又问："什么道理呢？"答："前画者空得赵郎状貌，后画者兼移其神气，得赵郎情性笑言之姿。"（均见宋郭若虚《图画见闻志》）这几句问答，我想是值得玩味的。因为从郭子仪的女儿的答话里，可以体会中国绘画现实主义的高度表现，在"得赵郎情性笑言之姿"，同时也就可以了解周昉的作风何以能在当代起一定的影响，受到广泛的欢迎。唐朱景玄在《唐朝名画录》中把他的地位列到仅次于吴道子，我以为是比较正确的。学他的人很多，如王朏、赵博宣兄弟、程修己等，主要是在肖像画，因为唐代的肖像画是特别发达的。还有一位"得长史（即周昉）规矩"（段成式）的李真，在中国的有关资料极少，除段成式在《酉阳杂俎》提过一下，还没有看到别的资料。但他在805年（永贞元年）应日本弘法大师的请求，和十几位画家画过《真言五祖像》五图，"五祖"都是肖像，图各三幅。弘法大师在806年携赴日本，现藏日本京都东福寺。其中《不空金刚像》一幅，可以称得上是唐代肖像画的代表作品，对于我们理解唐代绘画具有非常的价值，特别是"不空金刚"的神气——就如上面所说的情性笑言吧——一千多年以前的创作还是栩栩如生（尽管影本与原作有出入）。唐代郑符曾有过"李真周昉优劣难"的联句诗（清陈邦彦等纂《历代题画诗类》卷一百十九），我们可以从《不空金刚》来体会周昉，从而体会整个唐代的人物画，特别是肖像画。

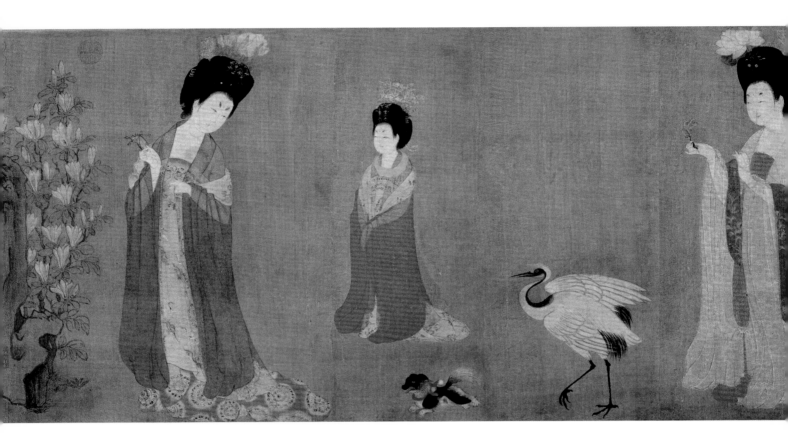

簪花仕女图卷（局部）唐 周昉

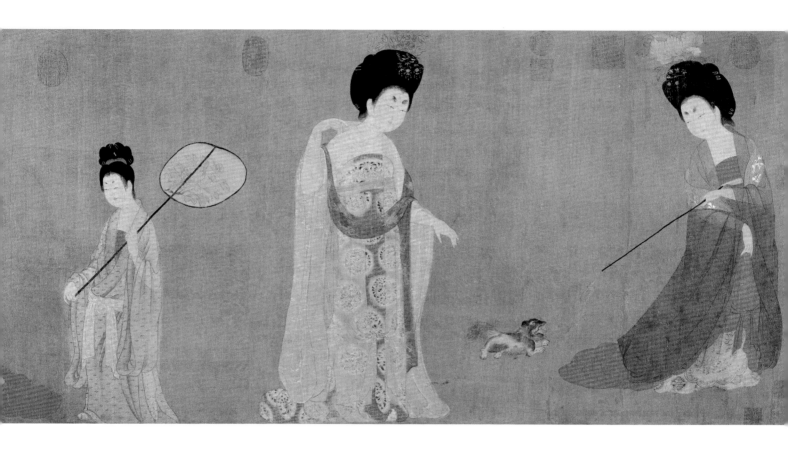

五 民族本色的宋代人物画

五代的半个世纪（907—960），从多彩多姿的唐代和成熟的宋代看来是一个重要的过渡时期。大约有三个主要的"渡口"，一是开封，二是成都，三是南京。由于中唐以后发展的许多中心地区的文化，开封、洛阳、长安不必说了；就是南京、扬州、福州、广州，也有较高发展。因此五代的文化活动就有了广大的群众基础。作为造型艺术的绘画，也就有了相应的发展。例如：各种画体的分工，也更加明确起来了。大体说，开封是山水画的中心，成都是花鸟画的中心，而南京是人物画的中心。同时，成都和南京还开始了"画院"的设置，御用的专业画家也逐渐加多了。

人物画家在五代的表现是比较精彩的，原因是山水、花鸟还比较年轻，还正在借鉴人物画现实主义的优秀传统创造经验。而人物画家即以南唐而论，周文矩、高太冲、王齐翰、顾闳中诸家的造诣，无论从什么角度看，较之山水、花鸟确是高一等的。传为周文矩的《琉璃堂人物图卷》和传为顾闳中的《韩熙载夜宴图卷》（北京故宫博物院藏），都是祖国的瑰宝，杰出的名迹。尤以《韩熙载夜宴图卷》，绘影绘声，发挥了中国人物画高度的技巧。

宋代（960—1279），特别是北宋中期（仁宗）以后，言心言性——理学的影响渐次代替了佛教，于是便有力地促成了绘画艺术的迅速转变和发展。就丰富的宋画遗迹来看，它不同于唐画，唐画是宾主分明的；也不同于五代，五代是纵横激荡的。它唯一的特色是净化了诸种外来的影响，出现了民族的本色风光，所以我认为宋代是中国古典绘画的成熟时代。画体方面，山水、花鸟由于正确地掌握并体现了现实主义的优秀传统，已经可以和人物画"分庭抗礼"，齐头并进，这是唐代所没有的。画法方面，在既有的优秀传统基础上创造性地发展了不少的东西，主要的是写生和水墨的重视。至于题材方面，范围也扩大了。单就人物画来说，虽然道释人物的题材，为了适应客观的需要，还有相当数量的制作，但已一切中国化、真实化、生活化，创造了许多人民所喜爱的新的形象，例如有二十岁上下年纪的青年"罗汉"，也有少妇式的"观音"。此外由于禅宗而盛行的祖师像（即肖像画），宋代也有很不平凡的成就，典型的如张思恭的《不空三藏像》（日本京都高山寺藏）。

韩熙载夜宴图卷（局部）五代 顾闳中

　　值得重视的是宋代画院和宫廷收藏的影响。非常显然，画院培养了不少杰出的专业画家，基本上继承并发展了以写实为基础的现实主义的作风，从而提高了画家们的业务水平，老实说，今天丰富的宋画遗产，仍然是以画院画家的作品为主的。同时，我们也知道封建帝王的搜刮是不会放弃艺术品的，自宋代封建王朝的成立开始，不但各地的画家们大部分集中服务于王朝，就是散藏各地的封建贵族、大商人、大地主手里的书画名迹，到了赵佶（徽宗）时代也做到了空前的集中，据《宣和画谱》的著录，就有六千余件之多。虽然这些遗产可能真伪杂糅，却曾在画院的画家们中起过一定的启发作用。

宋代人物画的另一特征，是多数杰出的画家重视现实社会风俗、生活的描写。如苏汉臣以描写婴孩的游戏生活和货郎担（卖小孩玩具的担子）得名，他这种热爱儿童、关心儿童生活的感情，使他画出来的小孩子，个个天真无邪、活泼可爱。他画了不少的《货郎图》，货郎担上的东西无所不有，都很真实地画出来。我想，这种题材，在当时是一种新的题材，从作者的思想感情而来的一种新的尝试（以后的李嵩和元代的王振鹏、明代的吕文英都画过《货郎图》，根据王振鹏的《乾坤一担图》看，真是富有现实精神的杰作）。特别重要的是南宋名画家如李嵩、龚开等都画过街谈巷语、人民最乐道的水浒英雄。

在创作、鉴赏和使用形式方面，宋代也有显著的变化。壁画的形式，基本上已经不是一般的创作和鉴赏的主要形式。主要的形式是称为卷轴的，或悬挂或展玩，从使用的情况看来，较之唐代也大大提高了。南宋前后，纨扇（大约宽广在一尺之内）与长卷又特别盛行，尤其是后者，使现实主义的创作和鉴赏得到了更有利的条件，即是说可以更好地为表现现实生活而服务。作为典型的长卷，在这里我想谈一下张择端的《清明上河图卷》（北京故宫博物院藏）。

《清明上河图卷》是描写北宋首都汴京（河南开封）的清明日（俗为上冢的节日）那天的热闹景象——由城外到城内的一段繁华辐辏的场面。张择端发挥了高度的现实主义手法和无比的艺术才能，完成了这一幅震惊世界的作品。原来南宋时代，《清明上河图卷》是非常受人欢迎的，杂货店里都有卖，"每卷一金"（明李日华《六研斋笔记》），所以摹本极多，宋代以后直到清初，也不断有人临摹、拟写。据张择端原作上金大定二十六年（1186）张著的跋语，张择端还有《西湖争标图》，极可能是一幅描写临安（杭州）风俗的创作，可惜此图不传。

《清明上河图卷》的历史价值自不必论，在艺术上也是一件卓越的杰作。倘若有人怀疑中国绘画现实主义的优秀传统的话，那么，我想请他亲自鉴赏一番——除了诉诸目睹，是不会有其他办法的。请他只看大桥左边运河河面的一群船只。随便看过去，一共七只船，有五只先后地停靠在河的南岸（即图的下方），其中一只有几个人从跳板上下，有两只正在行驶。我想光是这七只船，我们就应该向这位伟大的现实主义的画家张择端致以崇高的敬意！五只靠岸的显然客货已经上了岸，客人参加各种活

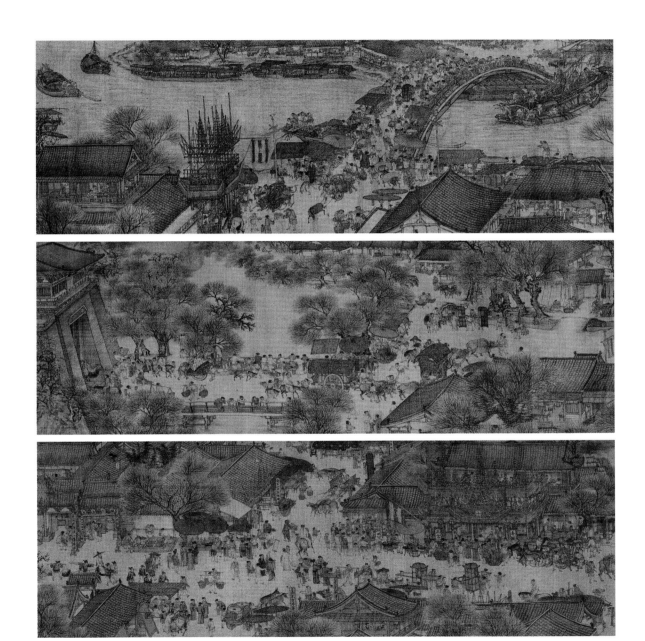

清明上河图（局部）宋 张择端

　　《清明上河图卷》是描写北宋首都汴京（河南开封）的清明日（俗为上冢的节日）那天的热闹景象—由城外到城内的一段繁华辐辏的场面。张择端发挥了高度的现实主义手法和无比的艺术才能，完成了这一幅震惊世界的作品。(傅抱石语)

动去了，船身的分量很轻，好似浮摆在水面上；最精彩的也是最使人佩服的是正在行驶的两只，一望而知为装载很重，前船是几个人在拉纤，后船有几个人在摇橹，特别是正驶在运河的转弯处，一前、一稍后，都在走动着——永远不停地走动着。有水上交通的频繁，也有陆上交通的热闹，真是现实地体现了北宋盛时的首都面貌。据常识想，这样现实地、生动地把复杂万千的生活描写在一幅25.5厘米乘525厘米的面积上，不但所谓科学的焦点透视的构图方法办不了，就是20世纪的今天用航空照相也办不到的。

长卷形式的特别盛行，说明了宋代绘画的使用和鉴赏的发展。它是使用和鉴赏上一种特殊的"动"的形式，和壁画、挂件等"静"的形式具有本质的不同。这是中国伟大的画家们天才地创造了和使用、鉴赏实际相结合的移动的远近方法（曾有人称之为"散点透视"的）。这种方法提高和扩大了现实主义表现的无限机能，使能够高度地服务于场面较大、内容较复杂的主题。这样就大大超越了过去的图说式（大致如《女史箴图卷》）或段落式（大致如《列代帝王图卷》）仅具长卷形式的原始办法，从而有可能不受空间（甚至时间）的限制，全面地同时集中地突出主题，为主题服务，使内容和形式生动地成为一个有机的艺术整体。

宋代人物画的表现形式和技法的发展是多方面的。假使以画院为中心，那么围绕这个中心的，比较突出的是线和色彩的净化。于是产生了李公麟的白描（淡彩）人物和梁楷的减笔人物；这两家风格上似和院体不同，但归根结蒂，却都是出发于现实主义的优秀传统，是殊途而同归的。

李公麟是画史上最有成就也最有影响的一位画家，不少人说他是宋代第一位人物画家。他继承特别是顾恺之、吴道子等优秀的线的传统，综合地、出色地开拓了新的画面，发挥着高度的艺术才能，在人物的精神刻画上，表现了又流丽又谨严而又具有强力的线条之美。他传世的名作《五马图卷》，有人物也有动物，确是自现实生活中体验得来，既有节奏，又富含蓄，读之真令人如啖美果，如聆佳奏。他画面上线的力量之发挥，谨严佳妙，可谓进入了最高境地。我们在这种画面之前，的的确确感觉到色彩的浓淡、有无，实在无关轻重的了。

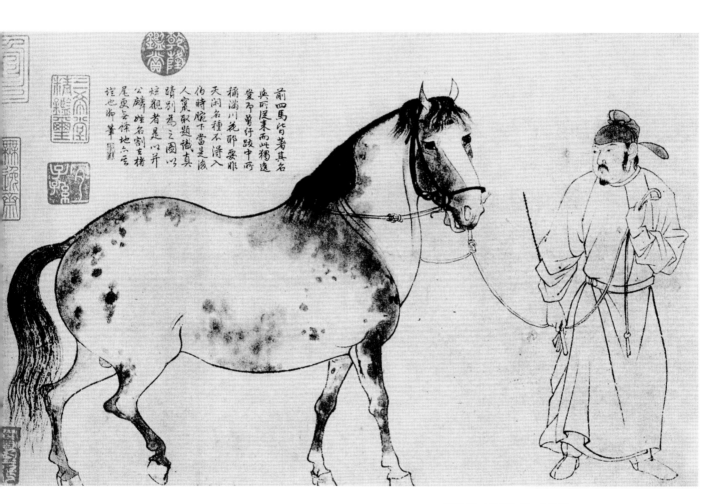

五马图（局部）宋 李公麟

　　李公麟是画史上最有成就也最有影响的一位画家，不少人说他是宋代第一位人物画家。他传世的名作《五马图卷》，有人物也有动物，确是自现实生活中体验得来，既有节奏，又富含蓄，读之真令人如啖美果，如聆佳奏。他画面上线的力量之发挥，谨严佳妙，可谓进入了最高境地。(傅抱石语)

李太白像 宋 梁楷

　　宋代人物画家中，如梁楷、石恪……，都是独树一帜的。他的杰作有《李太白像》、《六祖截竹图》、《六祖破经卷图》，是大家所熟知的，特别精彩的是《李太白像》。李太白是唐代一位有名的诗人，他的诗篇，为后世所传诵。梁楷这幅杰作，以狂风暴雨、电光石火般的线（笔法）草草几笔（全部衣服大约只有四笔），却画出了面带微醺、仿佛与自然同化的天才诗人的思想气质。(傅抱石语)

　　《五马图卷》是写生的杰作，同时也是中国绘画优秀传统具体的表现之一，这是肯定的。画面上的每一个人和每一匹马，不只是形似地完成了人和马的外貌，而是通过高度的洗练手法——概括和集中建立起来的真实、生动而又美的形象，这形象既真且美而又永远是生动的。我想，只有既真且美而又生动的作品才是现实主义的作品。卷上有黄山谷的笺题和跋语，又有曾纡的长跋，他们都是同时的人。说他画到五马之一的"满川花"（马名）的时候，刚刚完成而马死了。所以山谷说："盖神骏精魄，皆为伯时（李公麟字）笔端取之而去"。他还为黄山谷画过"李广夺胡儿马挟儿南驰"的一幅画，他画的是李广取胡儿的弓箭，拟着追骑，箭锋和所指的人马作了密切的呼应。这画山谷大为叹赏。他却笑着说：不相干的人来画，当然画"中箭追骑矣"。我想他的人物画所以成为宋代的支配力量并给后世以严重的影响，不是没有道理的。

　　至于减笔人物，严格地说，也是白描（淡彩）人物某种形式的发展。它的根源或深或浅的可能受着禅宗和理学的影响，是倾向于主观描写的。从表现形式和技法上说，特征在于线的变化和线与水墨的变化，较之白描又是进一步的概括和进一步的集中，在创作的过程中，实在是最不容易掌握的一种形式。因为必须从不断的实践中逐渐地把许多不必要的甚至次要的笔墨予以无情的舍弃，只企图掌握住主要的必不可少的东西而要求现实地、生动地体现物象的精神状态。宋代人物画家中，如梁楷、石恪……，都是独树一帜的。梁楷原是画院中人，号称"梁风子"。他的杰作有《李太白像》、《六祖截竹图》、《六祖破经卷图》，是大家所熟知的，特别精彩的是《李太白像》。李太白是唐代一位有名的诗人，他的诗篇，为后世所传诵。梁楷这幅杰作，以狂风暴雨、电光石火般的线（笔法）草草几笔（全部衣服大约只有四笔），却画出了面带微醺、仿佛与自然同化的天才诗人的思想气质。

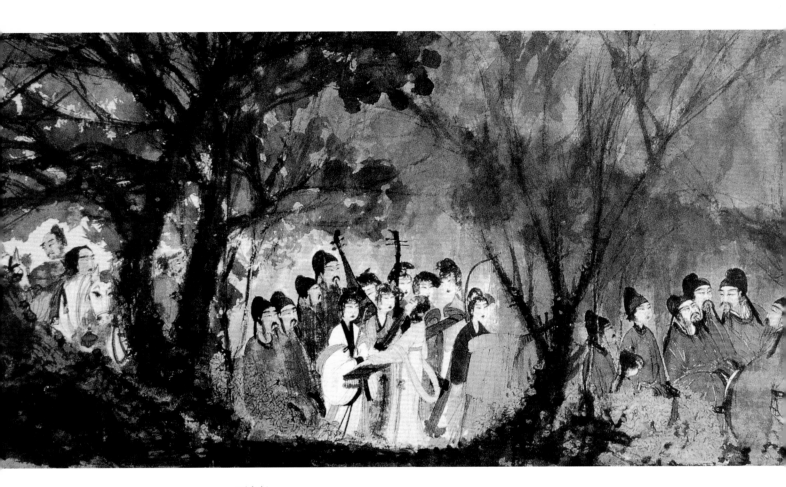

丽人行

　　傅抱石又以诗圣杜甫的代表作乐府诗《丽人行》为题，创作了世纪名作《丽人行》。徐悲鸿赞此"乃声色灵肉之大交响"，一语点出此画真谛。后，张大千题此画："开千年来未有奇，真圣手也。色勒衣带如唐代线刻，令老迟（陈老莲）所作亦当敛衽。"作品表现了杨贵妃家族三月三外出郊游时的盛况，"长安水边多丽人"，"态浓意远淑且真"，反映了君王的昏庸和时政腐败。

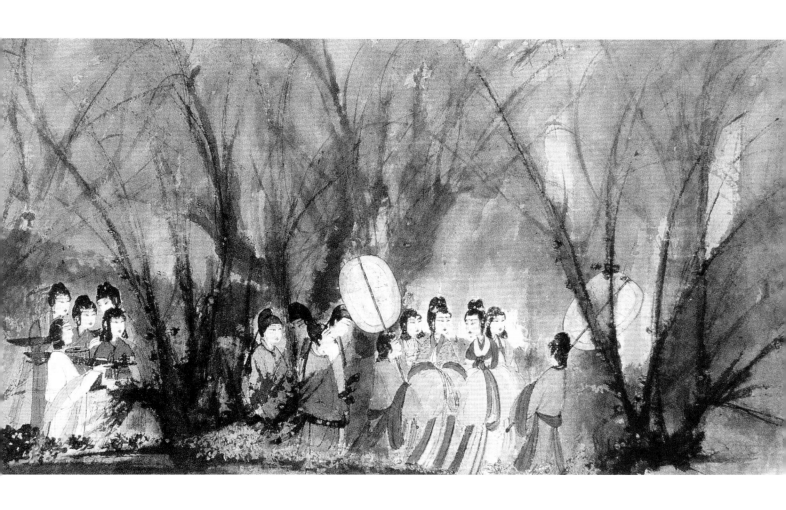

六 中国画家是怎样体现自然的

绘画的问题，从表现的形式和技法看，老实说，不过是一个如何认识空间和体现空间的问题。在山水画上，就是怎样体现自然的问题。

前面所谈的是中国绘画现实主义传统在人物画方面的成就。由于人物画——像曾经提及的那些杰作——一般的很少使用背景，道具也比较简单，从而所构成的空间的问题不会怎样大，所产生的问题也并不怎样严重。山水画则不然，我以为中国山水画的发生所以较人物画为迟，主要是这个空间的问题没有得到适当的解决。远的不谈，典型的例子可举《女史箴图卷》"道应隆而不杀，物无盛而不衰……"的那一段，中作大山，冈峦重复，山上有各种鸟兽，山的左边，一人跪右膝，举弓作射翠鸟的样子……从表现的技术说，这是全卷最失败的一段。人物和山、鸟兽和人、山的比例，几乎不能成立，无论如何，是富于原始性的。由此可见，4世纪当时，在人物画特别是产生了像顾恺之那样划时代的大家，对人物的描写有高度的成就，而对自然的描写却显得非常不够。

"江山如此多娇。引无数英雄竞折腰。"（毛主席的《沁园春·雪》）中国人民是热爱自然、歌颂自然的。伟大祖国的一山一水、一草一木都永远是中国人民所热爱、歌颂的对象。《诗经·小雅》："昔我往矣，杨柳依依；今我来思，雨雪霏霏。"固然是情景并茂的描写，而伟大的诗人屈原的作品则进一步地把自然结合了人民的思想感情，更丰富了自然内部的精神内容。如《橘颂》、《九歌》都是千古常新的作

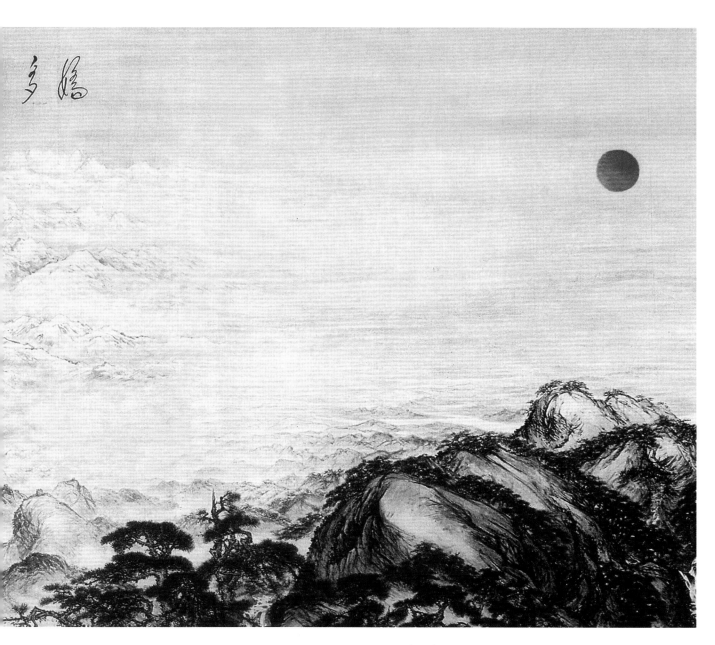

江山如此多娇

 这幅作品虽然在构图等许多设想上，不得不听取当时负责同志及其他有关方面的建议，难免有束手束脚之感，因此未能尽显傅抱石的绘画才能，特别是"抱石皴"技法，但它的尺幅之大、气势之磅礴，却是无与伦比的，特别是它产生的广泛的社会影响，是其他画家和作品无法企及的。

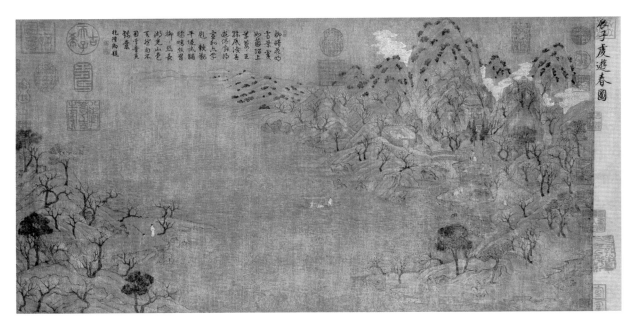

游春图 隋 展子虔

　　展子虔原是一位精于画建筑物的画家，空间的掌握已高人一等。所以《游春图》的表现，在宽阔、浩淼的两岸，远近的关系处理得相当完善，从彼岸来的游艇，比例也相当合理，看上去十分自然。(傅抱石语)

品。如《橘颂》的"后皇嘉树，橘徕服兮……淑离不淫，梗其有理兮"和《九歌·湘夫人》的"袅袅兮秋风，洞庭波兮木叶下"诸名句，两千多年来，还一直为中国人民所喜爱、所传诵。因此，伟大祖国的自然对于人民的精神生活，关系是密切的，影响是巨大的。只要看中国人民的心胸开阔、气度豪迈，便不难得知此中的关涉。

　　绘画是造型艺术之一，一定程度也和文学具有密切的因缘，但从表现的形式看来，它们是有着基本的不同之点的。中国人民怀着无比的热爱来观照祖国的自然，而中国的画家们也是怀着同样的热爱来体现祖国的自然。尽管顾恺之时代还是人物画的时代，然有足够的资料充分地证明顾恺之时代是已经企图用绘画的形式独立地来描写祖国伟大的自然之美的。他的《画云台山记》是一篇最完美的山水画的设计书，今天倘若据以形象化，便可能是一幅动人的山水画。这篇文字里面，告诉了我们有关怎样体现自然的若干极其重要的情况。这些情况，20世纪的我们看起来是会惊异不迭的，非常值得珍视。例如："凡天及水色，尽用空青，竟素上下以映……"，天空和水面应该全用青（蓝）的色彩涂满它。这点，真是我们不能想象的，中国的山水画，竟也

画天空和水面的么？便宋代山水画的遗迹中却还有保持这种作风的。又如"下为裬，物景（影）皆倒作"，应该画出水中的倒影来。这些——尽管不全面，却是从现实的观照中得来——说明了杰出的画家们是如何醉心于自然的观察和体会，同时也说明了中国的山水画，从来就是从真山真水出发，极富有现实的色彩。

由于中国人民对体现自然的迫切要求和画家们的积极而富有创造性的努力，以后渐渐地在理论和实践上初步地解决了若干具体的问题，即若干有关空间的认识和空间的体现问题。六朝刘宋（420-478）时代，有宗炳和王微两位画家，他们各有论山水画的文章一篇（宗炳的《画山水序》和王微的《叙画》，均见《历代名画记》卷六），都是创作完成了之后，总结经验、谈谈体会的意思。

他们酷爱祖国的山水，华岳千寻，长江万里，如何能用绘画的形式去描写它们呢？宗炳具体地说明了在绘画的造型上是可以而且必须以小喻大的（即大观小），因为"迫目以寸，则其形莫睹，迥以数里，则可陶于寸眸"；这是"去之稍阔，则其见弥小"的缘故（宗炳《画山水序》）。王微则殊途同归地从线的传统出发，认为画家的"一管之笔"是万能的，可以"拟太虚之体"，可以"画寸眸之明"（王微《叙画》，同上）。他们明确地对山水画提出的要求是"畅写山水之神情"——即要求体现自然内在的精神运动和雄壮美丽而又微妙的含蓄，认为这才是山水画主要的基本的任务，而不是"案城域，辨方州；标镇阜，划浸流"似的画地图。由此可见，中国山水画的发展自始就是妙悟自然富有现实精神的艺术创造，而不是单纯地诉诸视觉的客观的描写。必须如此，才可能"咫尺之内，便觉万里为遥"（《南史·萧贲传》），和中国人民伟大的胸襟相应和。

"人间犹有展生笔，事物苍茫烟景寒。"（宋黄山谷题展子虔烟景，《珊瑚网》下，卷一）我们万分幸运，解放后由于党和政府重视民族遗产，看到了传为6世纪隋代展子虔《游春图》春意盎然的绚丽画面和精细描写。这一流传有绪的名迹，虽还不是没有可供研究之处，但它的出现，就算摹本吧，也解决了不少山水画上的重要问题。特别是关于中国山水画青绿什么"北宗"、"南宗"地抬出唐代李思训来做王维的陪客而平分秋色，各"祖"一"宗"。我们可以通过《游春图》正确地来理解青绿重色的山水画是发展于重视色彩的六朝时代，和人物画的关系是特别密切的。展子虔原是

一位精于画建筑物的画家，空间的掌握已高人一等。所以《游春图》的表现，在宽阔、浩淼的两岸，远近的关系处理得相当完善，从彼岸来的游艇，比例也相当合理，看上去十分自然。这就足以证明中国的山水画发展到了隋代，对于怎样体现自然的问题，肯定地说，是获得初步的解决了。

8世纪中叶，即以开元、天宝时代为中心的唐代，在中国的造型艺术史上是可以看作分水岭的。山水画任这个时代的飞跃发展，可以完全理解为必然的发展。当然，应该注意到唐代绘画的主流还是人物画，好像十五夜的月亮那么饱满的也还是人物画。可是山水画，由于它是新兴的画体，生机勃勃，创作者和鉴赏者（壁画已有山水的题材）都在高速度地走向祖国的自然。

盛唐时代李思训、吴道子先后画嘉陵三百余里山水于"大同殿"壁，是一幕精彩的表演，也是一个富有启发性的故事。四川省嘉陵江的风景，雄壮美丽，变幻多姿，是极其动人的。难怪李隆基（玄宗）满意地说："李思训数月之功，吴道子一日之迹，皆撤其妙。"（朱景玄《唐朝名画录》，《佩文斋书画渚》卷四十六引）这话怎样解释呢？我以为是容易理解的。吴道子是中国绘画中线的发展者，像他表现在人物画那样；而李思训（和他的一家人）则以"丹青"擅长，以色彩为主要的表现，所谓"金碧辉映，自成家法"，实际是展子虔式青绿重色山水的发展。一个崇尚笔意，一个崇尚色彩，一个疏略，一个精工，自然而然地会产生"一日之迹"和"数月之功"的不同结果。这就是张彦远所说的"若知画有疏密二体，方可议乎画"（张彦远《历代名画记》卷二"论顾陆张吴用笔"）。虽然这不一定是指山水画而说的。

原来线和色彩本是人物画传统中两种不同的路线，反映在山水画方面也就形成了不同的发展，像吴道子的对于线和李思训的对于色彩。但被后世视为较典型的同时给后世山水画以巨大影响的则不能不推诗人兼画家的王维（在这里我必须再三地声明几句：中国山水画足没有所谓"南北宗"的，王维也绝不是什么"南宗"画祖。这是明、清之际一些"文人"画家模仿禅宗的形式而凭空杜撰的。他们的目的在攻击从真山真水出发即以自然为师的山水画家和山水画，莫是龙、陈继儒和董其昌诸人是"始作俑者"。但我们应该承认王维对山水画的发展特别是和文学相结合这一点上有特殊的积极的影响）。他的创作，加强了绘画和文学的联系，从而更扩大和丰富了山水画

江帆楼阁图 唐 李思训

李思训（和他的一家人）则以"丹青"擅长，以色彩为主要的表现，所谓"金碧辉映，自成家法"，实际是展子虔式青绿重色山水的发展。（傅抱石语）

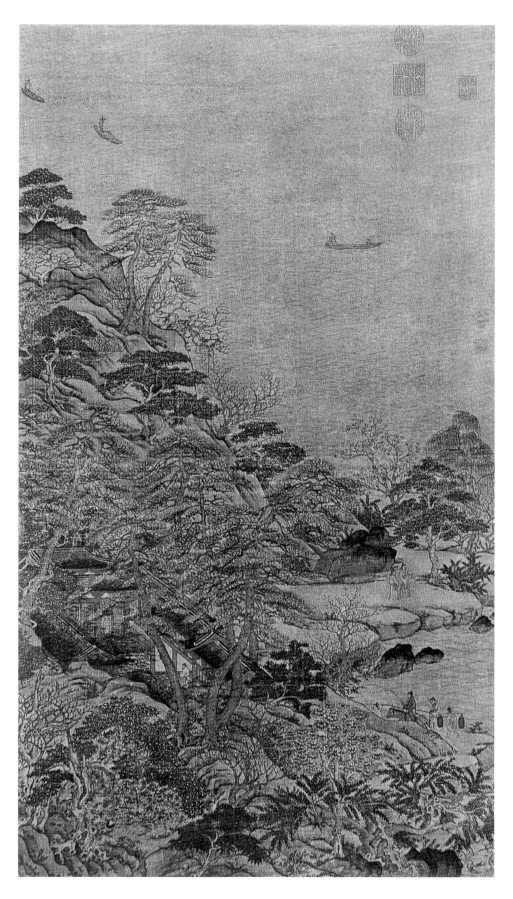

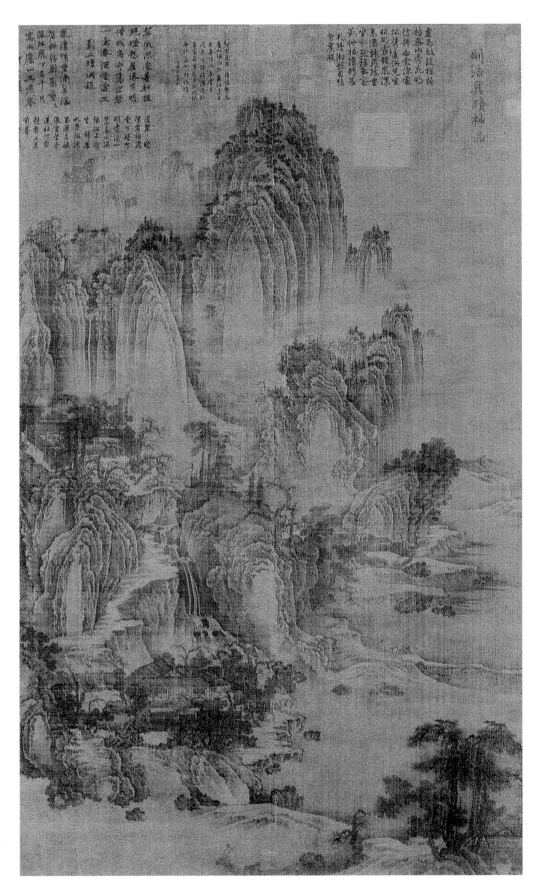

匡庐图 五代 荆浩

　　五代的几位山水画家，如荆
浩、关仝、董源、巨然，从传为
他们的许多作品看来，我们应该
承认他们对于自然的体现，在隋
唐的基础上又积累了许多宝贵的
经验和掌握了若干实际可行的
表现方法，大体说，是比较成熟
的。(傅抱石语)

的精神内容。虽然现在他和李思训、吴道子一样没有可信的作品遗留。苏轼（东坡）曾说过："味摩诘（王维字）之诗，诗中有画；观摩诘之画，画中有诗。"他这样有机地把文学和艺术结合起来，在中国绘画史特别是中国山水画史上，实在是一件大事情。对李思训、吴道子说来，又大大地迈进了一步。

经过残唐而进入五代，山水画得到比较满意的收获。杰出的山水画家荆浩，曾经写生过太行山的松树"凡几万本"，才认为"方如其真"。在他有名的《笔法记》中，一再地把"真"和"似"明确地区别着、解释着，他认为"真"是形象真实同时又有气的，应该"气质俱盛"的，而"似"则仅仅是"得其形，遗其气"的形似。他要求山水画不只是映人眼帘的山水外形的描写，而是通过正确、生动的形象来传达山水的精神内容。他批判了"执华为实"空存形象的作品，也批评了"花木不时，屋小人大，或树高于山，桥不登岸"等远近关系处理错误、违反真实的作品。他对于山水画，一方面要求不断的写实，一方面更要求"图真"，像他画松树那样，通过长期不断的写实，才能"贵似得真"的。他主张"画有六要"（即山水画的创作，有六个必要的条件）——气、韵、思、景、笔、墨——而归之于"图真"。我们初次看到了"思"和"景"是山水画的必要条件。同时也看到了"墨"成为"六要"之一。"六要"较之"六法"，也像山水画较之人物画一样是发展的、进步的。因此，五代的几位山水画家，如荆浩、关仝、董源、巨然，从传为他们的许多作品看来，我们应该承认他们对于自然的体现，在隋唐的基础上又积累了许多宝贵的经验和掌握了若干实际可行的表现方法，大体说，是比较成熟的。

从相当丰富的五代山水画遗迹（大部分虽是传为某家的）研究，"三远"——高远、深远、平远——的方法，毫无疑义是中国山水画卓越的天才的创造。这样来处理画面上的空间——远近的关系，实在是体现自然唯一合理而正确的道路，也是现实主义传统的表现形式和技法道路。人在大自然中，除了平视，不外是仰观和俯察，"三远"的方法，恰恰就很完整地具有这些内容。宋代有一位山水画家郭熙，曾经明确地解释过"三远"，他说："山有三远：自山下而仰山巅，谓之高远；自山前而窥山后，谓之深远；自近山而望远山，谓之平远。"（郭熙《林泉高致》，《佩文斋书画谱》卷十三引）"三远"的方法不仅仅是单纯地解决了空间关系的基本问题，重要的

早春图 北宋 郭熙

郭熙曾经具体而严肃地号召山水画家一切向"真山水"学习,要画家们走到自然中去,这是中国山水画发展的基础。他认为只有不断地从真山水观察、体会之中,然后"山水之意度见矣"。(傅抱石语)

还在于以此为基础发展并解决了许多使用和鉴赏形式的问题,亦即如何更好地表现主题的问题。我们了解,直幅和横幅,一般的横幅(所谓横披)和长卷,它们的处理方法是不刷的。特别是长卷的形式,彻底地说,它的空间关系,是以"三远"为基础同时又是"三远"综合的发展。像前面所谈到的《清明上河图卷》,作为山水画看,也是可以的。若机械地使用"三远"的远近方法,决不济事,必须灵活地融合创作、鉴赏的实际为一体,一切为主题服务,才能够把大千世界变为现实主义的艺术品。

郭熙曾经具体而严肃地号召山水画家一切向"真山水"学习,要画家们走到自然中去,这是中国山水画发展的基础。他认为只有不断地从真山水观察、体会之中,然后"山水之意度见矣"。所谓"意度",当然不是指的"以形写形、以色貌色"的客观描写,而是指的作者的思想感情和自然的融合乃至季节、朝暮、晴雨、晦明……诸种关系的总的体现。同时,这总的体现又必须是内容和形式高度的一致。他说:"远望之以取其势,近看之以取其质",因为山水是"每远每异"、"每看每异"的,"山近看如此,远数里看又如此,远十数里看又如此;……所谓山形步步移也。山正面如此,侧面又如此,背面又如此;……所谓山形面面看也。"他要求山水画须具有"景外之意"和"意外之妙"(以上引文均见《林泉高致》),即是山水画必须赋自然以丰富的内容,同时又必须赋自然以真实、生动的形象。

因为山水画在宋代有了很大的发展,它的成就是空前的。自此以后一直到清代,它的发展的道路基本上是循着现实主义的优秀传统前进的。虽然元代开始了以墨为主流的局面,清代形式主义的倾向也以山水最为严重;可是,也有不少杰出的山水画家对形式主义的倾向进行了坚决不懈的斗争。他们坚持并继承了向真山水学习的优良传统,反对陈陈相因地临摹古人。

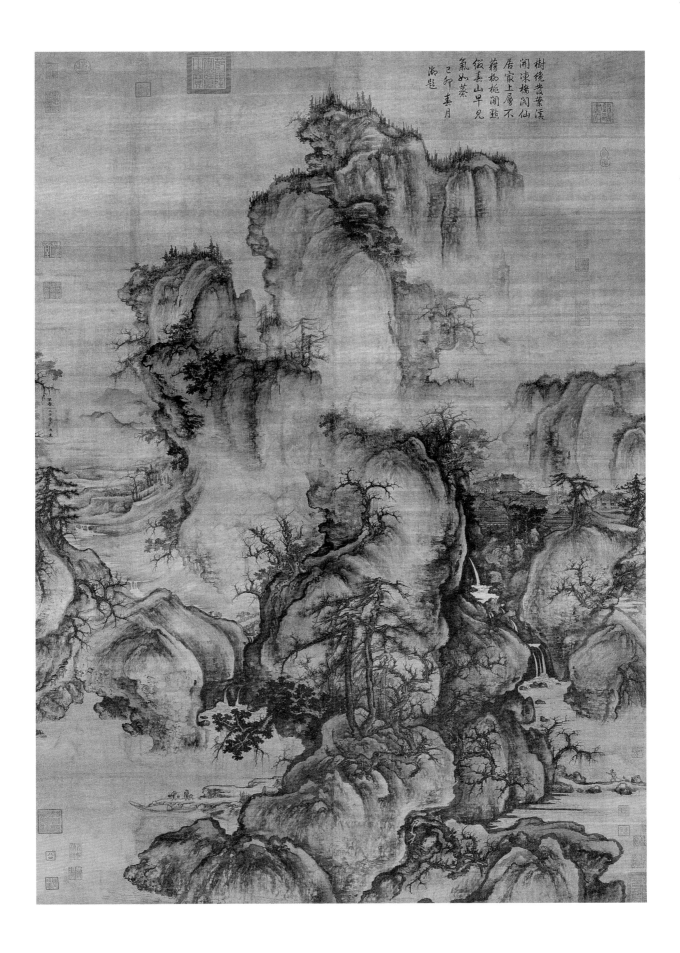

樹繞荒葉溪
澗凍橋閣仙
居家上層不
藉枒枝間蹤
縱素山早見
氣如蒸
己卯春月
御題

七　水墨、山水的发展

自董源把"淡墨轻岚"的作风带到了宋代，以李成、郭熙、范宽、米芾、李唐、牧溪、莹玉涧、李嵩、马远、夏圭……诸家为代表的山水画，既继承并净化了色彩绚烂的优良传统，也发展和提高了水墨渲淡的表现，不少优秀的遗迹，还充分地证明了色彩和水墨的高度结合。一般说，墨在山水画上就慢慢显得重要并逐渐地发展起来，使得中国绘画的面貌开始起了新的变化。李成的"惜墨如金"，就充分说明了他对墨的理解和对墨的重视。同时，这"惜墨如金"的过程，也就是画家高度洗练——概括和集中的过程。韩拙也说过"山水悉从笔墨而成"，这话等于说山水画是由线条和水墨构成的。可见宋代特别是南宋时代的山水画，水墨的基础是相当巩固的。杰出的马远和夏圭，就水墨的美的发挥来说，他们卓越地做到了淋漓苍劲、墨气袭人的地步。

水墨山水画是萌芽于多彩多姿的唐代而成熟于褪尽外来影响的宋代，特别是南宋时代。是一种什么力量影响着、支持着它们呢？换句话说，它们又反映了些什么呢？据我肤浅的看法，宗教思想的影响主要是禅宗的影响，增加了造型艺术创作、鉴赏上的主观的倾向，而理学的"言心言性"在某些要求上又和禅宗一致，着重自我省察的功夫，于是更有力地推动了这一倾向，如宋瓷的清明澄澈，不重彩饰。这是比较基本的一面。另一面，还在于中国绘画传统形式和技法的本身存在着相当严重的矛盾。基本上是由线组成的中国绘画，色彩是受到一定的约束，色彩若无限制地发展，无疑是线所不能容忍的，像梁代张僧繇所创造的"没骨"形式，虽然有它一定的进步意义，而结果只有消灭线的存在。张彦远说："具其彩色，则失其笔法。"（《历代名画记》《论画六法》）又说："运墨而五色具。"（同上：《论画工用拓写》）因为色彩的发展变成为对线的压迫，所以唐代吴道子便提出了一套办法向彩色作猛烈的斗争。他处在张僧繇、展子虔、李思训诸家青绿重色的传统氛围之中，高举着"焦墨薄彩"的旗帜，立刻获得广大群众的支援，称誉他是"古今独步，前不见顾、陆，后无来者"（张彦远《历代名画记》卷二，《论顾陆张吴用笔》）的"画圣"。这一场斗争，肯定了吴道子的胜利，同时也肯定了线和墨的胜利。中国绘画为什么不走西洋绘画那样，单纯依靠"光线"、"色彩"来造型的路线，而坚决地保持着以线为主，理由就在这里。

唐末五代，当线和色彩的矛盾尚未很好地得到一致的时候，墨又以新的姿态随着山水画飞跃的发展加入了它们的斗争，于是色彩的发展就不仅仅是威胁着线同时也妨碍了墨。加以工具和材料在宋代有了很大的改进和提高，特别是纸的广泛使用，纸碰上了墨，它的内容就越是丰富了。换句话说，水墨性能的高度发挥，有了客观的基础。通过米芾米友仁父子、牧溪、莹玉涧、马远、夏圭为首的诸大家们创造性的努力，在作者和鉴赏者的思想意识中，在广大的读者中，几乎是墨即是色，色即是墨。所以水墨、山水便有足够的条件顺利地经过"不平凡"的元代而成为中国绘画传统的主流。

因此，我认为水墨、山水的发展，是辩证的发展。

元代（1271—1368）是整个社会生产陷入衰微的时代。在这样的时代里，作为意识形态之一的造型艺术的绘画（它的内容和形式），向何处走呢？从时代看，赵孟頫（子昂）是一位过渡性的人物，他是封建贵族，竭力鼓吹复古，认为绘画应该以唐、宋为师。董其昌曾恭维他的《鹊华秋色图卷》说："有唐人之致而去其纤，有北宋之雄而去其犷"，可是绝大多数的画家不是开倒车的保守主义者，连他的外

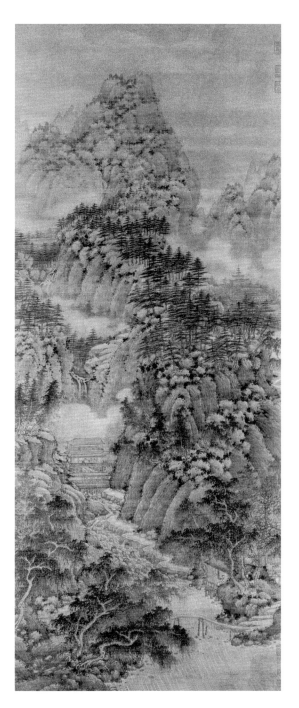

万壑松风图 五代 巨然

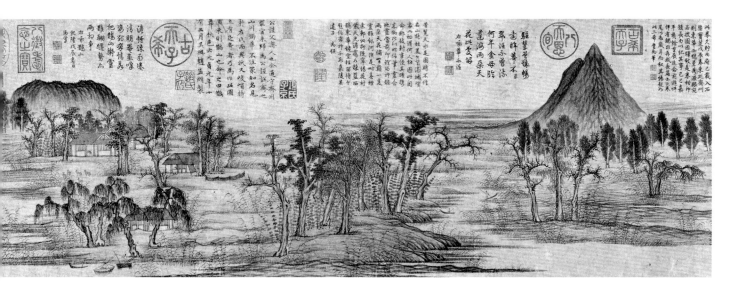

鹊华秋色图（局部）元 赵孟頫

　　赵孟頫（子昂）是一位过渡性的人物，他是封建
贵族，竭力鼓吹复古，认为绘画应该以唐、宋为师。董
其昌曾恭维他的《鹊华秋色图卷》说："有唐人之致而
去其纤，有北宋之雄而去其犷。"（傅抱石语）

孙王蒙也不感兴趣。他们认为绘画应该抒发自己的感情和意志，所以形式则采取水墨
淡彩，内容则最亲切的是山水。后世称为元代四大家的黄公望、王蒙、倪瓒、吴镇，
全是水墨画家，同时是山水画家。

　　元代封建朝廷对人民的统治是十分残酷的，他们把国人分为"蒙古人"、"色
目人"、"汉人"、"南人"（指黄河以南及南宋遗民）四种人，而南人是最低
的一等。元代——代表时代的——四位画家，都是距长期反抗封建统治的中心临
安（杭州）不远的"南人"（黄是常熟人，王是吴兴人，倪是无锡人，吴是嘉兴
人）；他们在绘画上所以会产生剧烈变化，我想是容易理解的。山水画的头等任
务，原是描写我们可歌可颂的伟大的祖国河山，当元代统治者施行残酷统治的时
候，谁不痛恨河山的变色，谁不爱护自己的田园庐墓。反映在他们的画面就必然是
采取水墨、山水的道途。

八 山水画的卓越成就

明代王世贞曾说过："山水：大小李（唐李思训、李昭道父子）变也；荆、关、董、巨（五代荆浩、关仝、董源、巨然），又一变也；李成、范宽（北宋），又一变也；刘、李、马、夏（南宋刘松年、李唐、马远、夏圭），又一变也；大痴、黄鹤（元黄公望、王蒙），又一变也。"（王世贞《艺苑卮言》）我认为在某种意义和某种程度上说，这段话是相当符合中国山水画发展的真实情况的。

根据现存的传为展子虔《游春图》的卓越成就，我们似乎没有理由怀疑李思训、吴道子在"大同殿"壁所画嘉陵山水的时代意义，虽然今天仅仅空存着文字资料。王维是没有到过四川的，他晚年住在陕西蓝田的辋川，最爱那"漠漠水田飞白鹭，阴阴夏木啭黄鹂"的积雨，和"返景入深林，复照青苔上"的斜阳，可惜的是"清源寺"辋川山水的画壁，早已无存。不然的话，这位诗人兼画家的大师杰作当为唐代中期中国山水画生色不少。

董源是"淡墨轻岚"的发展者，画的都是建康（南京）附近诸山，和他的弟子巨然，都精于表现光，尤其是江南水乡的气氛，这是中国山水画最困难、最可珍的一件事情。所谓"江南董源僧巨然，淡墨轻岚为一体"（宋沈括《图画歌》，《佩文斋书画谱》引），我看多半指的是这一点。作为他的《平林霁色图卷》，据我看来便是"一片江南"的充分证明。

粗粗地说来，中国北部山岳，多为黄土地带的岩石风景，树木稀少，和长江流域特别是长江的中下游不同。我们看宋代郭熙、李成、范宽和李唐的山水画，和董源的作品比较一下，他们所描写的多是四面峻厚、充满着太阳光的干燥的北部山岳，和董源《平林霁色图卷》草木葱茏、拥翠浮岚的山水有着基本的不同（李成所以工写寒林窠石，是有道理的）。郭熙曾概括地提出过几座北方名山的特征，说"嵩山多好溪，华山多好峰，泰山多好主峰"（郭熙《林泉高致》），可见北方的山水是以峰峦见胜。但南部特别如扬子江中下游的山水，却和北部不同，崇山峻岭比较少，一般说是平畴千里、茂林修竹；山水画是最适于横卷形式和平远构图的。

在宋代山水画获得普遍重视的形势下和山水画家积极地劳动之下，以平远为基础的山水描写有了较突出的表现。我认为这种发展是比较正确的、比较科学的。最工平

远山水的宋迪创造了八种主题，即"平沙落雁、远浦归帆、山市晴岚、江天暮雪、洞庭秋月、潇湘夜雨、烟寺晚钟、渔村落照，谓之八景"（宋江少虞《皇朝事实类苑》，《佩文斋书画谱》卷五十引），大大丰富了平远山水画的主题，并启发了不少的山水画家。请看看八景的画题，不难想象宋代山水画家们的表现能力和艺术成就到了什么境地。原因之一是宋代的画家不像后世——特别元代以后——的分工那样孤立，至少是人物、山水，或山水、花鸟各体并精的，所以能够产生并发展像八景那样所描写的景色（从时间说，"山市晴岚"之外几乎全是下午六点钟以后）。这是一件简单的玩意儿么？老实说，中国绘画的工具和材料，今天讲来，还是很不够，它们的性能，还是有一定的局限的，可是画家们高度的智慧和艺术修养，却是无限。宋画——尤其山水画的画面，都是美的原动力的集中，动人心魄脾的佳构。

米芾和他儿子友仁的山水画，在中国山水画的发展中是别树一帜的。所谓"米家山水"给我们的印象是善于表现风雨迷蒙的景色，峰峦树木多半由"点"而成。这种画法，有不少人怀疑它，甚至讥讽它，所谓"善写无根树，能描惰懂山"（明李日华《六研斋笔记》），你看，真的山水中哪有这么一点一点的？我们可以分别来谈谈：首先我们应该肯定米家山水的表现是有一定的进步意义的，例如关于"云"（或水）的描写，它打破了像工艺图案那样用线条表现云的轮廓而采用比较接近自然的水墨渲染的方法，这在当时，实在是一种新的表现方法。其次，他们的画面并不是完全由点来构成，实际是轮廓、脉络非常真实，非常清楚，"点"（即所谓米点）只是用来表现一定程度的水分的。同时，他们又善于用绿、赭、青黛诸种色彩，如米芾的《春山瑞松》，的的确确就是春山。他们这种表现的技法的形成，无疑是由于真山水的启发。就米芾说，他曾久居桂林，而"桂林山水甲天下"，很可能是由于桂林山水的影响。他四十岁以后才移住镇江，北固、海门的风景又和桂林相仿佛。他自题《海岳庵图》——是他最得意的作品之一——说"先自潇湘等画境，次为镇江诸山"，可见桂林的风景是他印象甚深、念念不忘的。董其昌曾携米友仁《潇湘白云图卷》游过洞庭湖，"斜阳蓬底，一望空阔。长天云物，怪怪奇奇，一幅米家墨戏也"（董其昌《容台集》，《佩文斋书画谱》卷八十三引）。

赵令穰、赵伯驹、王希孟诸家的青绿重色的山水，发展了从展子虔、李思训、李

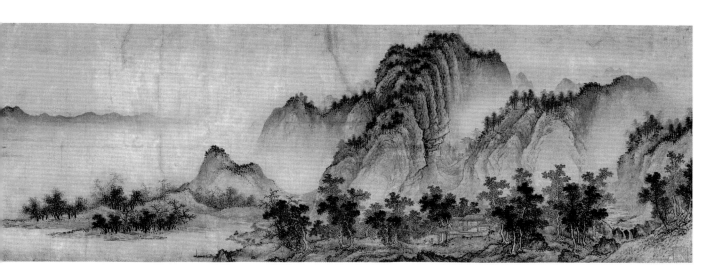

平林霁色图卷（局部）五代 董源

　　董源是"淡墨轻岚"的发展者,画的都是建康（南京）附近诸山,和他的弟子巨然,都精于表现光,尤其是江南水乡的气氛,这是中国山水画最困难、最可珍的一件事情。所谓"江南董源僧巨然,淡墨轻岚为一体",我看多半指的是这一点。作为他的《平林霁色图卷》,据我看来便是"一片江南"的充分证明。（傅抱石语）

昭道以来的以色彩为主的优秀传统。特别是赵伯驹那一手处理大场面的本领（人物和山水）,画史上是少见的。他的《江山秋色图卷》（故宫博物院藏）和王希孟的《千里江山图卷》（故宫博物院藏）,都是较突出的典型作品。他们体会了祖国锦绣河山的雄壮美丽,气象万千;传到千百年以后的今天,水光山色还是那样青翠欲滴。质重性滞的矿物性的颜料,控制得那么调和,真叫人佩服得五体投地。尤其值得注意的是天空和水面,两幅全用青的颜色（类似"二青"）描绘而成。这样的表现,前面曾提到的顾恺之《画云台山记》中,已经有过同样的设计。可见他们是一面继承了优秀的传统,一面更结合着深入的观察,在高度的技术之下表现了惊人的业绩。

　　马远、夏圭是成长于杭州（临安）的画家,大致说,他们山水画面上描写的主要对象是杭州附近的山水。由于他们主要的表现形式是以水墨苍劲为主,在当时还是一种比较新鲜的作风。他们的画往往一幅之中近景非常突出,聚精会神地加以处理成为画面最主要的部分,也是最精彩的部分;而远景则较轻淡地但极其雄浑地使用速度较高压力较大的线、面来构成;因此画面的感觉特别尖锐、明快而又富有含蓄。马远的《寒江独钓图》,是一件小品而为举世称赏的,广阔的天地间,仅有一叶扁舟,我们绝不觉得单调,相反的使人有浩浩荡荡、思之不尽的境界。《长江万里图卷》是传为

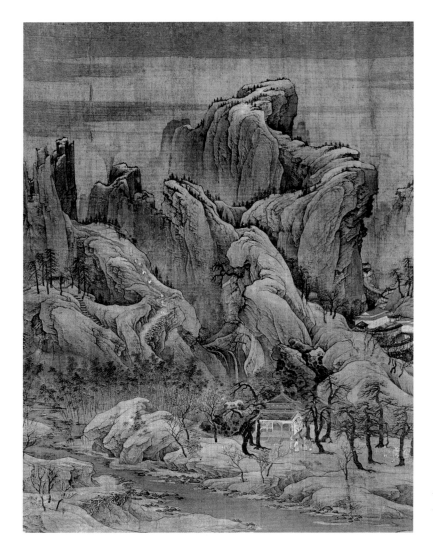

江山秋色图卷（局部）宋 赵伯驹

赵令穰、赵伯驹、王希孟诸家的青绿重色的山水，发展了从展子虔、李思训、李昭道以来的以色彩为主的优秀传统。特别是赵伯驹那一手处理大场面的本领，画史上是少见的。(傅抱石语)

夏圭的剧迹，也是世界性的名作，由于它的规模惊人（这是指的前故宫博物院所藏的那一帧），给人的印象是特别深的。这幅伟大的作品，和前面曾经提过的张择端的《清明上河图卷》，有几点是共同的。从它们的使用形式看，都属于长卷形式，从它们的内容看，都是南宋时代人民所深切关心的"汴京是故都，长江即天堑"的问题。因此，两幅作品的模本特别多（据厉鹗《南宋院画录》，夏圭《长江万里图卷》就有多种不同的本子），这充分说明了南宋时代广大人民是爱好描写他们最关心的现实内容的作品的。就《长江万里图卷》看来，这个主题的创作，并不自夏圭开始，据文献资料，夏圭的所作也并非实境的描写（话是这么说，自然主义者坐飞机去画，也不可能的），他是继承了过去山水画大师们热爱祖国河山的优秀传统——巨然、范宽、郭熙都画过《长江万里图》——发挥现实主义手法结合爱国人民的思想感情，经营成图

踏歌行 宋 马远

　　马远、夏圭是成长于杭州（临安）的画家，大致说，他们山水画面上描写的主要对象是杭州附近的山水。由于他们主要的表现形式是以水墨苍劲为主，在当时还是一种比较新鲜的作风。（傅抱石语）

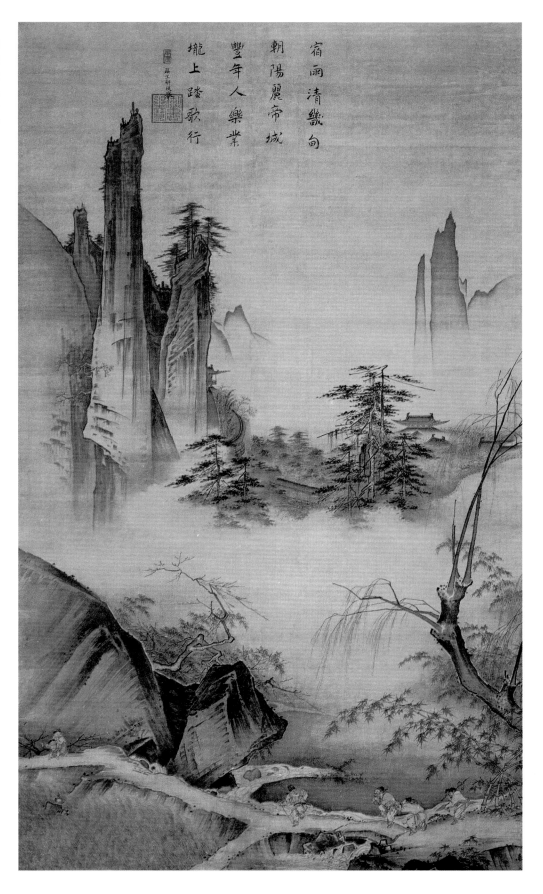

宿雨清畿甸
朝陽麗帝城
豐年人樂業
隴上踏歌行

的。原作大约成于绍兴（1131—1162）年间（可能不止一本），那时正当和议已成，封建统治阶级认为"天下太平"的时候。所谓"太平"就是指金人的铁蹄不会渡过长江来，因为长江是"天险"，是封建统治唯一的安全线，那么夏圭的奉命而作不是没有原因的，"良工岂是无心者"，"却是残山剩水也"（钟完《题夏圭长江万里图》，见郁逢庆《续书画题跋记》）。

南宋亡于1279年，赵孟頫在1303年（大德七年）画了一帧《重江叠嶂图》。所谓《重江叠嶂图》，仍以表现关怀的长江为主要内容。我们一读元代虞集"昔者长江险，能生白发哀"的两句题诗，对这位充分暴露了封建贵族弱点的作者，真是不无感慨系之。在绘画上，赵孟頫原是一位不只以山水见称的画家，他的人物和画马都负盛名。虽然如此，但也遗留了描写山东境内有名景色的《鹊华秋色图卷》。

黄公望是一位对后世山水画影响最大的画家，常常携带纸笔到处描写奇异的树木，认为如此才"有发生之意"（黄公望《写山水诀》，《佩文斋书画谱》引）。他久居富春山，创作了有名的《富春山居图卷》。这幅画，在清朝曾因"刘本"（明代刘珏所藏的）、"沈本"（明代沈周所藏的）的不同，伤过乾隆的脑筋，可是两本都着重地刻画了江山钓滩之胜和富春江出钱塘江的景色。现在我们倘若过钱塘江乘汽车到金华去，凭窗而望，西岸的山水就极似他的笔墨。传世的名作，除《富春山居图卷》外，还有《江山胜览图》、《三泖几峰图》和《天池石壁图》，都是从实景而来的杰作。

王蒙的画本，则在杭州迤东的黄鹤山。黄鹤山从天目山蜿蜒而来，虽不甚深，而古树苍莽，幽涧石径，"自隔风尘"（日本·纪成虎《宋元明清书画名贤详传》卷二）。他是倪瓒最佩服的一位画家，"王侯笔力能扛鼎，五百年来无此君"（倪瓒《题王叔明岩居高士图》），没有再可说的了。董其昌曾在他的《青卞隐居图》（现藏上海博物馆）写上了倪瓒的诗，并题为"天下第一王叔明"。这幅画的树石峰峦，充分地表达了自然的质感，而又笔笔生动，图画天成。我常常想，他和黄公望的作品，为什么能够统治以后为数不少的山水画家而成为偶像？实在不是偶然的。

倪瓒和吴镇，从他们的作品论，使人有"不期而至，清风故人"之感。特别是倪瓒，他在中国画史上也是别树一帜的。他画山水极少写人物，而所写的又多是平远的

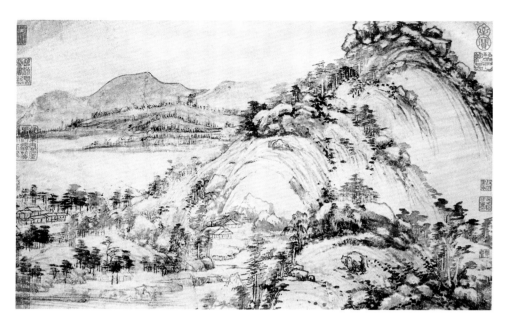

富春山居图 元 黄公望

黄公望是一位对后世山水画影响最大的画家，常常携带
纸笔到处描写奇异的树木，认为如此才"有发生之意"。他久
居富春山，创作了有名的《富春山居图卷》。(傅抱石语)

坡石，枯寂冲淡，寥寥几笔。我们不必研究他为什么如此画，只看他自己坦然说过的
"余之画不过逸笔草草，聊以写胸中逸气耳"，便不难从这几句话里去索解。他是生
于元代（1301年，大德五年）而死于明代（1374年，洪武七年）的人；明初的元杰题
他的《溪山图》有两句诗可以帮助我们的理解，即："不言世上无人物，眼底无人欲
画难。"以他这样的一位山水画家，只有摆在正确的历史观点上才有可能给予正确的
评价，难怪明代以后不少的画家们形式主义地来学他都碰了壁了。吴镇的作品，某
点上是和他不同的，也是和黄公望、王蒙不同的。但他的山水画特点在于表现了一
种空灵的感觉，空气中好像水分相当浓厚，真是"岚霏云气淡无痕"（倪瓒《清閟
阁全集》卷七《题吴仲圭山水》）。他是嘉兴人，有名的南湖烟雨，若说丝毫没有
关系，恐怕是不现实的。他又最喜欢、也最精于墨竹，墨竹是中国绘画传统中具有
特殊成就而且是人民所喜闻乐见的一种绘画，就他的墨竹作品来看，很少画败竹而
多是欣欣向荣、生气甚盛的新竹。有句老话是"怒气写竹"，我以为在他说来，这
句话的解释，一半属于形式、技法，重要的一半，还应该属于思想感情。

随着元代水墨、山水的发展，中国绘画的整个面貌也随着起了相应的变化。如大
家所周知的，宋代以前的绘画，一般是不加题署或是仅仅在树石隙处题署作者的姓
名和制作的时间。到了元代，由于现实的影响使作者不能不进一步提出更高的要求

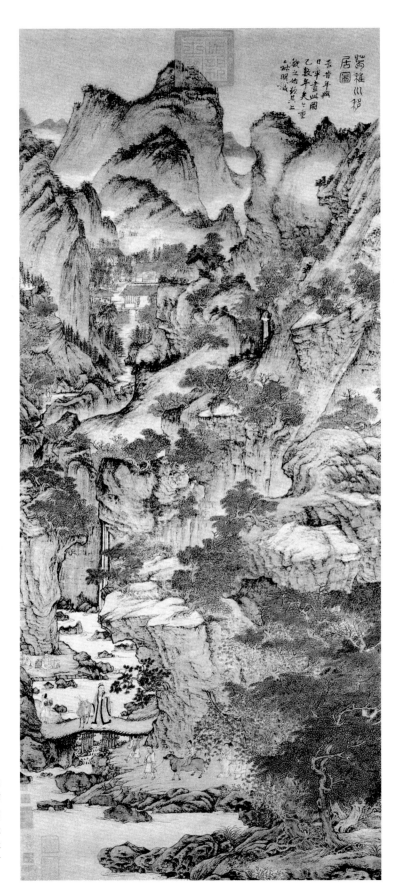

葛稚川移居图 元 王蒙

　　王蒙的画本，则在杭州迤东的黄鹤山。黄鹤山从天目山蜿蜒而来，虽不甚深，而古树苍莽，幽涧石径，"自隔风尘"。他是倪瓒最佩服的一位画家，"王侯笔力能扛鼎，五百年来无此君"，没有再可说的了。(傅抱石语)

来，因而画面上所体现的，不只是孤立的形象，而是必须这样——绘画、文学（诗、跋）、书法有机的——一个内容极其丰富的所谓"三绝诗、书、画"的艺术整体。这任务，元代是胜利地完成了的。四家都是精于诗而同时都是善于书法的，突出的如倪瓒，如吴镇（黄公望、王蒙这方面自也有深邃的造诣，比倪、吴在这方面的影响较巨），他们的诗和他们的书法，都是和他的绘画不能分开的。这种把和绘画具有血肉关系的文学、书法，作为一个完整的艺术品来要求来创作，使主题思想更加集中、更加突出和更加丰富起来，应该是中国绘画优秀传统的特殊成就。明、清以后，又有新的发展，在绘画、文学（诗、跋）、书法之外，还要加上篆刻（印章），就是"四绝"了。

明代（1368-1644）初叶以后，大抵仍是属于所谓"文人画"的范畴。沈周、文徵明、唐寅、仇英四家，除仇英的技术系统是工笔重色、系统继承宋代而外，其余都是以水墨为主的。同时，也基本上开始了以"卷轴"为师——即盲目追求古人的倾向。虽然，文、沈、唐、仇四家，毫无疑问，他们是各有千秋的。

明末清初之际，中国山水画形式主义的倾向开始严重起来，如上所述，画家们所追求的是前人的作品而不是现实的真山水了。"四王"（王时敏、王鉴、王翚、王原祁）的所以形成也说明了一定的情况。这并不等于说中国绘画的现实主义传统从此中断，不过它们的发展遭受到形式主义者们的严重阻碍，却是无可争辩的事实。我们知道，有不少的画家向形式主义者进行了顽强的斗争，有不少的画家虽在严重的形式主义的影响里，仍然坚持着优秀的现实主义传统，努力地进行创作，而留下了不少精彩的重要作品。

明初有位以画华山得名的画家王履，他在《华山图序》（现藏上海博物馆）里很尖锐地批判了所谓"写意"（主要是山水画家），说"意在形，舍形何所求意？故得其形者，意溢乎形，失其形者，形乎哉？画物欲似物，岂可不识其面？"（王履《华山图序》，《佩文斋书画谱》卷十六引《铁网珊瑚》）这是针对盲目的打倒形似、追求"写意"的恶劣的形式主义倾向而提出的。像他画华山："……苟非识华山之形，我其能图耶？"（同上）他这样坚持从现实出发来画华山是正确的，可是形式主义的倾向明初已经抬头，所以他在《序》的最后好

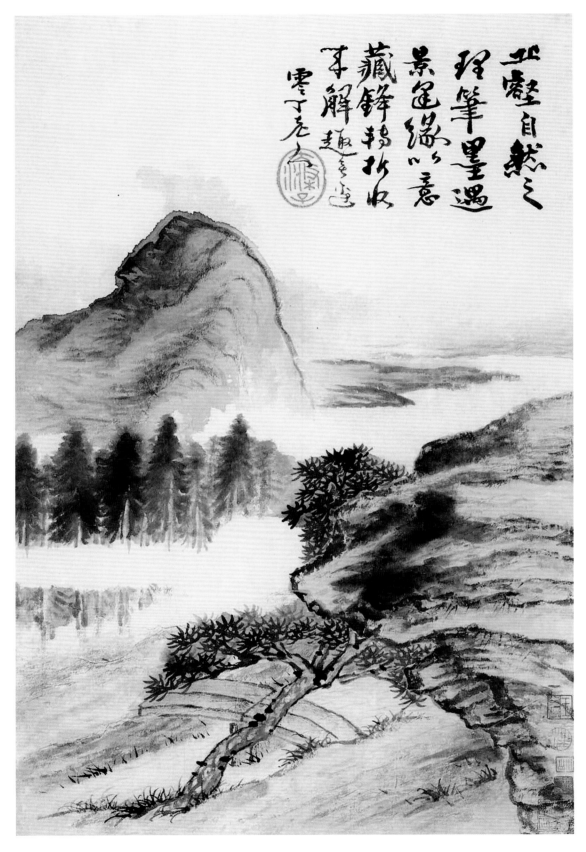

山水图　清　石涛

似指着《华山图》厉声地叫着："以为乖于诸体也，怪问何师？余应之日：吾师心，心师目，目师华山！"

明末清初杰出的山水画家很多，如梅清、石涛的描写黄山，萧云从的描写太平山水，都在中国山水画史上贡献了精彩的一页，特别是石涛对形式主义者的斗争是值得大书特书的。他看不起当时一班陈陈相因、亦步亦趋的画家，在他的题画诗跋和《苦瓜和尚画语录》中常常痛快地骂他们一阵。他认为绘画（笔墨）是应当追随现实（时代）的，传统（古）是必须变（化）的。可惜保守的人太多了。拿石涛的话说，真是"具古以化，未见夫人也"（石涛《苦瓜和尚画语录》）。传统（古人）是要学习（师）的，却万万保守（泥而不化）不得。他无限感慨地说道："古人未立法之先，不知占人法何法？古人既立法之后，便不容今人出古法？千百年来，遂令今人不能一出头地也。师古人之迹而不师古人之心，宜其不能一出头地也。冤哉！"这一段话不啻为形式主义的画家们写照。确是"冤"得很。他最爱游山水，尤爱黄山的云海，"黄山是我师，我是黄山友"，是他题《黄山图》的起句。他中年以后多在扬州，甘泉、邵伯一带的景色，也往往对景挥毫收之画本。他的作品上有一颗最常见的印章，刻着"搜尽奇峰打草稿"七个字。

太平天国革命军队是一百年前（1853）的三月十九日攻入南京的。1951年南京堂子街发现了太平天国某王府的壁画约二十幅，这些壁画是以水墨淡彩的方法画在石灰壁面上的。有花鸟、走兽而以山水较多。山水画壁中，有一幅以"望楼"为主题，把当时革命军事上重要的建筑物（望楼）矗立在长江的南岸作为全画的中心，江边上画了许多军用的船只，船樯上飘着太平天国的旗帜，江中还画了三只船，扯满了篷，顺风向下游驶去；充分体现着革命秩序的稳定和革命首都的巩固。这是一幅伟大的现实主义作品，使我们认识到中国绘画的现实主义的优秀传统。太平天国革命时代，是中国绘画形式主义最嚣张的时代，然而以"天京"（南京）为中心的画家们，却发挥了高度的拥护革命的热情，继承了现实主义的传统，把造型上极难处理的高层建筑——望楼作为壁画的主题，为中国绘画现实主义的优秀传统创造了极其光辉的范例。

傅抱石山水、人物画论摘选

国画传统

中国绘画的优秀传统，有几千年的历史，遗产也特别丰富。它具有丰富的人民性和现实主义精神。它出色地创造了对于"形象""光线"和"空间关系"的独特处理"形式"。这种"形式"是中国人民思想感情的产物。中国人民以自己的造型艺术的形式来表达自己的思想、感情和意志，认为是值得自豪的一件事情。而且中国造型艺术形式已构成了世界文化优秀的一部分，也可以说是中国人民对世界文化的贡献。

——《中国绘画史的新页》

传统是发展的，日新月异的，随着时代、社会的发展而发展。在每一个发展过程中，它总会是继承着过去的某些优秀部分，而加入某些时代必需和其他进步的部分。

传统本身，由于通过长时期的考验（历史的、人民的）而继承发展下来，其中就富有人民性和现实主义精神的一面，这是主要的。

我国古代艺术家们的优秀业绩，一方面高度地概括了生活里最重要的（本质）东西，比生活的实际更集中，更美，更足以感人；而另一方面，又处处从现实着眼，充分发挥绘画艺术的性能。

——《关于中国画的传统问题》

构成中国画的基本条件：

一、中国画是完全根据线条组织成功的，无论是山水、花卉，还是人物里面都是线条，即是古人所谓的"笔"。线条是中国画最显著的基本条件，这在中国画史上可以找出充分的证明。

二、中国画以墨为基本，与水彩画油画等以色彩为基本专题不同。当然中国古代的画，也有着重着色的，如同现代画一样，但主要的还是墨，纵然看到点颜色，也极

石涛上人像

　　石涛是傅抱石一生的偶像。此幅布局壮阔，墨彩淋漓，画家以独创的"抱石皴"，在破笔散锋狂放的笔触之下，随意挥洒，法随心生，不拘一格。山石以淡赭色渲染，只在背阴处略着花青，以分阴阳，而丛树则罩以花青，凸显"苍翠耐人留"的意境。凭借浓重的渲染，将线、皴统一起来，将强烈的个人情感融入画中。

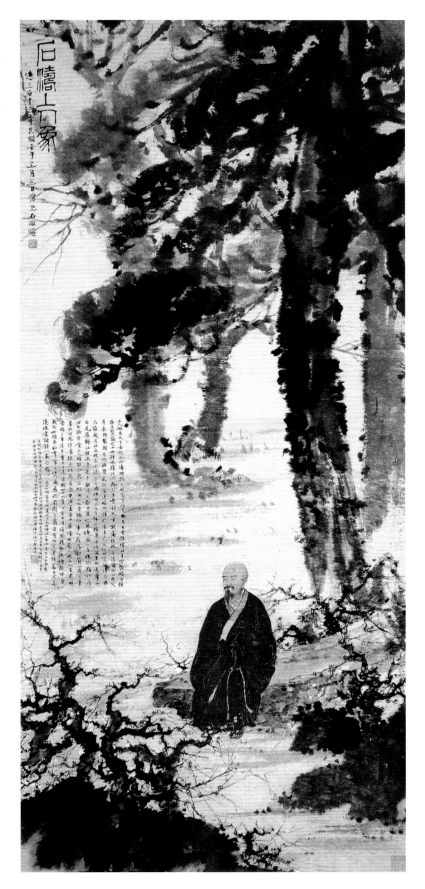

稀淡，墨在中国画是当作一种非常复杂和非常珍贵的东西的。所以古人有"墨有五彩"、"泼墨成沈"、"惜墨如金"一类的话，可知其重要性了。

三、中国绘画上的色彩，虽然有一个时期极被重视，可是千年来它渐渐褪落，没有和墨一样的重要，在构成中国画的条件中，颜色已不是主要的条件。

四、中国画是画在什么物质上面？这是与其他国家不同的。自安徽的宣纸被认为是书画的最优良的材料而普遍以后，宣纸就成了决定中国画最重要的东西。几百年来中国画样式的形成，多少被它支配了。

五、中国画的工具，也是特别的……自采用纸绢，毛笔就成了惟一的工具。

六、中国画的形式。第一是可以悬挂的，像一般俗称中堂、单条、横披之类，这些东西可以卷挂。第二是可以卷而不能悬挂的，如手卷是只能摊开来看的。第三是册页式的，有八开十二开等的不同，这种至今仍为人所爱的，其他如扇子之类也是我们所特有所习见的。

七、中国画的题材是什么？中国画与西洋画不同，西洋画是画苹果风景人体之类，中国画是以人物、山水、花卉为主。

根据上面的考察，可知凡是用纸、笔、墨或淡色所作的画，可以卷或挂的，内容以山水花鸟居多，这些东西再加起来就等于中国画。

观瀑图

中国画的精神：

甲、超然的精神

第一，中国画重笔法（即线条）。中国人用毛笔写字，作画也用毛笔，书画的工具方法相同，因此中国书画是可以认为同源的。中国的画和字是这样结成了不解之姻缘，它们同根同源，这是中国绘画超然的第一点。

第二，中国画重气韵。谢赫的气韵之说，最初的含义或是指能出诸实对而又脱略形迹，笔法位置一任自然的一种完美无缺的画面，这是中国绘画超然的第二点。

第三，中国画重自然。中国几千年来，以儒教为中心。虽然儒教思想在政治上非常深厚，但是，促成中国艺术之发展，和孕育中国艺术之精神的应该是道家思想。士大夫之崇尚自然，应该相信是山水画发达之原因，同时也是道家思想发展中之美景了。我个人还有一个偏见的看法，中国人如果永远不放弃山水画，中国人的胸襟永远都是阔大的，这是中国绘画超然之第三点。

乙、民族之精神

中国画重人品，重修养，并重节操。这种重修养，重人品的条件，本是中国画一贯的精神，尤其在北宋以后特别抬头。这东西，西洋画家看起来也许不以为然，但在中国却变为衡量之标准。

丙、写意的精神

中国画画一个人，不只要画外表，而是要像这个人的精神，一般人所谓"全神气"，即是要把这人的精神表达出来。所以中国画要画的不是形，而是神。不是画得精细周到，而是要把握每一个特殊的重点。画人不一定要画眼睛，他需要删削洗练，使画出来是精彩的东西，缺一笔不可。不必细细去描，换句话说，它不是要说明这个东西，而是希望用最简练的手法来代表这个东西。这种写意的精神，我个人认为是产生于中国画的工具材料尤其是中国人的思想。因为中国的绢纸笔墨，只能够写意，也最适宜于写意。

——《中国绘画之精神》

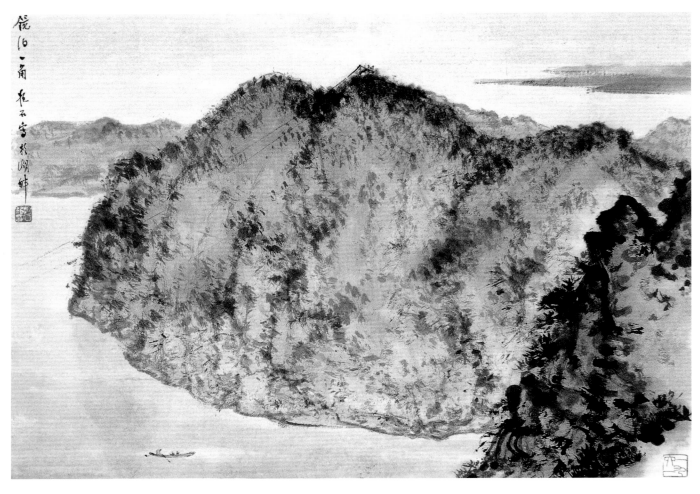

镜泊一角

中国绘画在两千年以前的前后，即在"线"、"色"、"墨"的运用，尤其是"线"的运用上有着相当圆浑清新的发展。

伴着"线的发展"而起的"格体笔法"也同样造成了独特的民族的最初形式。

——《中国绘画"山水""写意""水墨"之史的考察》

以画像石为主的汉代绘画，它在中国古代绘画研究上，大约有四点重要性：第一，这些人物为中心的题材，是中国最古、人们习见的题材；第二，年代非常明了；第三，表现了汉代画家熟知的历史传说，及根于道家的不可思议的想象力；第四，对于构图的创作，已知道自然的限制，而能予空间以恰到好处的布置。

——《中国古代绘画研究》

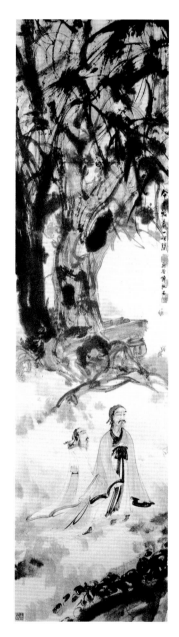

今古输赢一笑间

　　傅抱石的人物画总是高古雅逸，诗情画意。画中人物衣褶上的用笔，十分流畅自然，是严谨和潇洒的和谐结合，风格独特，具有很强的现代感。

　　我们从这本书（南齐谢赫的《古画品录》）中可以看出中国画最初的精神——所宗的"格体笔法"，当时已经达到了饱和点。这不仅是理论上显著的事实，实际自当时的社会意识研究，也有使纯写实的制作，不能不转变的原因存在。这种转变，到了第九世纪，真好像决了长江大川，一泻而汪洋恣肆，滂沱万里，谁也阻遏不了。这种转变给予后来的影响，我们可以从三方面加以考察：在画体上，由以道释人物为中心的人物佛像的描写，渐渐趋同大自然的酷好，因而招致"山水"画的抬头；在画学上，由注重格体笔法的写实画，渐渐趋向性灵怀抱之抒写，因而使写意画的旗帜逐渐地鲜明起来；在画法上，由"线"的高度发展，经过"色"的竞争洗练而后，努力"墨"的完成。这三者的混合交织，相生相成的结果，便汇成了至少可以说第十世纪以后民族的中国绘画的主流。即是：中国绘画乃循"山水"、"写意"、"水墨"的轨迹，向前推进，达到其崇高的境界。

——《中国画画思想之进展》

　　中国画论，草创于晋之顾恺之而具体于南齐谢赫——六法论。千五百年来之六法精义，尚有待吾人之努力探讨，唐宋以后，稍笔墨者，无不借六法为护符，实则六法未尝明也。谢氏之伟大与六法论之重要，吾人最应认识为中国艺术之宝典，亦中华民族之光荣。

——《六朝时代之绘画》

中国画在两条不同的道路上，南宗北宗，作家画文人画——作不得已的进展。因为如此，到了南宋的时候，便大家都感到疲倦、乏味、牵强……而同时又想不出超越死范围的办法。于是南宗也好，北宗也好，自然地形成了一种"流派"而流派化。自元以后，固然稍稍换可换面目，但不过是文人画——假定南宗——更合乎传统的思想；把院体——假定北宗——打倒了而已。明代的文沈唐仇，清代的四王吴恽，谁又不是文人画流派化后的小流派化？缩短一点说，二百年来的中国画，都被流派化的文人画所支配。

——《民国以来的国画之史的考察》

中国古代山水画史的演进是：最初随着古代人民对山川（水）形象的广泛使用，特别显现于工艺雕刻壁画诸方面。到了汉、魏，深染道家思想的影响，已在绘画题材中与人物、畜兽分庭抗礼，各占一席；这是中国山水画的胚胎时期。晋室过江以后，社会思想与自然环境的浸淫涵泳，以色为主的山水遂告完成。自此至隋，山水画家有顾恺之、宗炳、王维、张僧繇、展子虔诸人，尤以顾恺之的《画云台山记》和展子虔的"青绿着色"为画学、画体的前躯，这是中国山水画的成立时期。盛唐以后，是中国山水画的发达时期。简言之：即中国的山水画，胚胎于汉魏，成立于东晋，而发达于盛唐。

——《中国古代山水画史的研究》

顾恺之、宗炳、王微三人把中国绘画从人物转移为山水的倡导。这个契机，我们极应该珍视它，应该认为这是中国绘画最重要的进展，尤其是关于画家修养的提示，奠定了中国绘画的特殊性。到了五代及宋，思想上是更加缜密，更加精粹，对于自顾恺之以来的"写实"，一变而为公开的鄙弃"形似"，从事"精神"和"性理"的宣扬。虽然这一期前半期的作品，还是相当谨严，而不久便叫出画家"人格"的重要。这打倒形似、崇尚品格的思想，经北宋名贤们的努力以后，于是使中国画家及其作品之伟大表现，乃得与民族精神同期消长。

——《中国绘画思想之进展》

秋兴

 高人隐士,是傅抱石爱描绘的题材,整个画面古拙而大气,充满诗意。笔法成熟,深沉流畅。画中人物的线条极为凝练,矜持恬静,超凡脱俗,秋日的树木以散锋之笔挥就显得斑驳有致,足见画家功力之深厚。

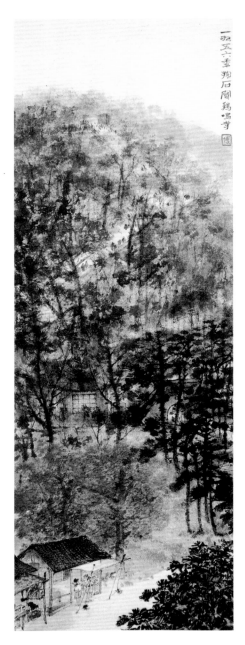

鸡鸣寺

　　此图是傅抱石的后期作品，把他所探索的表现新生活的山水又向前推进了一步，那种古典的精神，已完全被一种现代的风情所替代。

　　近来我常常喜欢把被人唾骂的"文人画"三个字来代表中国画的三原则。即：

　　1．"文"学的修养。

　　2．高尚的"人"格。

　　3．"画"家的技巧。

　　三原则其实就是中国画的基本精神。历代画人关于这种精神的呼导，可谓不遗余力，但过于偏重了第一和第二点——这是有时代背景的——所以画面上反造成了虚伪、空虚、柔弱和幼稚，八大山人遍中国，究不是正当的希望。可见技巧必须伴着"文"和"人"，始能完成它的最高使命。

<div align="right">——《壬午重庆画展自序》</div>

　　士人之画：1．境界高远，2．不落寻常窠臼，3．充分表现个性。

　　作家之画：1．面目一律，2．皆有所自勾摹，3．徒作客观的描绘。

　　还可以说：

　　士人之画，不专事技巧的讲求。

　　作家之画，乃专心形似的工致。

　　因此前者又叫做文人画，后者又称画工。我所希望的研究者，当然不愿意造成一个画工，画而为工，还有画吗？昔人评大年画，谓得胸中着万卷书更奇！是以胸中无书，即不能作画。尤其是士人之画，非多读书不可。否则不特画意不高，并不明画理。

画理的重要，没有学问的人不能明白，而觉其赘疣过甚。分明是同一布置的画面，而见仁见智，也大异其趣。在某一部分或某一笔之间，宛如临阵般严重，又宛如午夜般闲逸，又宛如处女般幽娴，又宛如勇士般雄伟，这类宛如……不明画理者，是"宛"然不如了。只会刻板的涂饰，无意义的挥洒，这是条线之遭际坎坷，把伟大的生命丧失。然一经落纸，非九牛二虎之力可挽回！或拾得一二佳制，揣意仿抚，但形虽似而神早非，究是蔑却画理而不学问的大关键，怎能颖悟深邃的画面呢？无怪茫然无措！

浅近地说：学问的范围有多广？岂是一人之力所能遍精？若不是抒发性灵的东西，不惟无用，反而致俗。譬如音乐、诗歌、小说……都应当多多阅读，以开心胸。而这又不是一朝一夕的功夫，一定要平素修养成了习惯，有"六合皆空，惟我为大"的境界。什么名利荣辱，绝不许杂半点于方寸之中。这样下过了一番勤奋，一方面使驾驭画面的能力，猛烈地增加，一方面使心境和画境，互为挥发，融化为一。那么一点一画，一草一木，一山一石，都间接接受学问的支配，臻于逸妙的峰巅。在笔墨的动作未停，胸中的丘壑即未尽，胸中的丘壑未尽，即学问的修养幽远。况且心愈用愈灵，学愈研愈精，这才使画面的生命，有了确固的保障。得了新的灌溉，发苗滋长，定是意中之事了！试看古往今来伟大的画人，哪个是目不识丁，胸无点墨之徒？我们假定为作画而学问，学问是决不止有助于作画的。

若有了高尚的"人品"，又有"学问"，即得了两个要素。

但有这样一个人，他的人品学问，都有相当的修养和造诣。在画面上总觉得意不逮笔，结果留下无穷的遗憾。当他画一山或一石粗成脉络的时候，心境中未尝不预有最高之希冀，笔舞墨飞，心得手应！方自竞然勤求钩染，哪晓得反因愈装饰而愈糟。或另一个人，三笔两笔，就能出精出神。是什么道理呢？呵！他不但缺少画理的知识，并且还没有画面的基本技能，他没有"天才"！

没有"天才"的画人，越画越坏，只有开倒车！

大概有天才的人，不知不觉中会流露一切的。这流露，自己实是莫名其所以然，或仅感觉得兴趣高一点罢了。就以写字而论，一个字的笔画程序是一定的，然而有天才的人他写一横，绝不等于其他的一横，一竖一点也是一样。不同的缘故在哪里

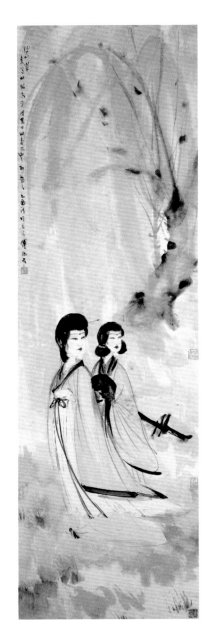

春光

此幅纯以水墨描绘的仕女画，线条细长而柔劲，轻重缓急与粗细把握恰到好处，衣纹转折处作弧形圆转，宽裙曳地，意趣盎然；人物作回眸之势，发髻高束，屏气静神。

呢？这是天机，岂容泄漏？不过一横一点之顷，天才者必不异样吃力，"吃力"是讨不到好。天才者也必不以为困难，"困难"可以使心手都受迟疑的束缚。这是天赋的特权，与生俱来的一种"力"。

——《中国绘画变迁史纲》

"三绝诗书画"虽然是句老生常谈，可是它体现了古代艺术家们所憧憬所追求的艺术境界，也体现了作者、读者一致的要求，我认为这一点是中国绘画的优良传统之一。它要求艺术家把文学、书法、绘画等不同表现形式的东西（当然，对作者是有共同的基础的）以绘画为中心使他们联系起来，逐步提高而成为一个完整体。

——《白石老人的艺术渊源》

中国艺术最基本的源泉是书法，对于书法若没有相当的认识与理解，那末，和中国一切的艺术可以说是绝了因缘。中国文字为"线"所组成，它的结体，无论笔画繁简，篆隶或其他书体，都可在一种方形的范围内保持非常调和而镇静的美的平衡。这是和别的民族的文字不同的地方……中国人在这相同大小的范围上面，凝神静观，可以透过与生俱来的欣赏力而对这不同的笔画发生无限的境界，无限的趣味，无限的新意。中国一切的艺术差不多都是沿这个方式进展。

——《中国篆刻史述略》

传统技巧的修习，若是没有附加的条件，我认为并不是画家之福，因为技巧固是画家所必备，但画家的全部基础不完全建立在技巧，这在中国画上是绝对不能忽略的问题。

——《《壬午重庆画展自序》

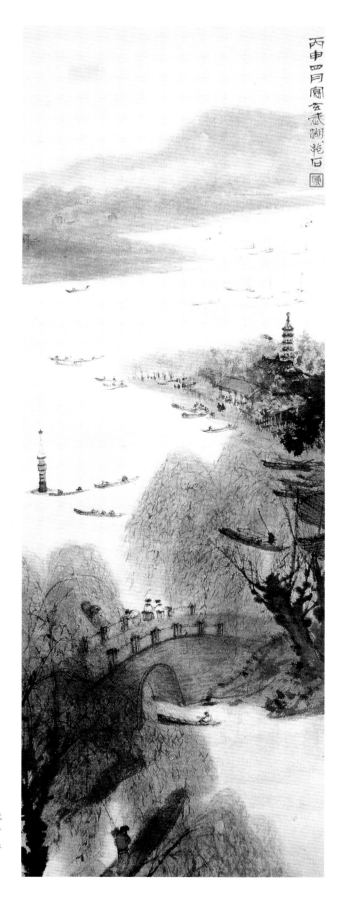

玄武湖

　　此图描绘早春的玄武湖在月光笼罩下的美丽景致，在构图上与西方的风景写生有相似之处。整个画面洋溢着月夜的宁静，安详与美丽。

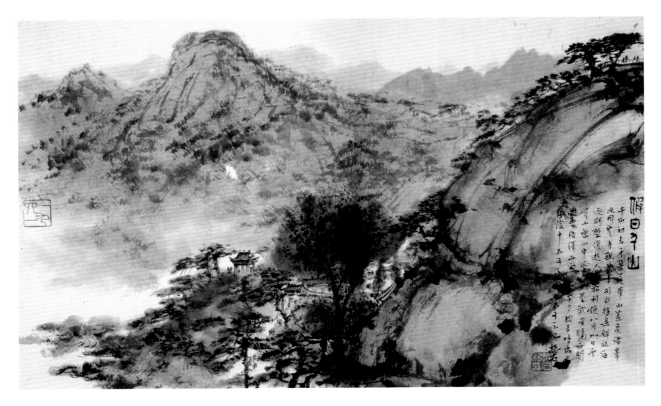

假日千山

　　描写山水秀美的景致，用笔潇洒，用墨酣畅，并将水、墨、色融合一体，尤其是作品中的墨色表现，浓墨处浓黑透亮，淡墨处秀逸而朦胧，蓊郁淋漓，气势磅礴。

国画创作

　　世间万物都有形，既有形，就有色，就有一个空间的问题——这形、色、空间关系的问题，就是构成造型艺术本质（语言）问题。对这个问题的态度和手法，很大程度上可以看作区别国家、民族的鲜明标志。

<div align="right">——《关于中国画的传统问题》</div>

　　画是有"理"有"性"的，并且要天才去灌溉。没有到过地狱，未尝不能画地狱变相。

<div align="right">——《中国绘画变迁史纲》</div>

　　工具和材料，其进步程度是决定造型艺术表现形式的关键。

<div align="right">——《中国的绘画》</div>

一草一木、一丘一壑，随处都是画人的粉本。

我的山水的制作中，大半是先有了特别不能忘的自然境界（从技术上说是章法）而后演成一幅画。在演变的过程中，当然为着画面的需要而随缘遇景有所变化，或者竟变得和原来所计划的截然不同……为适应画面的某种需要，而不得不修改变更一贯的习惯和技法，如画树、染山、皴石之类。个人的成败是一问题，但我的经验使我深深相信这是打破笔墨约束的第一法门。

我觉得百分之百地写真山水，原则上是应该成为山水画家共同努力的目标，现在有许多条件尚没有具备，倘若行之太骤，容易走入企望外的一个环境。同时中国画的生命恐怕必须永远寄托在"线"和"墨"上，这是民族的。它是功是罪，我不敢贸然断定，但"线"和"墨"是决定于中国文化基础的"文字"之上，工具和材料，几千年来育成了今日的中国画上的"线"与"墨"的形式，使用这种形式去写真山水，是不是全部适合，抑或部分适合？

拙作题材的来源，很显著地可以分为四类。即：

一、撷取大自然的某一部分，做画面的主题；

二、构写前人的诗，将诗的意境，移入画面；

三、营制历史上若干美的故实；

四、全部或部分地临摹古人之作。

构写前人的诗，将诗的意境，移入画面。这是自宋以来山水画家最得意的路线。诗与画原则上不过是表达形式的不同，除了某程度的局限以外，其中是息息相通的。截取某诗的一联或一句作题目而后构想，在画家是摸着了依傍，好似译外国文的书一样，多少可以刺激并管理自己一切容易涉入的习惯。同时，使若干名诗形象化，也是非常有兴味的工作……近世以来，唐诗宋词，尤为画家所乐拾。这似乎过于陈套的一条路线，说起原无甚稀奇，然它的好处是只要人努力去开发，并非绝不可收获得的。但若临以轻心，则一不留意，便陈腐无足观了。因为当前有这么一个似自由而相当不自由的题目，制作上的危险虽不怎么严重，如何处理它，是宜注意的。

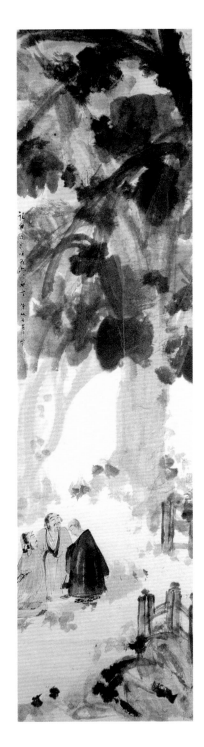

中国画的"线"要以人物的衣纹上种类最多，自铜器之纹样，直至清代的勾勒花卉，"速度"、"压力"、"面积"都是不同的，而且都有其特殊的背景与意义。画山水的人必须具备相当的人物技术。不然，范围必越来越小，苦痛是越过越深，我常笑着说，山水上的人物，倘永远保持它的高度不超过一寸，倒无甚问题，一旦非超过这限度不可的时候，那么问题便蜂拥而来。结果只有牺牲若干宝贵题材。我为了山水上的需要，所以也偶然画画人物。

我比较富于史的癖嗜，通史固喜欢读，与我所学无关的专史也喜欢读，我对于美术史画史的研究，总不感觉疲倦，也许是这癖的作用。因此，我的画笔之大，往往保存着浓厚的史味。

为了有时代性，重心多在人物，当我决定采取某项题材时，首先应该参考的便是画中主要人物的个性，以及布景、服装、道具等等。这些在今天中国还没有专门的资料。我只有钻着各种有关的书本，最费时间，就是这一阶段。

虎溪三笑

东晋时名僧慧远在庐山组织莲社，名士宗炳与诗人陶渊明均曾参与。慧远平日送客不过虎溪，然而在与宗、陶二人告别时，交谈甚契，不觉送过虎溪，守山虎大声吼叫，三人不觉相视而笑。这就是"虎溪三笑"的典故。这一题材在绘画史上颇受欢迎，傅抱石就多次画过。此图树石用笔奔放，人物刻画精致，正是傅抱石"大胆落笔，小心收拾"创作观的具体体现。水墨淋漓，浓淡相映成趣。

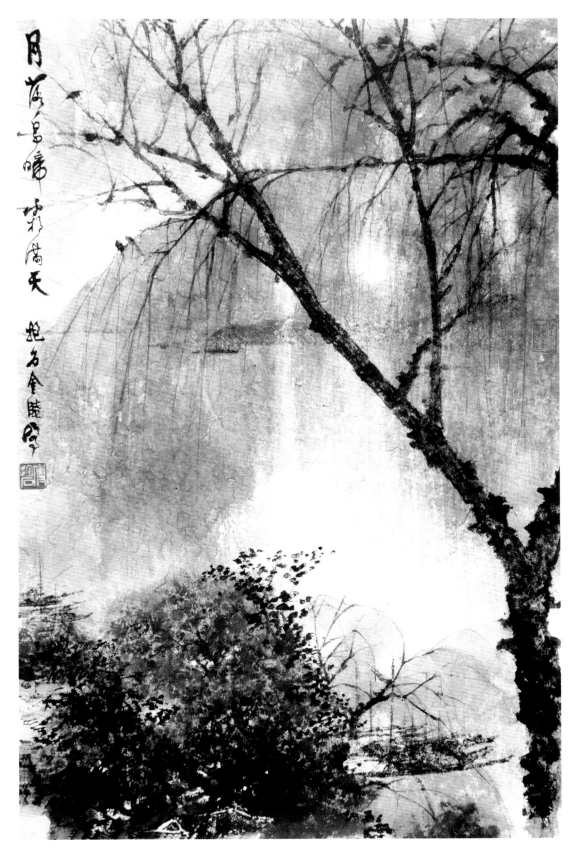

月落乌啼霜满天

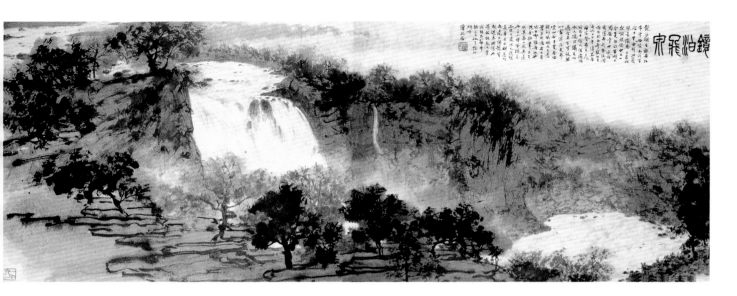

镜泊飞泉

　　此为傅抱石60年代初东北之行的画作，他曾称道
"兹游奇绝冠平生"。此作画出了北国飞泻而下的瀑
布宏大气势，笔墨精纯，浑厚华滋，雾气苍茫，大笔挥
洒，小心收拾。

　　我搜罗题材的方法和主要的来源有数种。一种是美术史或画史上最重要的史料，
如《云台山图卷》；一种是古人（多为书画家）最堪吟味或甚可纪念的故事或行为。
这种，有通常习知的，如《赚兰亭》、《赤壁舟游》、《渊明沽酒》、《东山逸致》
……题材虽旧，我则出之以较新的画面……

　　有些题材很偏，但我觉得很美，很有意思，往往也把它画上……

　　像《洗象图》一类的制作，是完全无依傍的，凭空构想，设计为图。还有的是前
人已画过的题材，原迹不传，根据著录参酌我自己若干的意见而画的。

　　关于明清之际的题材，在这次展品中，以属于石涛上人的居多。这自是我多年来
不离研究石涛的影响，石涛有许多诗往来我的脑际，有许多行事、遭遇使我不能忘记
……其中大部分是根据我研究的成果而画面化的，并尽可能在题语中记出它的因缘和
时代。

临摹之于画家的重要，是有限还是无限？现在尚很难定。不过我是喜欢临摹的，过去我每年总要临它几幅，而且多半是相当繁重的作品，如范宽、萧照、王蒙、沈周、周臣、石涛……诸家的名作，我都是喜欢临写——亦步亦趋地临写。我感觉对于我至少有三点好处：其一，可以帮助我对于画史画论的研究……其二，画家最忌的是变成无缰之马，信笔挥洒，自以为是。临人之作，便没有这样的自由，可借以收拾自己的放心。其三，观摩名作，只能达到画面之表而不能深入其里，最浅显的例子，像我们读一篇古文，看一遍必不如抄一遍。画也一样，临摹一过，则其峰峦渲染，树石安排，乃至一点一画，都直接地予我们以新的启示，累积这时候的失败，即是他日的把握。

每位画家都应该有他个人的传统习惯和擅长的那一部分（如笔、墨、色，或云、水、点景人物），而且应该力求既成技巧的发展，为达此目的，往往不惜牺牲其他一切，来培养和支持他的优点。这是无可置疑的，因为一树一石，要做到纯熟而有自己的面目的境地，决非偶然可得，必须历尽艰难，孜孜不停，始能运用自如。扩大点说，要想对于每幅作品均有自己的面目，那就更非易事。古人倾毕生精力，朝夕握管，是否有成，尚不可必。如欲掌握珍贵难得的技巧，实在足令一位画家终身不敢旁骛，假使在这方面的努力不够，是很危险的。

我是没有传统技巧的人，同时也没有擅长之点，我只觉得我要表达某种画面时，尽管冒着较大的危险，还是要斟酌题材需要和工具材料的反应能力，尽量使画面完成其任务……

当我决定了题材之后，继之便是构图。如何经营这一题材？人物位置，树石安插，这时候都紧张地揣摩着，或者无意识地翻翻书本（文字的或图版的），待腹稿的眉目稍稍出现，即忙用柳炭条在纸上捉住它。端详审度，反复于再三。在这一过程中，大约只可求大体上的某某数点，其余的细节是不能也不必决定的，于是正式描写，在半途认为不能成立的，我毁去它，有既经写完而仍不副我之所预期的，我也毁去它，毁了之后，这个题材就暂从缓议，把它搁在一旁，另外去经营另一题材。必须

等到相当时候，我脑中手中又在憧憬那失败过的题材时，再来一试，又要等待下次自然的机会了。

我心目中的一幅画，是一个有机的体。但我手中笔下的一幅画，是否如此呢？当然不是的。每次作画的时候，我都存在着一个目标来衡量我的结果。因此，在画面上，若感觉已到了恰如其量的时候，我便勒住笔锋，徘徊一下，可以止则就此中止。分明某处可以架桥，甚至不画桥便此路不通，我不管它；或者某一山、某一峰、某一树、某一石，并没完毕所应该的加工，也不管它；或者房子只有一边，于理不通，我也不管它。我只求我心目中想表现的某境界有适当的表现，就认为这一画面已获得了它应该存在的理由。

我认为画面的美，一种自感而又感人的美，它的细胞中心不容有投机取巧的存在，它虽然接受画家所加的一切法理，但它的最高任务，则绝非一切法理所能包办，所能完成！当含毫命素水墨淋漓的一刹那，什么是笔，什么是纸，乃至一切都会辨不清……我对于画面造型的美，是颇喜欢那在乱头粗服之中，并不缺少谨严精细的。乱头粗服，不能成自恬静的氛围，而谨严精细，则非放纵的笔墨所可达成，二者相和，适得其中。我画山水，是充分利用两种不同的笔墨的对比极力使画面"动"起来的，云峰树石，若想纵恣苍莽，那么人物屋宇，就必定精细整饰。根据中国画的传统论，我是往往喜欢山水云物用元以下的技法，而人物宫观道具，则在南宋以上。

我说过，我对画是一个正在虔诚探求的人，又说过，我比较富于史的癖嗜。因了前者，所以我在题材技法诸方面都想试行新的道途；因了后者，又使我不敢十分距离传统太远。我承认中国画应该变，我更认为中国画应该动……

——《壬午重庆画展自序》

什么是"意在笔先"呢？就是先要立"意"——首先应该考虑的是应该画什么？什么主题，内容是什么？把主题内容初步地确定下来，然后动"笔"，才去考虑形式、技法——怎样去画它的问题。一幅画从立"意"到动"笔"的全部过程里面，对画家说来，应该相当鲜明地经过这两个——酝酿和制作的阶段。很大程度上它们的主

东陵南望

次是相当分明的。先后是不容颠倒的。但必须注意，"意"和"笔"又是不容分割的完整体，是两者的高度统一。既具新"意"，又出以妙"笔"，"笔""意"相发，才有可能画出满意的作品来。

······

至于怎样去画它，乃是指的从现实生活中在酝酿、确定了主题内容之后，所考虑采取的形式、风格、技法的问题，也就是艺术处理的过程。这个过程，从一幅作品的样式构成来看，仿佛它是独立的、完整的一个处理过程。若是正确地予以理解，那末它不过仅仅是构成作品的一个重要的组成部分。因为它是从属并决定于主题、内容的需要和与之相适应的。绘画究竟是造型艺术的一种，它之所以成为绘画，就是依靠通过形象的艺术加工，其重要性是不待言的。古人为了画一株松树，尚不惜在深山幽谷中往来多少年。很显然，笔墨不高，还谈什么艺术呢？但是，它必须从生活出发，从主题内容的要求出发。仅仅认为只有掌握了传统的笔墨技巧遍走天下画什么也有办法，果真有此人的话，我想此公的笔墨，也就不容易提高了。

——《东北写生杂记》

少陵诗意

画家从生活、从自然中得到感受，得到激动，于是"胸中勃郁，遂有画意"，在胸中便形成了一幅画。这幅画虽是从眼中得来，却不等于生活中自然的再现，而是通过"胸中勃勃"——概括、提炼的结果。作为一幅画来说，比眼中的更为具体了。到了实际创作的时候，又必须通过当时的思想、情绪乃至笔墨等等条件的综合、变化，挥洒于纸、绢之上。这时候，意多于笔，趣多于法，所以"手中之竹"——即画上之竹"又不是胸中之竹"了。动人的作品，往往成功就在须臾。我们从形象上看，同是一幅画竹，而作者所赋予的思想感情则有所不同："写取一枝清瘦竹，秋风江上作渔竿"，这是一种写法；"若使循循墙下立，碎剪春愁满江绿"，这又是一种写法。

——《郑板桥试论》

刻画历史人物，有它的方便处，也有它的困难处，画家只有通过较长期的广泛而深入的研究体会，心仪其人，凝而成象，所谓得之于心，然后才能形之于笔，把每个人的精神气质性格特征表现出来。古代画家的这种创作方法，我认为很值得今天的画家们加以重视。

——《陈老莲<水浒叶子>序》

国画笔墨

在客观形体中，实际上并不存在"线"。"线"只是面与面的交界。人的头发，表面看是线，实际是缩小了的圆柱体。绘画中的"线"是画家主观想象创造出来的。中华民族很早就创造性地运用线条来造型，如始古的彩陶图案，晚周的帛画、墓室壁画和砖画等。后来绘画水平不断提高，发展成用彩色和水墨作画，但作为造型基础的线描，在中国画中一直沿用、发展、提高，从简单到复杂，从低级到高级。现代中国画对线条的运用要求更高，通过毛笔的灵活运用，如中锋、侧锋的变化，运笔的快慢、转折、顿挫，压笔力量的轻重以及墨的干湿浓淡，巧妙生动地表现出绘画对象的体积、空间、重量、质地、形状、动态。中国画的独特之处是对用笔用墨的要求极高。每幅画的艺术情趣全靠笔墨来体现。作为造型基础的线条，通过虚实、疏密、粗细、轻重、浓淡、长短等变化表现出笔墨形式的节奏、韵律感和笔墨情趣的艺术境界，作者的思想感情能够跃然纸上。中国画的线条有别于其他画种的线条，区别正在于此。中国画的笔墨技巧需要经过长期严格的训练才能掌握。

中国绘画从初始发展即与书法结缘。书画同源之说起源很早。中国绘画的用笔用墨均从书法中来，要求基本相同。中国书法的艺术形式是通过墨色轻重、笔划粗细、转折等来表现的。中国画与中国书法相同，沿用了墨线造型，运用墨线的浓淡、粗细，用笔的轻重、转折、顿挫等变化来塑造物体的形象。后来逐渐发展，通过水墨变化来表现物象的向背、凹凸等形象的变化，同时又通过墨线的轻重、疏密变化来表现画面的韵律和节奏，逐渐形成以墨的黑色为画的基调。宋代以后，中国画的水墨发展到极为成熟阶段，墨色的变化就更丰富了，追求"质有而趋灵"的境界。画家不仅用水墨去表现物象表面形象的变化，而且深入探索画境寓意的刻画，表现画面的意境和形式上墨韵节奏的变化，创造了水墨写意画，使"墨分五色"的要求得到更好的发挥。

以墨色作为中国绘画的基本色调是世界造型艺术中所特有的。它经过漫长历史演变和不断艺术实践而逐渐形成。在长沙一座楚墓中最早出土的一幅"晚周帛画"以及在另一座战国墓中出土的一枝"笔杆细圆精巧，长约五寸，笔锋长约五寸"的毛笔，都有力地证明我国在两千多年前的战国时代已经用毛笔写字作画，并且形成以"线

描"和"墨色"作为绘画的造型基础。后来中国画受到外来影响，丰富了色彩的表现，但并未改变以墨色为绘画的基调。从唐代的艺术品中我们可以明显地看到两种绘画的表现体系：一种以色彩为主的重彩绘画，以李思训为代表；另一种以吴道子为代表的是"行笔磊落，于焦墨痕中略施微染，轻烟淡彩"的"吴装"，便十分强调水墨的造型作用。王维的"画道之中，水墨为上"的主张正表现了当时对水墨的重视。到了宋代，无论是人物画还是山水画，水墨技法均发展到登峰造极的地步。

明代徐文长赞夏圭的山水卷说："观夏圭此画，苍洁旷迥，令人舍形而悦影。"评论董、巨的山水画为："江南董源僧巨然，淡墨轻岚为一体。"花鸟画中的"墨竹"、"墨兰"和"墨荷"更充分发挥了墨色在造型中的作用。墨色成为绘画中极为重要的造型手段。这是中国绘画独特之处。

中国画的渊源和发展特征与中国书法相同。唐张彦远在《历代名画记》中谈到吴道子用笔时说："国朝吴道玄，古今独步，前不见顾陆，后无来者。授笔法于张旭，此又知书画用笔同矣。"中国书法成为独立的艺术，这是中国民族所特有的。书法讲究用笔，起笔落笔都有一定规范，运笔转笔都有一定要求，不允许随便涂描添改。书法讲究笔墨韵采，气脉相连，正是"一笔而成，气脉通连，隔行不断"（《历代名画记》语）。中国画也相同，一枝毛笔在手，该如何握笔，如何落笔，如何运笔，徐疾转折都有一定路数，强调法度。中国画无论是人物、山水、花鸟的技法，实际就是用笔用墨的独特方法。这是历代绘画大师在师承前人的经验基础上，经过自身的创造经验的积累而成的。"有规矩始能成方圆"，用笔用墨就是中国画的规矩。这些看来简单的道理，实践起来却并不那么容易。一条衣纹，一片花叶，一个山头，要达到如意的墨色效果，绝不是一蹴而就的，必须长期锻炼，不断实践，掌握用笔用墨的基本功才能达到超象立形，依形造境，因境传神，达于心物交融，形神互映的境界。

用笔可分中锋和侧锋。中锋是指握笔与纸面成九十度直角运笔，笔尖在所画线条的中央。侧锋则是手腕转动使笔与纸面成一定倾斜度，即小于90度直角，笔尖在所画线条的一边，根据绘画所表现对象的不同要求，以不同的用笔去表现。中锋所产生的线条圆润厚重。由于运笔时快慢、转折、顿挫和手的压力大小，画出的线条便产生各种变化。侧锋所产生的墨线粗犷毛糙，有时一边光一边毛，有着笔势的飞白变化。书

龙盘虎踞今胜昔

画面充分体现了傅抱石画作气势磅礴、小中见大的特点。阔笔雄放，墨色滋润，览之若湿，水、墨、色融合为一体，自然天成。

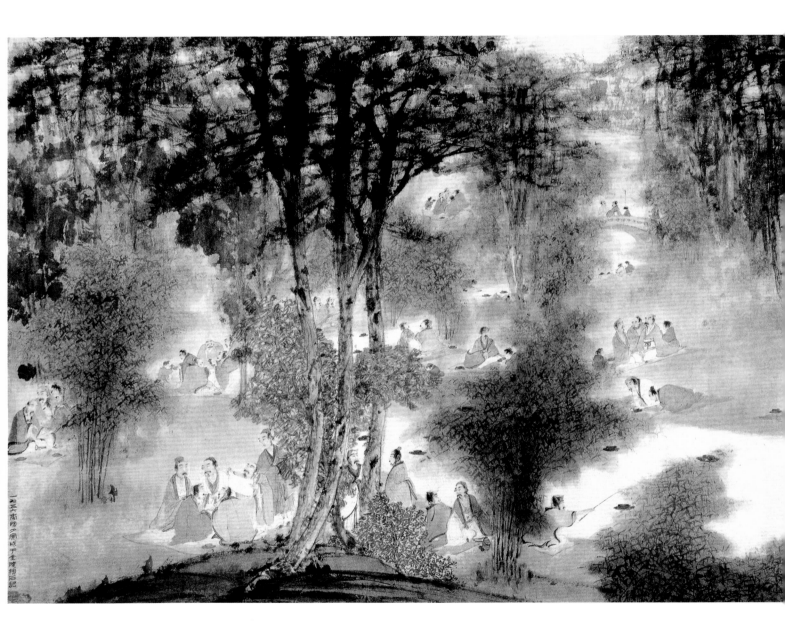

兰亭图

　　傅抱石的人物画受顾恺之、陈洪绶的影响，师古出新，自成一格。大多以历史人物与典故、文学名篇与诗句为创作题材。所画人物，古朴典雅，傅抱石的手卷《兰亭修禊图》，为金刚坡时期的杰作，在三米余长的手卷上，共绘制了五十多个人物。这些东晋时期的士大夫及侍者，雅集于崇山流水之间，神态各异而生动。此卷卷尾汇集了中国近现代五位书画大师徐悲鸿、吴作人、刘海粟、朱屺瞻和唐云的长题，洋洋洒洒挥墨三米有余，盛赞此图之精妙，可见对此作之推崇。

法宜用中锋；绘画则看需要，宜用中锋则用中锋，宜用侧锋则用侧锋。艺术的高低根据表现对象的艺术效果而定。中锋、侧锋的不同用笔在中国画中，本身并无高低之分。

用墨以用笔而定，是指用笔所产生墨的效果。用墨必须掌握干、湿、浓、淡、清的变化。从方法上说：用墨又有破墨、泼墨、积墨等多种方法。归纳起来，用墨的方法就是通过巧妙用笔的方法，使笔上的水分与墨相融合反映在纸上所得的视觉效果。墨色要求光辉耀目，变化细微，充分表现对象形神刻画而又有形式上的笔墨情趣。

——《中国画的特点》

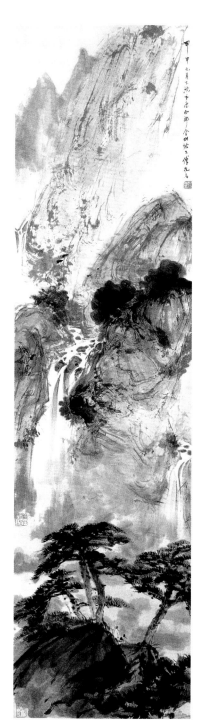

松荫观瀑图

此画吸收了日本画的渲染技法，山树层层积染，线、皴与点统一成体与面。通过水墨的渗化和笔墨的融和，表现出山川的氤氲气象和浑厚之态。

国画技法

绘画是造型艺术的一种，它依靠形象的艺术加工，因此艺术技巧的重要性是不用待言的。但技法不是固定不变的，它适应时代的发展而不断发展，如果认为只要掌握了传统笔墨技法便可走遍天下随意作画，那就错了。画黄山用此法，画华山亦用此法，千篇一律，满纸是技法的堆砌，这样的技法，再高明也没有什么意义，那只是僵死的程式。我极力提倡向民族优秀传统学习，继承和发展我国优秀民族传统；继承是为了发展。我反对孤立地、机械地搬用传统技法的套路，把活生生的现实生活画成古板、死气沉沉的。我们要通过深入生活，到真山真水中去体察、感受，通过新的生活感受，力求在原有的笔墨基础之上，大胆创新，适应新时代内容发展的需要。应当在不断的写生活动中求得进步，求得发展。

——《谈山水画的写生》

中国绘画无论是人物画，山水画或是花鸟画，都不满足于客观的描写，它更高地要求以形写神，形神兼备，以景写情，情景交融。因此在画面上不仅要求表现客观世界，同时要表现主观世界。在画面的空间表现上，不单纯停留在客观的、表面的准确性。中国山水画的"咫尺千里"也不是单纯依靠几何透视规律所能解决的。北宋郭熙在《林泉高致》中，用高远、平远、深远的三远法来表现山峦的空间感。韩拙在《山水纯全集》中阐述了阔远、迷远和幽远三远法，从技法上丰富了郭熙的三远法，结合起来成为六远法。这些都是表现山水画空间感觉的理论性创造。

中国画表现空间感觉不仅在客观的实体对象表现上，同时存在主观意识的想象之中。这二者是结合的。中国画的表现技法，强调对比手法的运用。中国画以墨色为主调，因此就利用空白与墨色的黑形成对比，墨是实，白是虚，虚实对比，以实带虚，虚中有实，虚实结合，化实为虚，把客观真实化为主观的表现，构成艺术形象，产生意境，给艺术品以无限的生命力，造成无穷的空间，给人以咫尺千里的美感。清人笪重光在《画筌》中说"实景清而空景现"，"真境逼而神境生"，"虚实相生，无画处皆成妙境"。这些理论上的阐述都是说明中国画化景物为情思，客观与主观相结合，实和虚相结合的艺术创造过程。中国画家常常把白纸想象成一个辽阔的空间，在

平沙落雁

　　傅抱石的人物受顾恺之、陈老莲的影响较大，但又能自成一格。他笔下的人物形象大多以古代文学名著为创作题材，用笔洗练，注重气韵，达到了出神入化的效果。这幅《平沙落雁》中绘有一主一次两个人物，笔法凝练，以形求神，刻意表现人物的内在气质，虽乱头粗服，却矜持恬静。诗意跃然纸上，深得"平沙落雁"之意境。

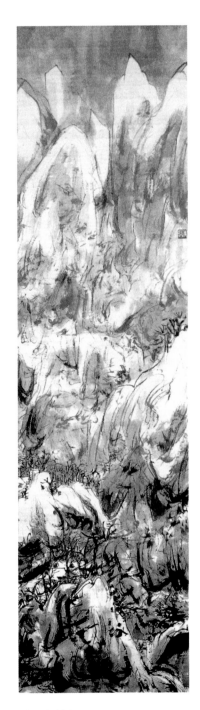

关山雪霁图

其中创造新的美的境界。西洋的几何透视规律是无法给中国画家以帮助的。中国画家打破在视点、时间、光线和地理位置上的约束而自由驰骋在万里江山之中，产生了《长江万里图》、《重山叠翠图》等无数伟大的东方艺术品。中国画可以有长数丈的手卷形式，也可以有高丈余的长屏条形式；可以把春、夏、秋、冬归之于一壁，也可以形成中国特有的中堂和通景分幅的特殊形式。中国画画山不画云，把空白变成无际的云海；画岸不画水，把空白变成广阔的江湖；画鱼不画水，空白就是鱼儿嬉游的水域；画鸟不画天，空白就是鸟儿翱翔的地方。人物画的室外天地，室内素壁都可以利用虚实对比的手法，通过实景和虚景的联想，通过画面和画幅外的联想，创造出主观意识上的空间感觉。

宋代沈括说："李成画山上亭馆及楼塔之类，皆仰画飞檐，其说以为自下望上，如人平地望屋檐间见其榱桷。此论非也。大都山水之法，盖以大观小，如人观假山耳。若同真山之法，以下望上，只合见一重山，岂可重重悉见？兼不应见其溪谷间事。又如屋舍，亦不应见其中庭及后巷中事。若人在东立，则山西便合是远景；人在西立，则山东却合是远景。似此如何成画？李君盖不知以大观小之法，其间折高、折远，自有妙理，岂在掀屋角也！"（《梦溪笔谈》卷十七）早在11世纪，我国对山水画的空间表现已经有一套较完整的理论了。又如郭熙在《林泉高致》中谈到空间表现的"三远法"时说："山有三远，自山下而仰山巅，谓之高远。自山前而窥山后，谓之深远。自近山而望远山，谓之平远。"他将一般山水画中空间表现的几个方面都说到了。用现代几何透视原理去分析郭熙的空间概念也是极为正确的。"三远法"就是透视学中所说的仰视、平视和俯视。对现在学画者来说，这是极普通的常识；但早在11世纪，我国的画家就提出

了这样的理论是很了不起的。中国山水画空间的创造有中国自己独特的方法，当在其他课题中阐述。我们在记录速写时，只要求不忽视透视的因素，要在一张画面上保持其透视关系的一致性。通常情况下，速写水坝、高层建筑和复杂的建筑群，处理透视关系时尽量避免运用成角透视，在平行线处理时不用消失点。因为中国山水画的空间表现，常着重宇宙大空间的表现，一座房屋或一群建筑物，所占空间极有限，在画面上常不作计较。当画里上、中、下都有建筑物时，常以主要建筑物为主，其空间背景保持透视变化的一致性，其他次要建筑物的透视变化与建筑物保持一致性，或者画面的上、中、下建筑物都同时统一用平视的方法去处理．不能用焦点透视消失在一个消失点上的方法去处理。

中国画中人物、山水、花鸟三科与空间表现关系密切的是山水画。中国幅员辽阔，山峦逶迤，江河纵横，祖国壮丽的河山和数千年悠久的文化历史，是产生伟大艺术——中国山水画的客观条件和基础。作为造型艺术之一的绘画，如何在有限的平面上表现无限的空间感是一个很重要的问题，特别是表现千里江山自然风貌的山水画，更突出地存在着如何对待空间认识和表现的问题。在人物画中，人物活动所占空间极为有限，对空间的认识和表现不会成为对人物画技法发展的约束。山水画则不同，自然界极大的空间纵横千里，要在画面上体现，若不从理论上和实践中解决空间的表现方法，必然会影响山水画的发展。

宗炳和王微共同对中国山水画提出了追求"畅写山水神情"的艺术境界，提出了中国山水画的意境要求。这样便给中国山水画对待空间的认识开拓了新的蹊径，远远超出了几何学所能解决的透视变化，把客观与主观结合，把景与情结合，产生"胸中丘壑"、"意境"，追求笔墨变化，通过虚和实的对比使画面的空间更宽阔，更丰富。《南史·萧贲传》评介萧贲在扇面——很小的画面上画山水，能够达到"咫尺之内便觉万里为遥"的艺术效果。他表现空间的技巧达到了惊人的地步。以表现山石、树木、峰云为内容的中国山水画，在空间表现方法方面，确实远远超过运用几何方法的透视学的规律所能解决的空间问题。透视学以实际的几何图（六

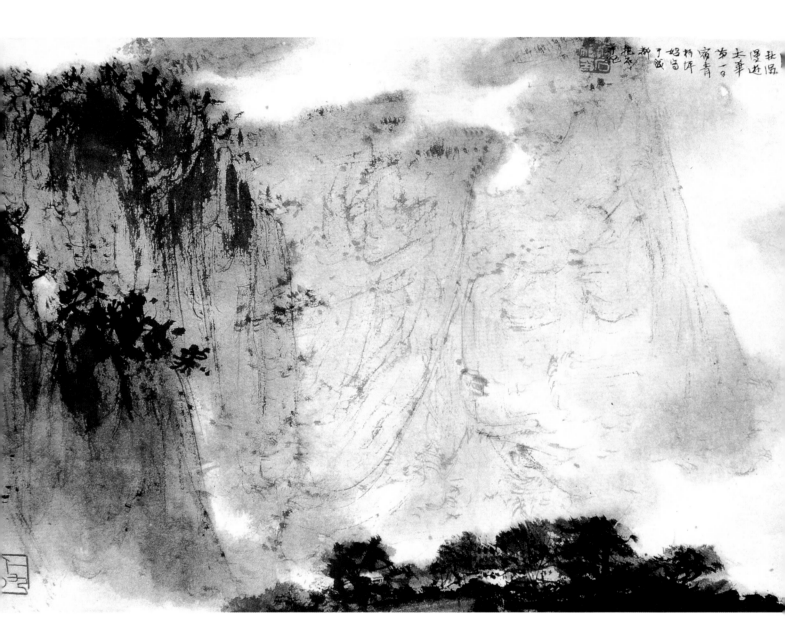

华山纪游

此幅《华山纪游》是傅抱石二万五千里旅行写生中的创作之一，颇具代表性。岩石高耸，杂树横陈，线墨舞动，或盘旋而起，或洋洋洒洒。近景用笔绵密，皴擦叠加。远处苍柏逶迤，若隐若现。整个画面层次清晰，华山拔地冲天的险峻气势表现无遗。

面体、多面体等）构成为依据，固定一点为出发点，受时间的限制，以阳光为光源，即定时定点为前提。在描写自然景物时，若以几何透视学的规律去分析一棵树的透视变化，必须将树变成规则的伞形才能找出无数透视消失线来确定树枝在空间的变化，那是极不现实的。

中国山水画对空间的认识，不局限于客观空间，同时还存在"胸中丘壑"的主观空间的问题。中国画的远近关系非常强调感觉，强调虚实以取得艺术效果。为了表达作者的思想感情，画面上常运用把远景拉近或者把近景推远等各种表现空间的手法，加强景深的变化，强化虚实对比变化，达到空间的塑造。这些认识早在5世纪，宗炳和王微在他们的著作中已经阐述。比之稍后的顾恺之曾提出的"迁想妙得"和唐张璪"中得心源"的论述都具有相同的含意，要求"景"和"情"相结合，"形"与"神"相结合，对于表现空间来说则要求客观空间与主观空间相结合。

清代画家方士庶在《天慵庵随笔》中说："山川草木，造化自然，此实境也；画家因心造境，以手运心，此虚境也。虚而为实，在笔墨有无间。"这说明艺术创造境界尽管取之于造化自然，但在笔墨之间表现的千里山河，都是在意识中想象的，美的、生动的艺术新境界和新的理想空间感觉。中国画由于有了独特的空间意识，打破了空间、时间的约束，便有了极大的艺术创造的自由天地。中国画具有丰富的艺术表现力。

点景人物可以小喻大，产生习惯比例上的作用。因为人物、屋宇等人们日常所见景物的大小在概念中已有习惯的比例感，一座山前点景人物的大小会影响山的高低，所以用点景人物来烘托山的气势是很有效的。点景人物（包括建筑物）适宜放在构图的前中景，并要考虑前后空间关系，主次关系。如果画面中同时出现几个点景人物，则要考虑到它们之间的比例关系。要避免过分夸张点景人物与背景的大小对比而产生失真的感觉。例如漓江的山峰都不十分高大，点景人物对比不宜过分夸张，否则便会失去漓江山峰俊秀的特色。

　　点景人物一般要起画龙点睛的作用，宜以一当十，不能繁琐。点景人物的画法要与画面其他景物的表现方法一致。如用工笔画的点景人物出现在写意的山水画中便不恰当。李可染先生的点景人物是绝妙的，值得学习。

　　学习中国画，自古以来均从临摹入手。向古人学习，即"师古人"也。临摹品的选择宜由近及远，由易到难，由简单到复杂，由局部到整幅。有一定基础后，进而到真山真水中去写生，向自然学习，即"师造化"也。二者不可偏废。

　　"师古人"目的是为了了解和学习前人的表现技法。无论是花鸟画、山水画或人物画，历代画家都创造了极丰富的技法范例，许多画家在艺术上成就很高。我们在学习、临摹的过程中，可以了解历代绘画的发展过程，以便更好地掌握不同的表现技法。

　　临摹古人的作品，一定要弄清它们的技法特点，一定要采取分析、研究的态度。第一，可临局部，也可临整幅，根据具体情况而定。临摹不是复制，所以只要从技法角度去探索，不必从临摹品表面求类似。第二，选择临摹品应先从近代着手，由近及远，从简单到复杂。临摹品可选原作或较好的印刷品，但宜选自己喜爱的，技法、风格与自己相近的。临摹品模糊不清的不要强临，即使临亦无效果。第三，应根据技法分类要求去临摹，这样效果较好。如学树法，则应掌握各种树的画法。不仅要临近景树、远景树、单棵树、丛树，还要掌握树在不同季节中的特征。临过以后再去写生，在写生中进一步体会前人的技法。树法有一定基础后再临摹山石，由部分到整幅逐步临摹，反复练习，效果会更显著。作为山水画写生前的技法准备，临摹十分必要，有了临摹的基础便能更好地写生，在写生中进一步体会前人的技法。

<div style="text-align:right">——《中国画的特点》</div>

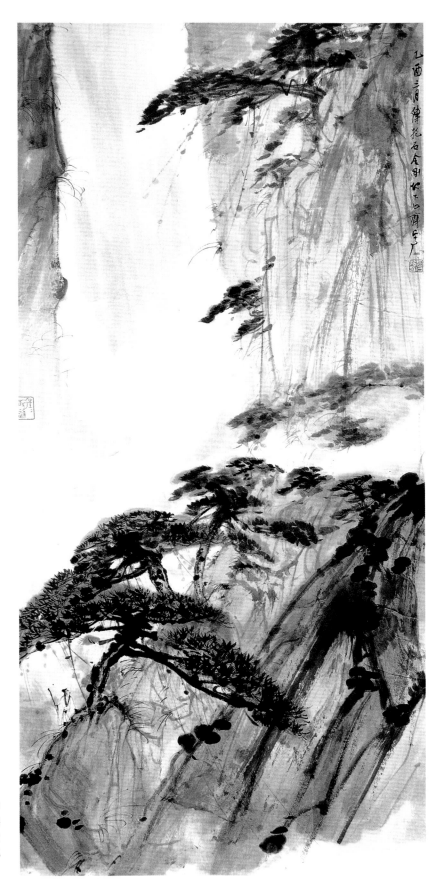

松林策杖图

　　整幅章法新颖，构思独特，笔墨洗练，潇洒飘逸。傅抱石以其大胆的手法和丰富的想象力充分地表现出隐士的气度和胸襟。

国画写生

中国山水画的写生有它自己的特点，有别于西洋画中的风景写生。中国山水画写生，不仅重视客观景物的选择和描写，更重视主观思维对景物的认识和反映，强调作者的思想感情的作用。在整个山水画写生过程中，必须贯彻情景交融的要求。作者通过对景物的描写来反映自己的思想感情。首先要选择写生的地点，合于自己的兴味才能触景生情，如果在自己丝毫不感兴趣的地方写生，即使花很大力气也是不会取得好的效果的。勉强画成，只是干巴巴地如实描写，与中国山水画的写生要求相差甚远，那是没有意义的。

中国山水画写生要按"游"、"悟"、"记"、"写"四个步骤进行。

游：每到一个地方写生，千万不要看到一处风景很动人，马上就坐下来画，把看到的风景如实地搬上画夹，这不是中国山水画写生的方法。首先必须"游"。"游山玩水"对中国山水画家来说，就是深入细致地去观察。一座山，你山上山下，山前山后跑遍了，从高处、低处不同角度观察它的形象，分析它的特征，对它作全面的了解，你作画时才真正心中有数。山景随着时间、季节、晴、雨等各种变化而变化，有着不同的韵味。特别值得注意的是晴天和下雨的变化。晴天是山青、水明、树重、云轻，一览无余，层次清晰；而下雨则不同，所有景象朦朦胧胧，雨丝中山色树影时隐时现，在模糊中见到极微妙的变化，本身就是绝妙的水墨画。

概括地说，深入生活进行山水画写生，重在"深入"二字。要深入观察，深入了解，要在生活中激发作画的热情。

悟：就是要深入思考，概括提炼。"游"只解决对景物的全面了解。进一步则必须深入思考、分析，在掌握表现对象的特征之后，要去芜存精，由表及里，深思熟虑地去构思，去立意。"意在笔先"就是这个意思。意境植根在"游"的基础，也就是说，意境是从生活中酝酿而成。自然是美的，立意是把美的因素综合起来，使之升华成为更美满，更有理想的景物。"悟"是客观景物反映到主观意念上，重新组织成艺术形象的重要过程。经过艺术加工的景物，应该比原来的更集中，更美。早在南北朝，南朝宋人宗炳就提出"身所盘桓，目所绸缪"，"应目会心"，"万趣融其神思"的主张。唐代画家张璪又提出"外师造化，中得心源"的著名论点。山水画主要

韶山途中风景

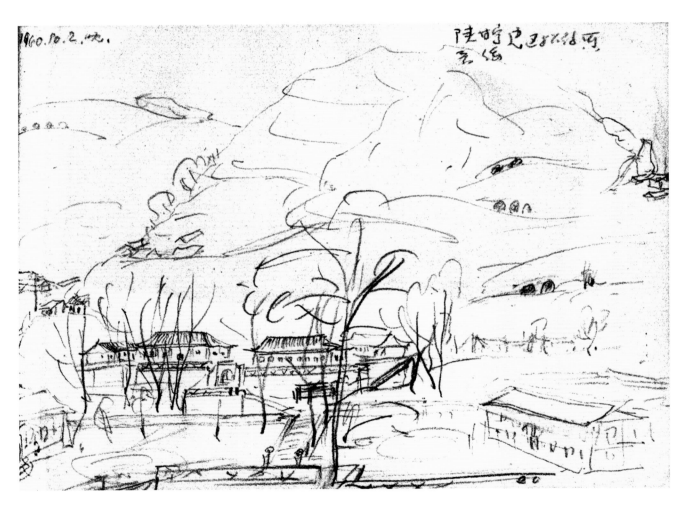

1960.10.2.晚.

陆婷已为招所
志绘

延安·陕甘宁边区招待所

是抒写山水之神情。这"神情"出之于作者主观的思想感情，是作者受到大自然风景的启发，用笔墨抒发出自己内心的感受。山水写生中的"悟"是走向"中得心源"的必要过程。但是在山水画写生过程中，"悟"往往被人忽略，把客观景物如实地搬上画面，或仅仅作简单的构图上的剪裁，章法上的安排，这对山水画家来说是很不够的，缺乏隽永的意境，缺乏感人的魅力，只能是风景说明图。南北朝的王微在《叙画》中就指出："古人之作画也，非以案城域，辨方州，标镇阜，划浸流。"石涛有一首题画诗："天地氤氲秀结，四时朝暮垂垂，透过鸿蒙之理，堪留百代之奇。"他很强调画家的精神表现，强调画家"意在笔先"。画的意境是画家精神领域的开拓，是从最深的"心源"与"造化"接触时，逐渐产生的一种领悟，再以笔墨形式表现出来，微妙地把作者的感受传达给观者。艺术家从现实生活出发，经过"妙悟"使现实传神到新的艺术意境。这种心灵上的传播，应该是画家最高的追求；这种意境上的开拓，出自画家的思想感情，应是有所感才能反映出来。这与画家的艺术素养，思想境界密切相关，单纯靠笔墨技法是不够的。艺术意境的酝酿是使客观景物与主观情思相联系相沟通。大自然的山川草木，云烟明晦，可以表现画家心中的情思起伏与蓬勃无尽的创作灵感。恽南田题画云："写此云山绵邈，代致相思，笔端丝粉，皆清泪也。"董其昌说："诗以山川为境，山川亦以诗为境。"唐代王维则以"诗中有画，画中有诗"著称。我们常常在许多名诗善句中得到山水画意境的启发。

"悟"就是把对客观景物的感性认识，更集中地提高到理性认识。这样在繁杂的景物现场，该画什么，该舍弃什么，该强调什么，该突出什么，诸多难题就迎刃而解了。

记：它包括两层意思。一是记录，二是记忆。

每到一处山水胜景，必然有很多景物使你感到新鲜，激起创作的热情。这时就需要进行必要的记录，速写其形象，如果结构复杂，某些重要部分还要重点加以结构上的记录和特写。这种速写不求形式上完整，而求详细记录，特别对于工程建筑物，必须结构清楚，透视正确，每次外出写生，这方面的工作量是很大的。

写生时特别要记录具有特征的景物，使写生画稿能够充分表现出地方特征。例如树木是极普通的景物，但各地地理条件不同，树木同样会有地方特征，速写时不能忽

视这一点。富春江一带的杨梅树，树叶常青而浓黑，树干盘曲多姿呈淡赭色。我当年去富春江画画，勾了不少杨梅树的稿子，这种姿态优美，枝叶繁茂的常青树与富春江的山明水秀相映衬，极富江南水乡特色，十分入画。又如乌桕树，在浙江农村水田间多插种这种油料树种，每到秋天，乌桕树叶变成红色，平原上一片秋色，是其他地方所不易见到的美景。黄山松树，浓黑而粗壮，虬枝千姿百态，气势雄壮，它是黄山所特有，画黄山而不画松树便失去了黄山的特征。山，对山水画来说是最普通的描写对象，但各地的山都不相同，正如宋代郭熙所论述："嵩山多好溪，华山多好峰，衡山多好别岫，常山多好列岫，泰山特好主峰。天台、武夷、庐霍、雁荡、岷峨、巫峡、天坛、王屋、林虑、武当皆天下名山巨镇，天地宝藏所出，仙圣窟宅所隐，奇崛神秀，莫可穷其要妙。欲夺其造化，则莫神于好，莫精于勤，莫大于饱游饫看，历历罗列于胸中。"一代名家经验之谈极为精辟。"华山多好峰"确实是这样，它挺拔而又雄伟，而黄山的峰峦则更为秀美多姿。对于各种山峰的特点，仔细加以观察才能得其精神。我们必须用笔记录，但更需要用心记之。因为最详尽的记录也难得其精神成为自己的"胸中丘壑"。我们要做到得心应手。提笔即可画出，落墨即可显出其特征。郭熙又曾描述："春山艳冶而如笑，夏山苍翠而如滴，秋山明净而如妆，冬山惨淡而如睡。"我们如果在写生过程中能像他那样善于掌握山峦在四季中的变化，当更能深化山水画的意境。

　　……

　　山水画要有时代气息，根据内容需要，往往加些点景人物、房屋或其他建筑设施。这在山水画中是极为重要的课题，不能忽视，更不容随便添加，若处理不好，往往会破坏画面气氛。在"记"的过程中要认真考虑点景的人或物的安排，在画稿中标明。

　　……

　　写：以上所讲"游"、"悟"、"记"，都是写的准备过程。一般说来，前面三个过程准备充分，"写"起来就会得心应手。"写"是把自己感受到的蕴藏在自然界中的优美情趣，用笔墨反映出来，表现出来。明代王安道在《华山图序》中写道："由是存乎静室，存乎行路，存乎床枕，存乎饮食，存乎外物，存乎听音，存乎应

富春江

接之隙，存乎文章之中……"王安道画华山是把华山景物放到整个精神生活里面去，经过不断揣摩，反复洗练、执笔时，"但知法在华山，竟不知平日之所谓家数者何在"。他用全部身心去完成有名的华山写生作品《华山图》是值得我们借鉴的。

"写"的关键是充分表现"意境"。古代画家最为普遍的经验是"意在笔先"。看来是"老生常谈"，但却是极重要的经验。"写"是形式，是技法，即所谓"笔"。"写"是反映"意"，但"意"和"笔"不容分割，二者应该高度地统一，即要求有新意，又要求出妙笔，笔意相发才能画出满意的作品来。

……

"笔墨当随时代"是"写"这一环节最重要的一点。

在速写记录时，由于场面大，幅面宽，包括的内容多，可以采用分别记录的方法。但必须注意的是整理时一定要注意数稿间透视关系的一致性，不允许将几幅透视度完全不同的建筑物硬拼凑在一起。在不少山水画写生稿中往往发现山、树是俯视的，也就是说，作者是从上面向下面的，透视的视点较高；而所画山中的亭子却是仰视的，作者又是从下向上画的。亭子是点景的建筑物，如果山、树都是俯视的，亭子必须是俯视的，或者用平视的透视关系去处理，这样就不会有一种危亭欲倒的不舒服感觉，影响画面的空间表现和意境的刻画。

从学习中国山水画的角度看，到真山真水中去体察自然的风貌是极为重要的课题。古代画家要求"行万里路"是很有道理的。在大自然中，除用笔去记录外，还有重要的一点是仔细地观察、体会山山水水的精神风貌并记录在心。因为用笔只能记其形而不能画其神。我提倡用"目观心记"的方法，要多观察，细思考，勤动手。现场写生落墨帮助记忆，但一个有成就的中国山水画家，必须心藏千山万水，把写生过的山山水水逐渐变成"胸中丘壑"，并要不断深入生活，不断补充新的营养，丰富自己的"胸中丘壑"。"丘壑成于胸中，即窟发之于笔墨。"这便是写生时"记"的要求。

　　花鸟画无论是工笔或写意，在创作时要求"写生"。这"写生"的含意与一般绘画术语——写生的含意不同。这是要求表现花和鸟的生命神韵的意思。在描写花卉时，无论折枝或整株，都要充分表现它的自然形态，生命气息；鸟和其他动物也同样，要求生气盎然，并要通过花鸟的优美形象来抒发作者的思想感情，给人以丰富、充实的美的感受。

　　"造化"是自然，是天地、宇宙。"师造化"即以大自然为师的意思。这是学习山水画最最重要的途径。历史上有成就的山水画家都非常重视"师造化"。他们在真山真水中研究、体察大自然的变化，酝酿创作构思，吸取创作题材。如五代的荆浩，他曾花了很长时间到深山中去画古松，先后画了数万本。从历代著名山水画家的艺术成就来看，凡是师法自然的，在艺术上就有创造性，有成就，造诣深；如董源、巨然、米芾、马远、夏圭以及石涛、梅瞿山等人。一幅好的山水画，必须充满作者的感情，充满作者对大自然讴歌的激情，并赋予大自然一种新的寓意。唐代画家张璪说的"外师造化、中得心源"，石涛说的"山川与余神遇而迹化也"都是主张要写山水神情的意思。古人提倡要"行万里路"就是强调到实际生活中去体察、实践，师法自然。古代交通不便，去一处名山要化很长时间，很多精力；而现在交通方便，幅员辽阔的锦绣河山为山水画家提供了极好的条件。作为一个山水画家，必须热爱祖国的一山一水，缺乏这种热情，是很难产生好的山水画作品的。

<div align="right">——《谈山水画写生》</div>

速写·大特达山最高峰

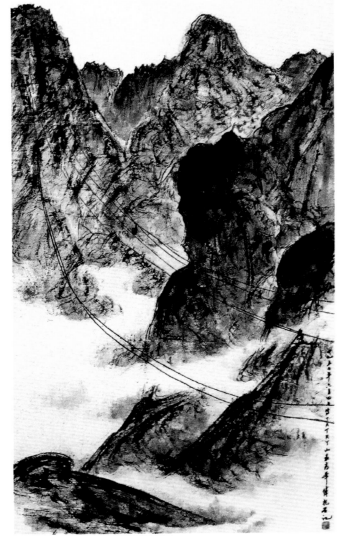

大特达山最高峰

速写·大特达山麓罗米尼采饭店推窗一望

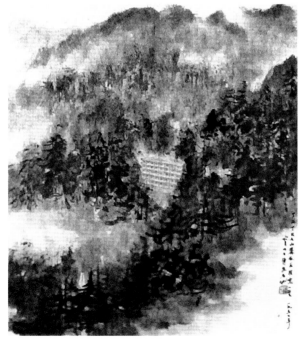

大特达山麓罗米尼采饭店推窗一望

韶峰耸翠

途中速写

捷克风景

为毛主席故居画

作品欣赏

虎溪三笑

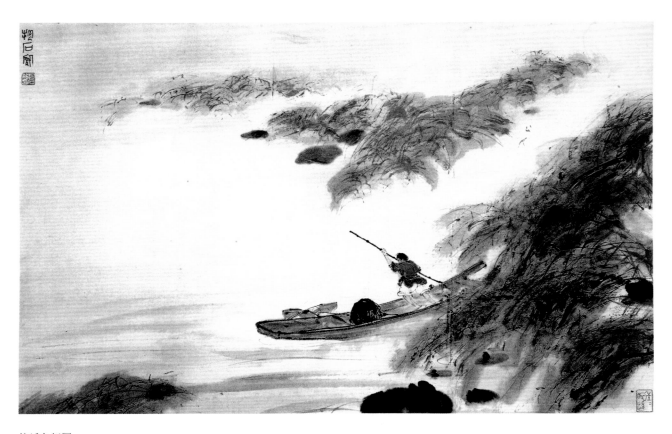

柳溪鱼艇图

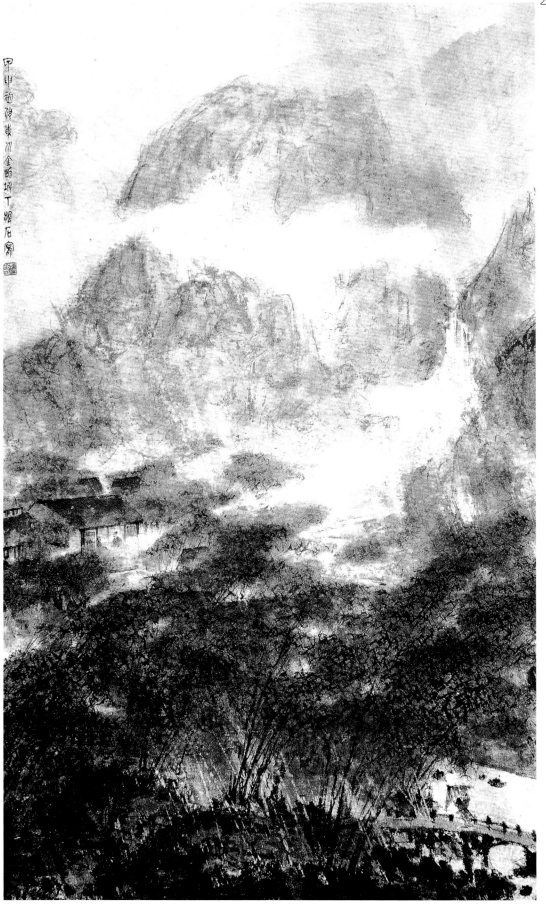

万竿烟雨

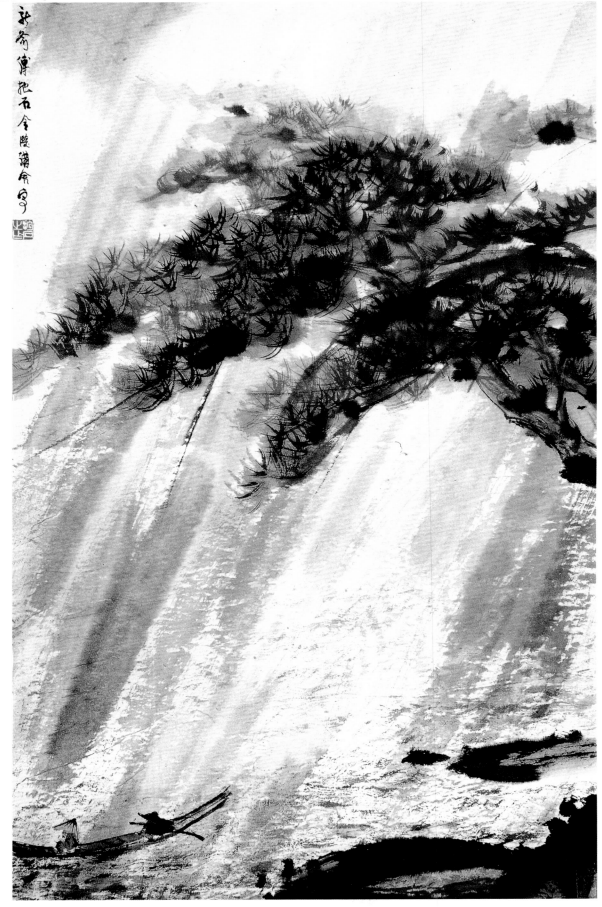

风雨归舟图

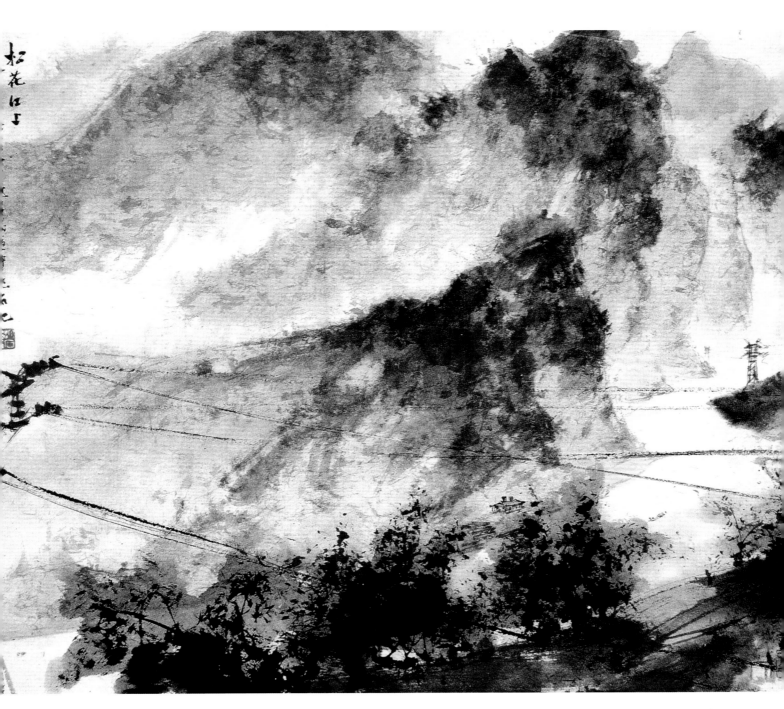

松花江上

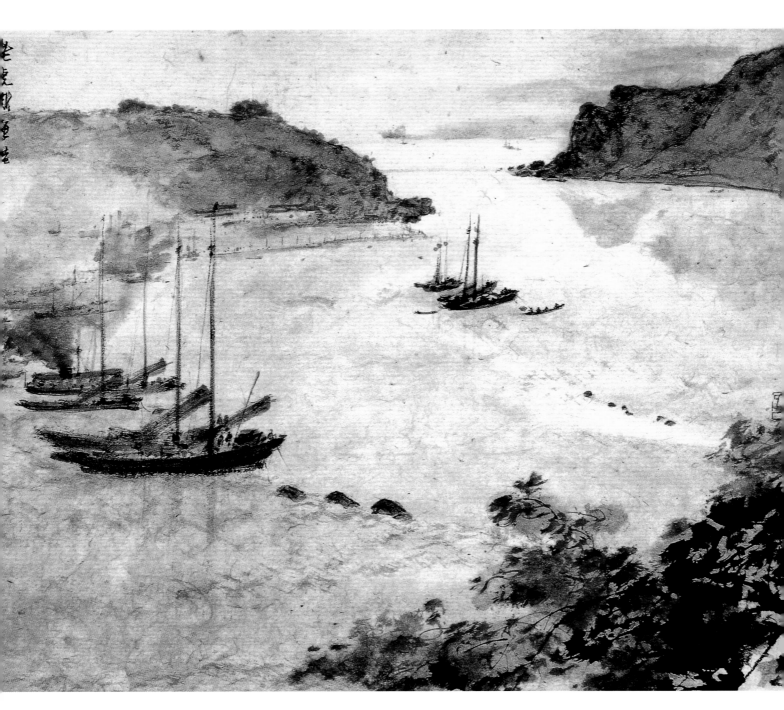

老虎滩渔港

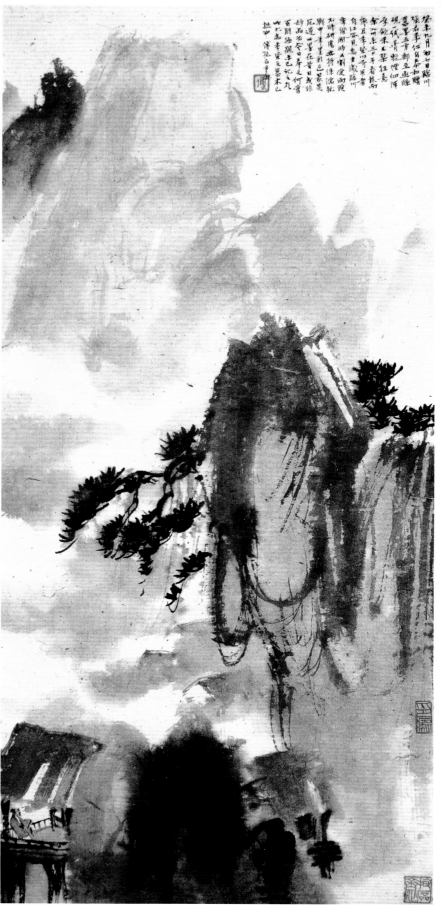

山水

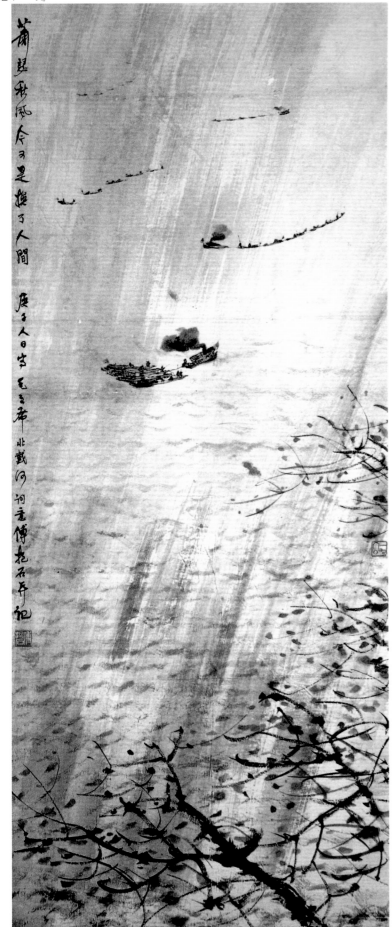

萧瑟秋风今又是

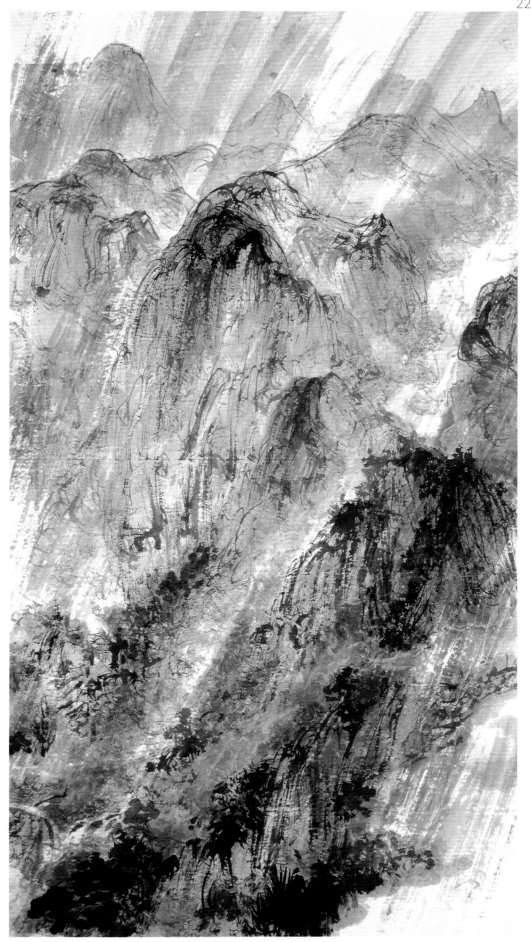

千峰送雨图

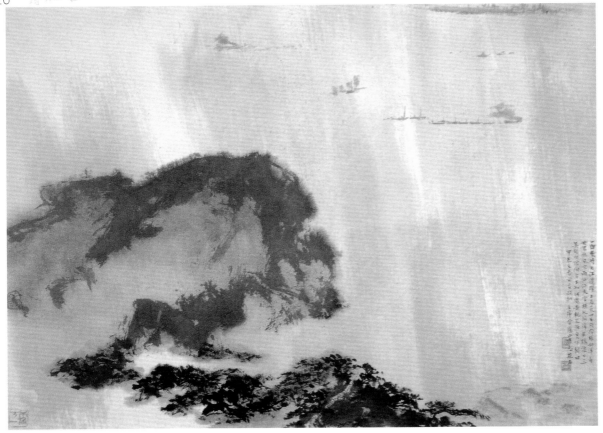

登庐山

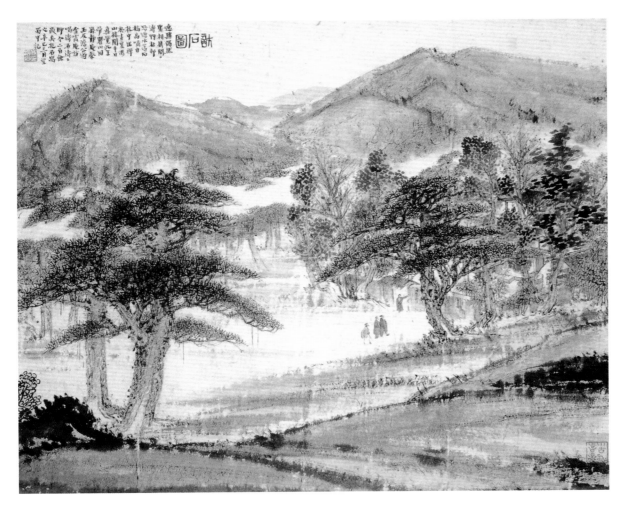

访石图

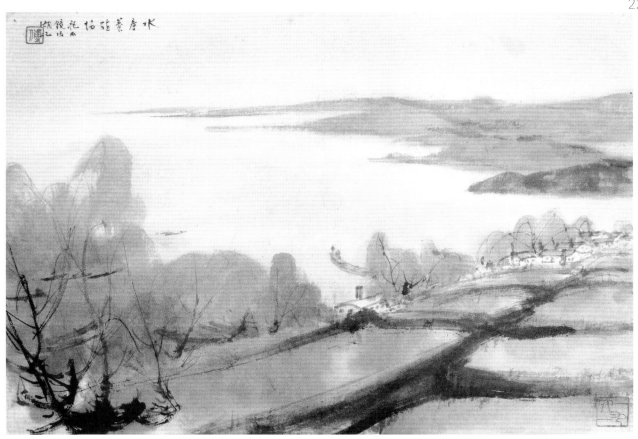

水产养殖场

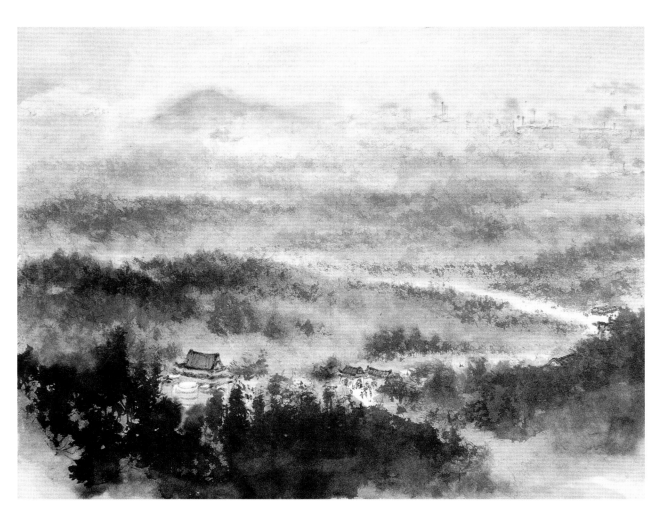

中山陵

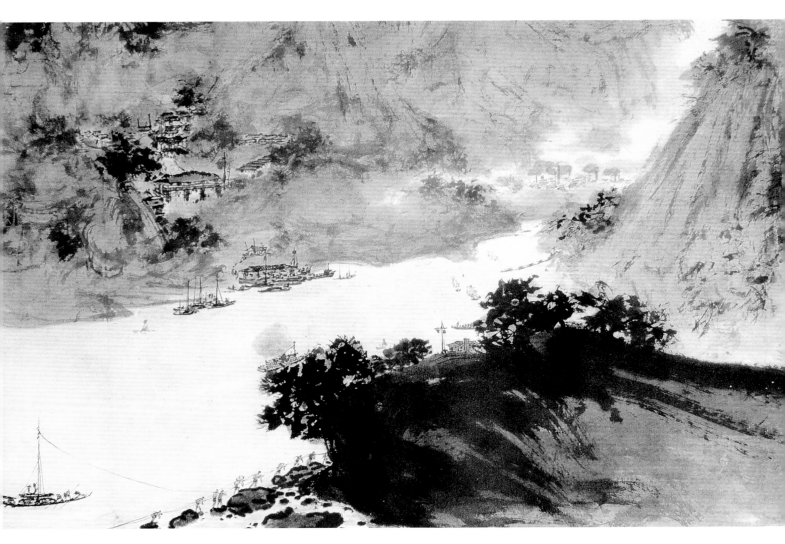

蜀江图

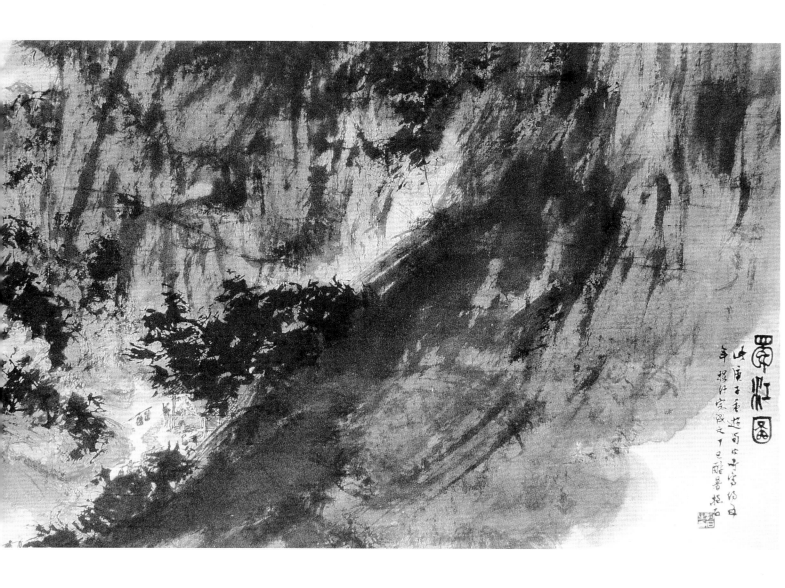

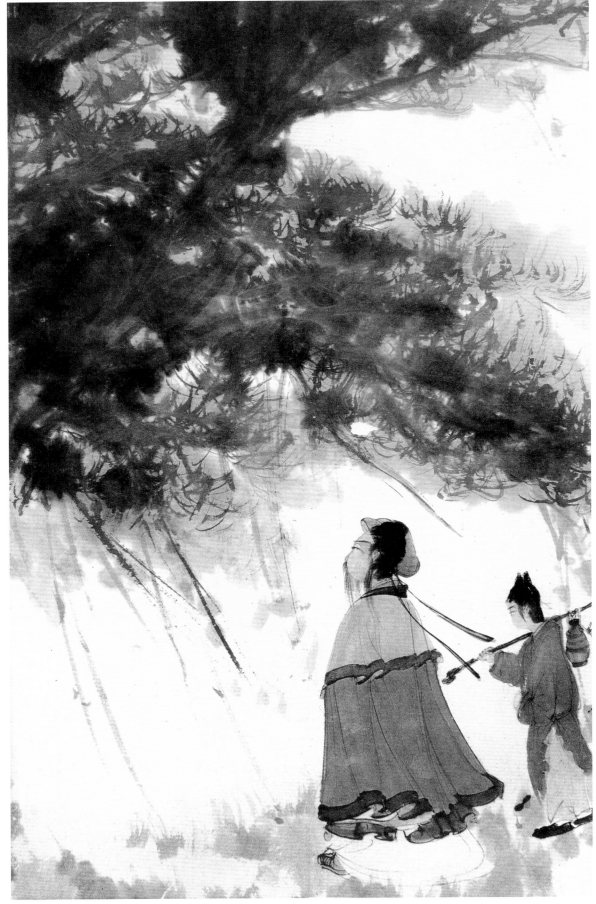

渊明携酒图

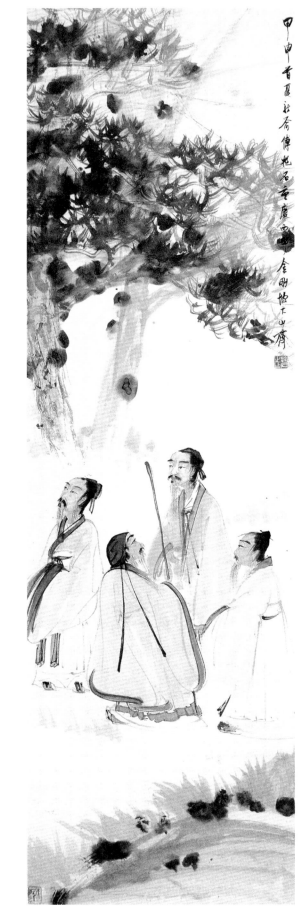

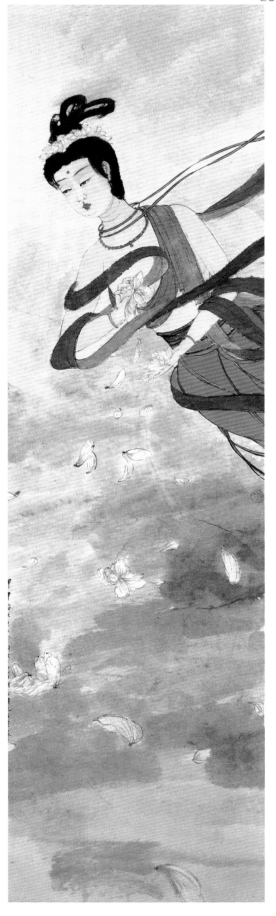

山阴道上　　　　　　　　　　　天女散花图

二湘图

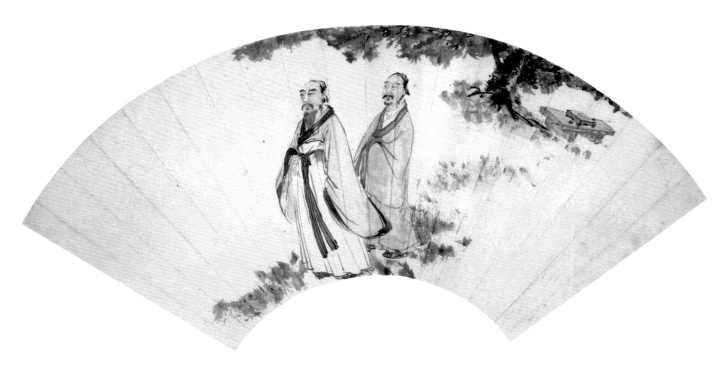

二高士图

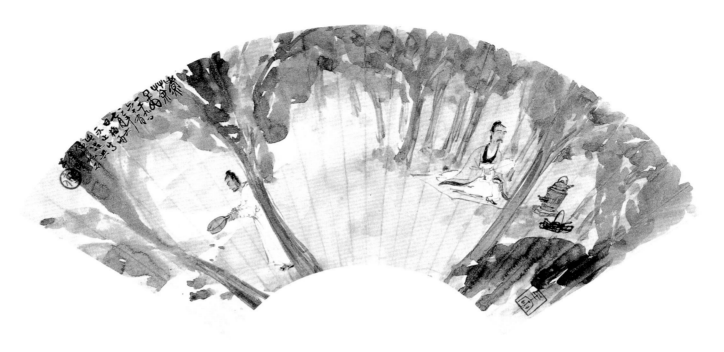

煮茶图

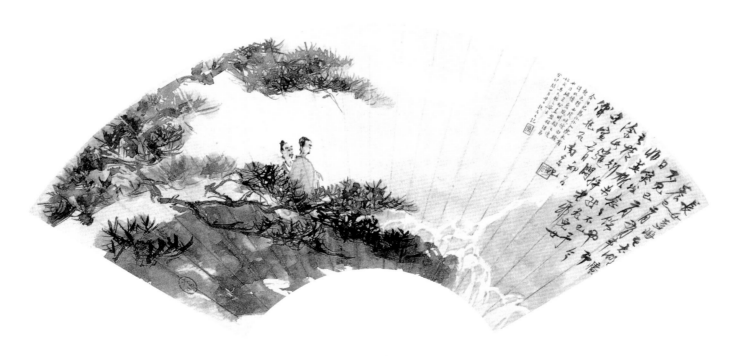

观瀑图

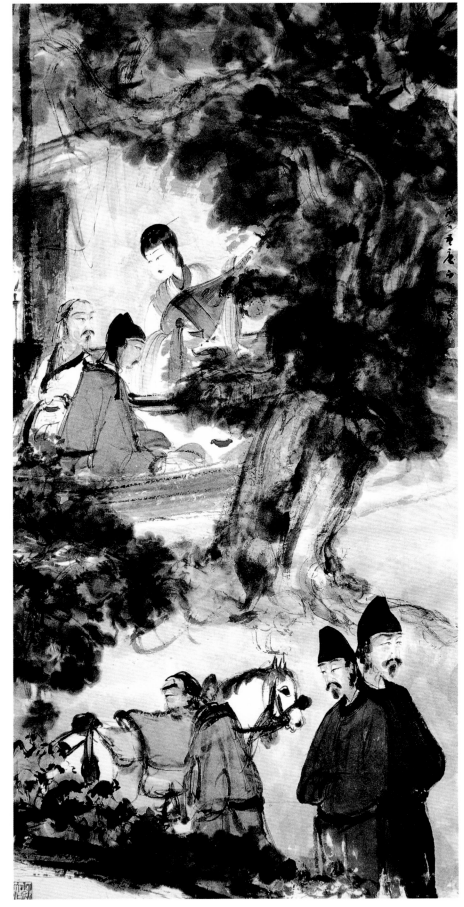

琵琶行

傅抱石常用印章

傅新
氏諭

私抱
印石

石抱

大抱
利石

始記虎
得自頭
其小此
解生生

抱傅
石印

石抱

之抱
印石

抱
石

六一
五九

之得抱
作心石

新
諭

免未
俗能

癸卯

癸卯

傅

抱傅
石

之抱
印石

六一
二九

石抱

醉往
後往

年松

相似
識曾

乙
酉

一九
五四

親抱
手石

石抱
齋

抱傅
石印

酒燕
人市

山抱
齋石

萬不
一及

齋獨
學

館梅
主花

之抱
印石

世當
界驚
殊

唯其
新命

小無
卒名

人換
間了

書無當
之有其
用

作忙不終
人擬身

廿江
載城

傅抱石艺术年表

1904年　1岁

10月5日，生于江西南昌市。原名长生。

徐悲鸿10岁。刘海粟9岁。陈之佛9岁。潘天寿8岁。张大千6岁。钱松嵒6岁。

1911年　8岁

入私塾。

1915年　12岁

开始学书画、篆刻，并入瓷器店做学徒。

1917年　14岁

考入南昌江西省第一师范附小，插班进四年级。改名傅瑞麟。

1921年　18岁

高小毕业。升入第一师范。自号"抱石斋主人傅抱石"。

1925年　22岁

完成第一部著作《国画源流述概》。

1926年　23岁

毕业于第一师范艺术科。留校任教。

著《摹印学》，全书分总论、印材、印式、篆法、章法、刀法、杂识七部分。

1929年　26岁

著《中国绘画变迁史纲》，全书除自序和导言外，另分8个部分：1．研究中国绘画的三大要素；2．文字画与初期绘画；3．佛教的影响；4．唐代的朝野；5．书院的势力及其影响；6．南宗全盛时代；7．画院的再兴和画派的分向；8．有清二百七十年。

1930年　27岁

与罗时慧结婚。

1931年　28岁

任教于南昌省立一中。

夏。得黄牧父印谱。以半月的时间整理出四千余方。

《中国绘画变迁史纲》由上海南京书店出版。

1932年　29岁

江西省政府以考察和改良景德镇瓷器的名义公派赴日留学。

1933年　30岁

3月，赴日留学，入东京日本帝国美术学校研究部，师金原省吾，攻读东方美术史，兼习工艺、雕刻。

5月，拜访郭沫若于东京郊区郭沫若寓所。郭沫若题《笼鸡图》。

1934年　31岁

5月10日，"傅抱石中国画展览"在东京举行，共展出书画篆刻170余件。郭沫若题写了展名。展览至14日结束。

6月，译日人金原省吾著《唐宋之绘画》。

1935年　32岁

3月，所编《苦瓜和尚年表》在日本发表。

5月，论文《中华民族美术之展望与建设》发表于《文化建设》。

论文《日本工艺美术之几点报告》发表于《日本评论》6卷4期。

6月24日，离开东京回国。

8月，赴南京。应徐悲鸿之聘任教于南京中央大学艺术系。

8月，所著《中国绘画理论》出版。

10月，论文《论顾恺之至荆浩之山水画问题》发表于《东方杂志》（1936年发表于日本《美之国》杂志）。

论文《中国国民性与艺术思潮——读金原省吾氏之东洋美术论》发表于《文化建设》。

1936年　33岁

2月，所编《基本图案学》出版。

4月，论文《日本法隆寺》发表于《文艺月刊》8卷4期。

7月24日，书画个展在南昌益群社举行，共展出作品112件。至28日结束。

7月，论文《论秦汉诸美术与西方之关系》发表于《文化建设》。

8月，论文《郎世宁传考略》发表。

11月，编著《基本工艺图案法》。

12月，论文《印章源流》发表。

编著《石涛年谱稿》发表。

1937年　34岁

3月，论文《石涛丛考》发表。

编著《中国美术年表》出版。

5月，编著《大涤子题画诗跋校补》。

论文《石涛再考》、译文《中国文人画概论》发表。

7月，论文《民国以来国画之史的观察》发表于《文史半月刊》34期。

1938年　35岁

任职于政治部三厅秘书。往来于株洲、衡山、衡阳、东安、桂林等地，做抗日宣传工作。

1939年　36岁

5月，编著《中国明末民族艺人传》出版。郭沫若作序。

年底，改写《摹印学》。

1940年　37岁

3月21日，论文《刻印源流》（《摹印学》的"总论"）发表于重庆《时事新报》副刊。

4月10日，论文《从中国美术的精神上来看抗战的必要性》发表于重庆《时事新报》副刊。

4月，论文《晋顾恺之〈画云台山记〉之研究》连载于重庆《时事新报》副刊《学灯》。

作《画云台山图卷》，郭沫若为之题四绝。

8月，政治部三厅改组，因郭沫若退出，应徐悲鸿之邀回重庆沙坪坝中央大学任教。

9月，所著《木刻的技法》出版。

著《中国篆刻史述略》。

著《中国绘画"山水""写意""水墨"之史的考察》。

10月28日，论文《关于印人黄牧父》发表于重庆《时事新报》副刊。11月4日连载。

11月，著《中国古代绘画之研究》。

作《观海图》（纸本，84×44.5厘米）。

1941年 38岁

1月，论文〈读周栎园〈印人传〉〉发表于重庆《时事新报》。

3月，作《访石图》（纸本，46×56厘米）。

4月，作《画云台山图卷》（纸本，31×112厘米，南京博物院藏）。此后郭沫若、沈尹默、徐悲鸿等均有题跋。

夏，作《屈原》（纸本，58×84厘米，南京博物院藏）。

12月，题陈之佛《寒梅小鸟》。

1942年 39岁

1月26日，论文《评〈明清画家印鉴〉》发表于重庆《时事新报》副刊。2月2日连载。

2月19日，文《读雪翁〈陈之佛〉花鸟画》发表于重庆《时事新报》副刊。

3月，作《大涤草堂图》（纸本，85×58.1厘米）。徐悲鸿为之题："元气淋漓，真宰上诉。"

5月5日，作《石涛山人像》（纸本，132.5×58.5厘米）。

8月，郭沫若为《屈原》、《陶源明像》、《龚半千与费密游诗意》、《张鹤野诗意图》等题诗。

10月8日，《壬午重庆画展自序》发表于重庆《时事新报》副刊，12日，20日连载。

10月10日，"傅抱石教授画展"（壬午个展）在重庆观音岩中国文艺社举行，共展出作品100余幅，至12日结束。

1943年　40岁

个展分别在重庆和成都举行。

8月，著《中国之工艺》。分玉器、铜器、陶瓷、漆器、织绣五个部分。

1944年　41岁

2月，作《苏武牧羊》（纸本，61×100厘米，江苏省国画院藏）

3月，文《中国绘画在大时代》发表于重庆《时事新报》。

夏，作《山阴道上》（纸本，137×40.2厘米）。

9月，作《丽人行》（纸本，61.5×219厘米，中国嘉德国际拍卖公司1997年秋季以1078万元拍出）。

"傅抱石画展"在重庆举行。

"郭沫若书法、傅抱石国画联展"在昆明举行。

作《万竿烟雨》（纸本，110.2×67.7厘米，南京博物院藏）。

1945年　42岁

2月，参加民主运动，在中国文学艺术界《对时局宣言》上签名。

2月，作《虎溪三笑图》（纸本，136.5×36.4厘米，南京博物院藏）。

6月，作《潇潇暮雨图》（纸本，103×59厘米，南京博物院藏）。

7月，作《听瀑图》（纸本，51.3×64.3厘米，南京博物院藏）。

9月，作《九张机图册》（11幅，纸本，水墨，1989年香港佳仕德拍卖公司以310万港元拍出）。

10月，迁南京。任教于中央大学艺术系。

1946年　43岁

2月，作《二湘图》（纸本，165×43．5厘米）。

4月，作《山鬼》（纸本，137×83厘米）。

"徐悲鸿、陈之佛、傅抱石联展"在南京举行。

1947年　44岁

4月，论文《明清之际的中国画》发表于《京沪周刊〉1卷16期。

8月13日，在南京文化会堂作《中国绘画之精神》的演讲，9月28日，《京沪周刊》1卷38期发表。

10月，《傅抱石画展》在上海中国艺苑举行，共展出180余幅作品。

1948年　45岁

1月，所著《石涛上人年谱》由京沪周刊社出版。罗家伦作序。"傅抱石画展"在南昌"青年会"举行，共展出100余件作品。

1950年　47岁

开始以毛泽东诗词为题材的创作，《七律·长征诗意》、《沁园春·雪词意》、《清平乐·六盘山词意）（纸本，28．2×20．2厘米）。参加"南京市第一届美术展览会"。

6月，南京市文联成立，被选为文联常委。

1952年　49岁

全国高校院系调整。南京大学艺术系并人南京师范学院艺术系。任中国画教研室主任。

1953年　50岁

7月16日，论文《南京堂子街太平天国壁画的艺术成就及其在中国近代绘画史上的重要性》发表于《光明日报》。

9月，《全国第一届国画展》在北京举行。《抢渡大渡河》、《更喜岷山千里雪》参加展出。

作《屈子行吟图》（纸本，61.6×88.3厘米）。

1954年　51岁

4月，为中国人民保卫世界和平委员会作《东方红》。

12月，《中国的人物画和山水画》由上海四联出版社出版。

作《四季山水》（春、夏、秋、冬四幅，纸本，28.2×40厘米，江苏省国画院藏）。

1956年　53岁

1月，增补为第二届全国政协委员，参加全国政协二届二次会议。

7月，《湘君》、《山鬼》参加"第二届全国美展"。

8月22日，在北京"世界文化名人雪舟逝世450十周年纪念会"上作《雪舟及其艺术》的报告，《人民日报》8月23日发表。

10月，中国美术家协会南京分会筹委会成立，被推选为主任委员。

作《平沙落雁》（纸本，44.3×61.7厘米）。

作《西方吹下红叶来》（纸本，45.7×48.3厘米）。

作《鸡鸣寺》（纸本，79.7×27.9厘米，南京博物院藏）。

1957年　54岁

2月，参与筹建江苏省国画院，任筹委会副主任委员。

5月，作为中国美术家代表团团长，率团访问捷克斯洛伐克和罗马尼亚。其后创作了《斯摩列尼兹宫》（纸本，27.5×46.5厘米）、《西那亚风景》（纸本，48×58厘米）、《赴布拉格途中》（纸本，28×47厘米）、《捷克风景》（纸本，49×57厘米，南京博物院藏）等一批异域风情画。

6月8日，中共中央发出《关于组织力量反击右派分子进攻的指示》，反右运动开始。

7月，根据日本高岛北海原《写山要诀》编译的《写山要诀》出版。

8月2日，在罗马尼亚文化科技协会礼堂作题为《现代中国画》的报告。

8月，与亚明合作的《大军南下，横渡黄泛区》参加"中国人民解放军建军30

周年纪念美术展览会"。

12月，所著《山水人物技法》出版。

《傅抱石画集》出版。共收入1942年至1957年间的代表作《桐荫论画》、《万竿烟雨》、《丽人行》、《平沙落雁》、《抢渡大渡河》等共40幅。郭沫若作序并题签。

1958年 55岁

4月2日，文《白石老人的艺术渊源》发表于（文汇报）。（中国画）5月刊出。

7月，《中国的绘画》由中国古典艺术出版社出版。

作《毛泽东（大柏地）词意》（纸本，34．9×49厘米）。

1959年 56岁

1月12日，《俗到家时自入神——郭老谈画片记》发表于《文汇报》。

3月27日，为《陈老莲水浒叶子》作序。

5月，在江苏省文联组织的南京美术界理论学习会上作《关于中国画的传统问题》的发言。

6月6日，应湖南人民出版社的邀请到韶山写生。此后由湖南人民出版社出版了《韶山》画集，收录了《韶山全景图》和《毛主席故居组画》。文《在毛主席的故乡——韶山作画小记》发表于（雨花）第17期。

6月，《春、夏、秋、冬》四条屏和《罗马尼亚——车站》参加在巴基斯坦卡拉奇展出的"中国画展"。

7月，赴北京与关山月为人民大会堂创作《江山如此多娇》。至9月下旬完成。9月27日，毛泽东为该画题写了"江山如此多娇"。

8月，文《回忆片片——为庆祝罗马尼亚人民共和国国庆15周年而作》发表于《美术》第8期。

8月25日，文《笔墨当随时代——看"贺天健个人画展"有感》发表于《人民日报》。

9月13日，文《中国绘画史的新页——谈谈十年来国画事业的发展》发表于缅甸《新仰光报》。14日、15日连载。

10月，出席"全国先进工作者群英大会"。

10月10日，文《北京作画记》发表于《南京日报》。

12月，作《杜甫像》（纸本，134×80厘米，南京博物院藏）。

1960年　57岁

1月，《春到钟山》、《水乡吟）、《新松恨不高千尺》参加江苏省'在总路线的光辉照耀下'美术展览会"。

3月，江苏省国画院成立。任院长。

《中国古代山水画史研究》由上海人民美术出版社出版。

4月，中国美术家协会江苏分会成立。当选为主席。

江苏省书法印章研究会成立，当选为副会长。

5月，作《龙盘虎踞今胜昔》（纸本，60×87厘米，南京博物院藏）。

6月，《毛主席故居》参加在北京展出的"全国美术展览会"。

8月，当选为中国美术家协会副主席。

当选为全国文联委员。

9月，率"江苏省国画工作团"作旅行写生，行程二万三千里，先后到达六省十几个城市。其后创作了《待细把江山图画》等一批作品。

作《关公桥》（纸本，68×93厘米）、（中山陵》（纸本，28×39厘米）。

1961年　58岁

2月26日，文《思想变了，笔墨就不能不变》发表于《人民日报》。《文艺报》、《新华日报》等相继转载。

3月29日，《白石老人的篆刻艺术——〈齐白石作品集·印谱〉》（人民美术出版社1963年9月出版）发表于《人民日报》。

4月，文《"江山如此多娇"——谈谈"江苏国画工作团"旅行写生的山水画》发表于《雨花》。

　　5月，以"江苏省国画工作团"旅行写生和创作的200余幅作品组成的《山河新貌》画展在北京展出。《待细把江山图画》、《西陵峡》、《枣园春色》、《陕北风光》、《红岩村》、《山城雄姿》等参加了展览。

　　6月，赴东北地区写生，至9月结束。作《镜泊飞泉》（纸本。45×117厘米，南京博物院藏）、《煤都壮观》、《林海雪原》等。此后出版有写生画集两种。

　　8月19日，游东陵，作《东陵南望》（纸本，28×47厘米）。

　　11月，"傅抱石东北写生画展"在南京江苏省美术馆举行，共展出作品100余幅。

　　11月15日，《东北写生杂记》发表于《新华日报》。

　　作《富春晓色》（纸本，56.9×61.1厘米，南京博物院藏）。

1962年59岁

　　2月26日，《郑板桥试论》（《郑板桥集》序言，中华书局1962年1月出版）发表于《人民日报》。

　　8月，《天池飞瀑》在"南京市美术展览会"上展出。

　　8月，作《不辨泉声柳雨声》（纸本，82×50厘米，南京博物院藏）。

　　10月，《屈原》、《杜甫》在"江苏省肖像画展览会"上展出。

　　携全家赴浙江休养。其间坚持写生，至1963年4月作画一批，后来出版了《傅抱石浙江写生画集》。

　　作《虎跑深秋》（纸本，80.3×45厘米）。

1963年　60岁

　　3月，为中国驻缅甸大使馆作《华山图》。

　　10月，以全国人大代表的身份赴南昌视察。参观"八一起义纪念馆"、"八大山人纪念馆"。19日，出席美协江西省分会举行的座谈会。此后先后到井冈山、赣州和瑞金，创作了《黄洋界》、《井冈山主峰》、《长征第一桥》、《茨坪》等作品。至10月底离开江西。

　　10月，作《苍山如海》（纸本，113.5×67.3厘米，南京博物院藏）。

1964年　61岁

1月，作《井冈山》（纸本，117×87厘米，南京博物院藏）。

9月，出席在北京召开的第三届全国人大会议。

1965年　62岁

1月，《虎踞龙盘今胜昔》参加在京展出的"全国美展——华东地区作品展"。

3月，作《中山陵》（纸本，53×69厘米，南京博物院藏）。

5月，"左臂复发炎剧痛，来势猛烈，眠食均艰"。

9月下旬，应上海市委的邀请，乘专机到上海，准备为虹桥机场大厅作画。28日上午回到南京。

29日，因脑溢血病逝于南京。

（以上所录作品标明尺寸而未标明收藏单位者，均为家属藏）

图书在版编目（CIP）数据

傅抱石：傅抱石中国画法要论／傅抱石著. —— 上海：上海人民美术出版社，2018.1
（书画巨匠艺库）
ISBN 978-7-5586-0621-2

Ⅰ．①傅… Ⅱ．①傅… Ⅲ．①国画技法 Ⅳ．
①J212

中国版本图书馆CIP数据核字(2017)第276645号

书画巨匠艺库·傅抱石

傅抱石中国画法要论

著　　者	傅抱石
编　　者	本　社
出 版 人	顾　伟
主　　编	邱孟瑜
策　　划	徐　亭
责任编辑	徐　亭
技术编辑	季　卫
装帧设计	译出传播
制　　版	上海明泽包装制品有限公司
出版发行	上海人民美術出版社
	（上海长乐路672弄33号）
印　　刷	上海利丰雅高印刷有限公司
开　　本	889×1194　1/16　16.5印张
版　　次	2018年1月第1版
印　　次	2018年1月第1次
书　　号	ISBN 978-7-5586-0621-2
定　　价	280.00元